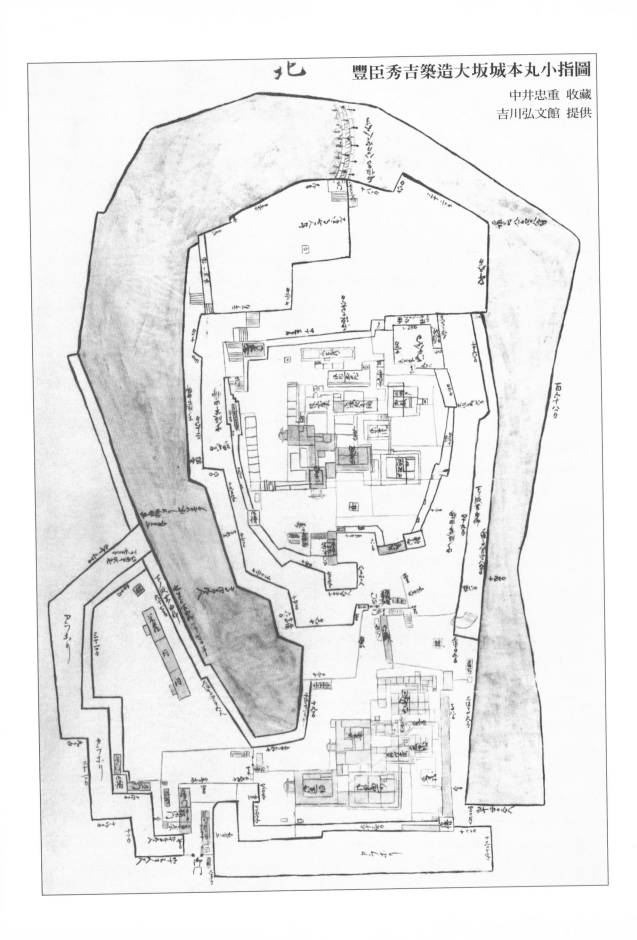

北　　豊臣秀吉築造大坂城本丸小指圖

大坂冬之陣布陣圖

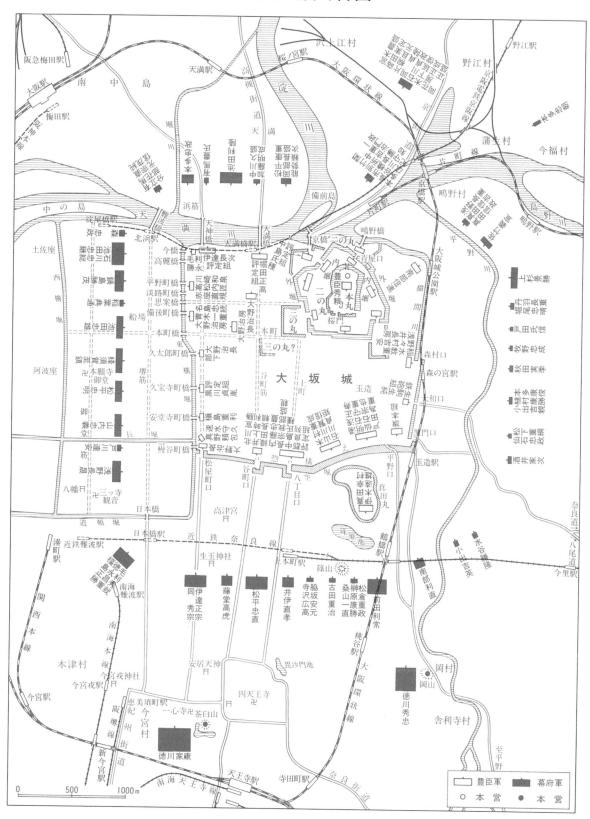

文●宮上茂隆

插畫●穗積和夫

譯●張雅梅

〔大坂城〕

天下第一名城

日本經典建築 01

審稿・導讀 王惠君（台灣科技大學建築系副教授）

從豐臣秀吉的大坂城到我生命中的城堡

實踐大學建築設計系專任副教授　李清志

人們總是說：「家，是一個男人的城堡。」以前我總是不明白這句話的真正意涵，因為關於城堡的想像或記憶，在我們的腦海中，只有迪士尼的粉嫩色彩以及樂高的塑膠質感，似乎所謂的城堡就是彩色積木的脆弱組合而已。

有一年我工作繁亂，身心俱疲，和妻子在假期逃到大阪休息，那次的旅行並不想做任何的建築研究，純粹只是想換個城市，轉換身心的壓力；週末上午，我們為了逃避嘈雜的市井聲囂，搭JR環狀線鐵路到大阪城公園散步，占地寬廣的大阪城公園綠意盎然，漫步其間心情頓時舒緩許多。只見公園邊緣樹林間，許多流浪漢搭起藍色帆布帳棚，在如此幽靜環境中，這些流浪漢的住處，還有些令人生羨！

老實說我到大阪許多次，卻從未好好去端詳過這座城堡，這次我們悠閒地漫步園區，穿過護城河上的極樂橋，進入城內開始登坡，路邊草地上散落著大大小小的城牆石，石頭上還刻印著不同姓氏，代表著負責採石的工人；我慢慢發現想攻入這座城堡真的是不可能的任務，因為登上石牆遠眺之際，我才驚覺這些石頭的巨大與堅固，而置身其中所鑿出的槍眼後，又是何等的安全，有著一夫當關、萬夫莫敵的氣勢。歷史上記載著，這些巨石有一部分是由瀨戶內海的小豆島運來的，當時運送巨石的船隊，揚著帆從大阪灣一路進入運河而來，最高紀錄一天就有一千艘船進入，動員的石匠更是不可勝數，才能塑造出如此一棟巨大堅不可破的城堡。

用手撫觸著城牆的巨石，我甚至感受到一股強大的力量，一種讓人重拾信心的能量；我才了解原來真正的城堡，是如此的厚重與堅實，是充滿穩固與安全，原來這才是所謂「家」的感覺。我想到外公最喜歡的聖詩「上主是我堅固保障」，其原文詩歌歌名是「A Mighty Fortress Is Our God」，敘

述的就是：上帝信仰正如一座堅固城堡，是我們可以倚靠藏身之處。

大衛王在詩篇中也曾寫道：「耶和華啊！我投靠你……求你作我堅固磐石，作拯救我的保障；因為你是我的巖石，我的山寨……」過去，這些創作者一定也都感受過石頭城堡的力量與保障，才能寫出這樣的詩歌。

所有的人，不分男女，都試圖為自己以及自己的家人建造城堡，豐臣秀吉動員成千上萬工匠為他建造大坂城，而後代的大阪人，安藤忠雄，也創造出另一個現代清水混凝土的住家城堡，「住吉的長屋」。「住吉的長屋」是一座狹窄的老舊街屋，安藤忠雄在設計時，以盒子般的清水混凝土牆將住家與四周混亂的環境分開，在住家中間創造了一個天井，天井中央種了一棵樹。房屋雖小，卻十分有安全

感，猶如一座現代的方形城堡，居住其中，隔絕了塵世的一切喧囂，但是自創的中庭天井，卻讓身在城堡中的人們，仍舊可以享受自然界的陽光、風雪，以及夜晚的月光，中庭的小樹同樣在春天萬物復甦之際，帶來新綠的訊息。

《大坂城》這本圖文並茂的有趣書籍，帶領我深入體會當年建造城堡的費心費力，也讓我重新去思考城堡對人類的另一種意義。德川家康雖然昭告天下不得再建造新的城堡，但是直到如今，每個人都在自己的生活中試圖建造屬於自己的城堡空間；這樣的努力與嘗試，相信將永遠繼續下去，而大坂城的偉大建築表現，也將是我創造自己城堡時，心中長存的參考藍圖。

大坂城的故事是時代的一個縮影

台灣科技大學建築系副教授　王惠君

到過現代商業都市大阪的朋友都會注意到，在市中心矗立著展現新科技成就的超高層大樓之間，一定會吸引人目光的正是跨越時代的大阪城；大阪城使得大阪不只是一個繁榮的國際都市，也透露出大阪的文化縱深。不只是外來的觀光客，即使是在地的大阪人，儘管城廓的防禦功能性盡失，對大阪城卻永遠有割捨不去的濃郁情感。是誰，為了什麼原因興建了大阪城？大阪城裡面有些什麼？它和都市有什麼關係？一定是來訪者想知道的

故事。

由於像大阪城這樣的城廓的興起與消逝，都是發生在日本的戰國時代（十六世紀末期）；許多的城快速興建與建，卻在來不及記錄的情形下就因戰火而燒毀，使得許多城廓興衰的真相在塵封了數百年之後，近數十年來才由學者逐漸由遺址、文獻資料等等的搜尋分析中一步步解開。

少數能保存下來的城，像兵庫縣的姬路城，有華麗交錯的屋頂和壯觀的壘石，被譽為日本最美麗

的城，也登錄為世界文化遺產。而其他多數難以保存原物的城廓，也在曇花一現的歷史中，留下驚豔的傳說，使得當地人一直在心中有希望重現城廓的夢想。戰後日本經濟發展之後，掀起了復原城廓的熱潮。而大阪城正是戰前就發起的第一個重建城廓的例子。

大阪城充滿戲劇性的變化過程，先是在豐臣秀吉興建了大坂城之後，被德川攻破而遭燒毀，而德川家族又在原地興建超越原有建築之壯麗城廓，表現出德川家族凌駕於豐臣家族之上的威勢。在安定的江戶時代，城廓中最高大的天守閣卻因打雷引起的火災而燒毀，最後在江戶末年政權交替的混亂中，幾乎所有的建築都被燒毀。今天的大阪城天守閣是昭和三年（一九二八年）在市長的提議下，募得市民捐款一百五十萬日幣，以鋼骨與鋼筋

混凝土重建而來。重建的建築卻是在尚存的德川時代遺址上，與建豐臣時代的建築形式，而豐臣時代的遺址多埋在現有建築之下。

本書作者經過二十年的實際調查與考證，才將大坂城與建過程之謎揭開。過去這些學術成果多只以學術報告書的方式出版，一般人即使有機會閱讀也難以了解。而本書作者為使一般大眾也能理解，以較為淺顯的文字，以及容易看懂的圖繪呈現，將複雜多變的戰國歷史，以及獨特的傳統築城技術、日本空間特色，以深入淺出的方式娓娓道來，無論建城的社會經濟背景或是城廓建築之興建過程與功能，都能在輕鬆的閱讀過程中體會，使參觀過日本城廓建築的朋友會有原來如此的感覺，即將去日本旅行的朋友也能為深度旅遊預作準備。

雖然每一座城都有自己特別的故事，不過從本書中，不只是能了解大坂城，還能了解當時日本有勢力的諸侯（大名）爭討天下的情形與戰爭方式，以及城廓建築對周邊環境的影響。大坂城的故事正是時代的一個縮影，幾乎都和大坂城一樣經歷過戰火，當時日本全國各地興廢的城廓數量與規模，會讓人深深的驚異於戰爭所爆發出來的巨大能量。

日本的木造建築技術是由中國經朝鮮傳播而來，而像大坂城這樣的日本城廓建築，是因應戰爭和建築技術之發展，而由日本本土創造出來的新建築，結合壘石與持續發展而來的木構造技術，呈現出與中國或歐洲的城廓都截然不同的獨特型態。外觀是雄偉的防禦性建築，而內部仍有延續自平安時代的書院建築，以及在武士之間形成的茶室文化；在本書中也可以看出城廓建築的這兩面。

日本建築文化和中國之間，一直有一種既熟悉又陌生的微妙關係，這是因為日本對外來文化採取選擇性吸收以及後續的本土性發展。本書中還會看到熟悉的漢字卻代表特殊意義的日本特有建築與文化之專有名詞，像是「天守」、「天主」、「台所」、「床之間」、「押板」、「違棚」等等；漢字也是一樣，發源自中國，而在日本發生了變化，成為日本傳統文化的一部分，了解這些名詞的意義，也能更進一步了解日本文化的特質。

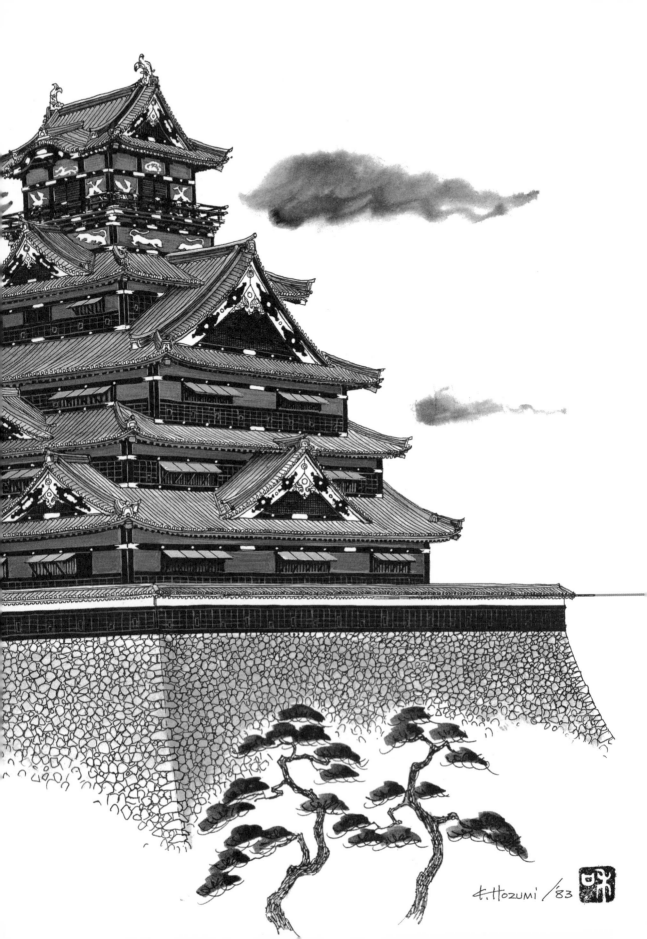

文・宮上茂隆

插畫・穗積和夫

譯・張雅梅

日本經典建築 01

審稿・導讀 王惠君〈台灣科技大學建築系副教授〉

【大坂城】

天下第一名城

◎今日大阪城的天守閣

設。歷經半個世紀的淬煉，如今這座城廓儼然成為大阪城的象徵，每年來自全國各地的觀光客絡繹不絕。

今日我們所看到的是如此寧靜祥和的景象，放眼之處盡是血流成河？

說到大坂城的歷史，起源自戰國時代即存在此地的石山本願寺，首先興建了類似城廓的雛型。後來，在與織田信長交戰的末期，建築物陷入了大火。繼織田信長之後接手天下大業的豐臣秀吉，便直接在石山本願寺城的遺址興建大坂城，成為人口中有如銅牆鐵壁的要塞。不幸的是，到了豐臣秀吉之子秀賴主政時，城廓遭受德川幕府的軍隊攻破了。建築物不僅遭到大肆破壞，甚至為祝融焚毀。經過這場戰役（大坂之戰）之後，德川幕府雖曾重建這座巍峨的城池，奈何仍躲不過江戶幕府末期維新之戰（戊辰戰爭）所引發的一場大火，建築物又再度被摧毀了大半。明治時代以後，這裡一度成為陸軍兵營，到了太平洋戰爭爆發時，因遭遇空襲，剩下的建築物又燒掉了一部分。戰爭結束後，這裡成為美軍駐紮的中心，一直到昭和二十三年，大坂城才真正回歸市民所有。當時的大坂城可說是一片荒蕪，但隨即在市政府的規畫下，以公園預定地為目標，一點一滴建設，直到成為今日的規模。

在日本大阪市的中心，尚遺留著護城河、石牆等輪廓的大坂城，今日已成為民眾運動休憩的一塊綠意盎然的大公園。在城廓中心的本丸（即本城之意——譯註）舊址，矗立著一座由鋼筋混凝土所打造的天守閣。此乃昭和六年（西元一九三一年）由市民捐款重新完成的建

大坂城現存的石牆，乃是由德川幕府所興建的。關於這一點，其實早在明治時代就有一位學者小野清對外主張過，但直到昭和三十四年所施行的綜合學術調查，一份關於古蹟石牆的研究報告出爐，才算真正確立了這個事實。

不過，到底豐臣秀吉所蓋的大坂城，其原始樣貌究竟為何呢？

為了解開這個謎團，我從昭和三十八年著手研究，距今正好有二十年的歷史了。

在當年擔任德川幕府京都木匠工頭的中井家，我很幸運地在其所收藏的建築圖中，找到了解開這個謎題的關鍵古圖。

這張古圖紙質纖薄，大小僅四十公分長、三十公分寬，上頭描繪的也只有本丸的部分而已。雖然外型看上去和德川時代的大坂城本丸相去不遠，但仍有若干明顯的出入。

例如，圖上明確記載著石牆各部位的長度和高度間數（一間等於一・八一八公尺——譯註），還包括建築物在城裡的配置，乃至御殿的空間規畫等等，皆一目了然。但仔細調查後發現，原來這張「本丸圖」是複本，它是照著尺寸更為精確的底圖所描繪下來的。

關於複本的石牆長度間數，可說正確無誤。根據是，當我將本丸圖的城廓與現在大坂城城廓的實測平面圖重疊在一起時，發現本丸外圍石牆的描線幾乎一模一樣。從以上種種的測試得知，本丸圖實際上乃是按照一間（當時六尺五寸約等於一・九七公尺）比五厘五毛（約一・六五公釐）的比例縮小的實測圖（比例尺約一八〇分之一）。

在進行綜合學術調查的過程中，調查小組有了一樣新發現。那就是在本丸中央部位的挖掘工程，發現在地下約七・五公尺的地方，存在著一道由天然岩石堆積而成的石牆。由於現存由德川幕府所建造的護城河石牆，乃是利用加工的石頭堆積而成，故這道地下石牆很可能屬於豐臣時代所建造。當我應用本丸圖來對照石牆的位置時，發現它應該是屬於本丸西側「中段帶狀曲輪」的一隅。

於是，當我們以這道地下石牆的高度為基準，對照本丸圖所記載的石牆高度間數時，將可得知本丸各個部分的高度值。結果發現，數據與當今的本丸果然有著密切的關係。換句話說，本丸圖所記載的石牆高度間數，可說是十分精確。

可是，這樣一幅正確無誤的豐臣時代古建築圖，怎麼會流落到中井家呢（首位木匠工頭中井正清已是德川家康時代的事）？又為何圖上僅僅描繪本丸和內護城

河，卻沒有其他部分？

上述疑問可透過文獻研究得到解答，那是因為豐臣秀吉時代首批的建築工程，的確只包含本丸和內護城河的部分。根據這個結果我們發現，原來中井正清之父正吉，正是擔任本丸興建工程的木匠工頭。由此可以推斷，這幅本丸圖應該是在中井正吉的指揮之下，於本丸石牆蓋好時所描繪下來的。

有了這幅本丸圖，使我們在模擬豐臣秀吉的大坂城時，至少在本丸與內護城河這部分，有了非常具體而微的依據。

在這幅本丸圖曝光之前，考古學家都是應用描繪大坂冬之陣與夏之陣景況的畫作，或是可以看出大名（日本封建時代的諸侯——譯註）在沙場布陣情形的「大坂之陣圖」，作為具體呈現豐臣時代大坂城的史料。

其中，一幅原本由福岡藩主黑田家所收藏的「夏之陣圖屏風」（現存於大阪城天守閣）頗為知名。它描繪的是夏之陣的最後一日，豐臣軍與幕府軍決一死戰的慘烈景象。而畫面的一隅，正好出現大坂城本丸。若將此圖與本丸圖予以參照比對，會發現兩者在本丸的基本結構並無二致，因此也間接證實了，此圖確實是曾參與戰役的黑田長政命畫家所繪的傳說。我們甚至可以確定，當年黑田長政的父親官兵衛孝高，與豐臣秀吉築城之間必

定有著密不可分的關聯。

除了上述的發現之外，透過與本丸圖的兩相對照，更大幅提高了上述的「大坂之陣圖」若干的真實性。包括：包圍在本丸外側的二之丸（即外城、外廓——譯註）與外護城河，乃至於更外圈的總構究竟是何模樣，我們都能略知一二。

當年，凡是來訪大坂城的客人，如大名等，豐臣秀吉均會親自帶領導覽城內風光，所以才會有大分的大名大友宗麟和基督教傳教士弗洛伊斯（Luis Frois）等人，分別留下描述詳盡的大坂城見聞錄。此外，一些斷簡殘篇的文獻史料，亦可找到相關的記載。

本書的內容即以上述相關史料為基礎，除了將豐臣秀吉建造大坂城的整個經過，以及它消失在世上的原委，一五一十地為讀者揭露；同時，還要設法還原豐臣秀吉那個富麗堂皇的大坂城的整體結構，以及主要建築物的風貌。希望透過這番歷史的呈現，可以幫助我們了解日本戰國時代到近代城廓建築風格的演變，並探究近代城廓的建築方式究竟隱含何等意義。

昔日的大坂

大坂，過去被稱作「攝津（大阪府）的難波」，自古以來即為連接日本東、西兩方的交通要道。它位居西日本水運的大動脈——瀨戶內海的東端，自此循著淀川往東北走，可經過京都南方的淀、伏見，到達近江（滋賀縣）的琵琶湖。從近江走陸路，尚可通往東日本的內陸及海岸。

另一方面，若是從大坂往東南方向循著大和川走，可到達大和（奈良）盆地。從那兒穿過伊賀的山脈，便來到伊勢。到了伊勢，關東地區也就近在咫尺了。

從中國大陸和朝鮮半島搭船來到西日本的人們，從難波上岸後，不久便在當地成立了中央政府，首都就設在大和盆地。另一方面，原本即存在於大坂平原的豪族勢力，也在南部留下了許多古墳遺跡。傳說其中最大的一座古墳，便是仁德天皇的陵寢。這是因為當年仁德天皇的皇宮就設在難波之故。此外，那些想要遠渡到朝鮮半島的船隻，同樣得從難波或住吉的港口出發。傳說，住吉大社便是當年的神功皇后為了順利出兵朝鮮半島，

而專門打造來奉獻給海神的神社。

到了飛鳥時代，佛教從朝鮮半島傳到日本，當時在位的聖德太子特地為此興建了四天王寺。

後來，經過大化革新（西元六四五年）後所成立的日本新政府，仿效了中國（唐朝）的政治制度，在難波正式興建一座仿大陸式的都城——難波京。後續接手的天武天皇，不僅進一步確立了該律令制度，同時也沿襲了飛鳥時代的慣例，將首都設在難波。就連史上著名興建了東大寺大佛殿的聖武天皇，也一度安身在難波宮。而擁有這般輝煌歷史的難波宮遺跡，正是在緊鄰大坂城南方的一片空地挖掘出來的。

這塊孕育大坂城與難波宮遺跡的土地，就位在南方四天王寺往北綿延而成的狹長台地（稱為「上町台地」）的北端。蜿蜒在這塊台地北方的淀川，則分成若干支流至於台地的東側，由於遠古時代曾經是汪洋一片（河內湖），以致在生駒山地的山麓一帶呈現大片的低地。在大坂城興建的當時，上町台地的尾端更有大和川的支流貫穿其間，因而呈現低濕地的景觀風貌。

朝西注入大坂灣。其中所夾雜的泥砂，日復一日地堆積成砂洲，並在台地的西側形成一片平緩的坡地與平原。

根據判斷，當難波宮的政治光環逐漸褪色之後，淀川沿岸一帶仍因為水陸交通中繼站的地位，而發展得熱

11

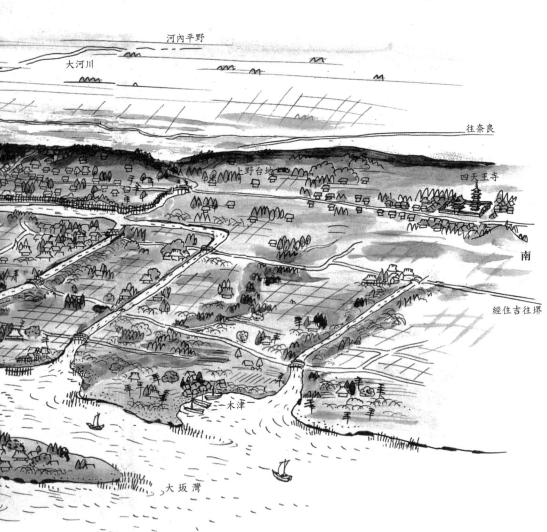

生駒山地

河內平野

大河川

往奈良

上野台地

四天王寺

南

經住吉往堺

木津

大坂灣

鬧非凡。倒是昔時一度曾為皇宮所在地的台地（即「大坂」），後來卻成了人煙罕至的田地。

＊

十五世紀末，室町幕府由於內部的人事傾軋、人人皆欲篡奪將軍之位，繼而引發應仁之亂（始於西元一四六七年），暴動的規模甚至擴及全國各地。值此動盪不安之際，有位僧侶出面租借了這塊台地，在上頭蓋了一座佛堂。這個人就是隸屬於淨土真宗（開山鼻祖為親鸞）的支系、來自本願寺的第八代宗主——蓮如。蓮如先前曾陸續在越前（福井縣）的吉崎和京都的山科創建本寺，作為傳教的根據地，並

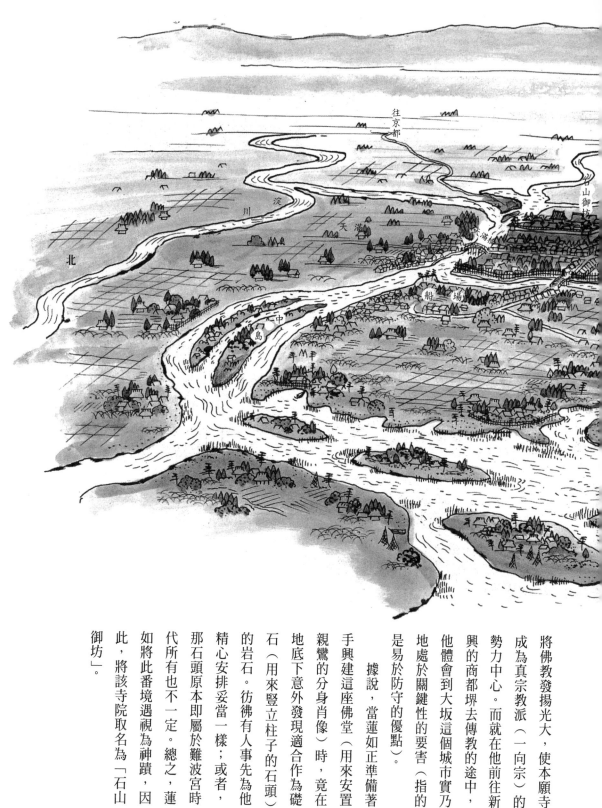

往京都

淀　川

天　滿

北

中　島

船　場

天滿橋

石山御坊

將佛教發揚光大，使本願寺成為真宗教派（一向宗）的勢力中心。而就在他前往新興的商都堺去傳教的途中，他體會到大坂這個城市實乃地處於關鍵性的要害（指的是易於防守的優點）。

據說，當蓮如正準備著手興建這座佛堂（用來安置親鸞的分身肖像）時，竟在地底下意外發現適合作為礎石（用來豎立柱子的石頭）的岩石。彷彿有人事先為他精心安排妥當一樣；或者，那石頭原本即屬於難波宮時代所有也不一定。總之，蓮如將此番境遇視為神蹟，因此，將該寺院取名為「石山御坊」。

13

戰國時代出現的石山本願寺

日本在應仁之亂後，全國各地均陷入一片兵荒馬亂，時間長達一百年之久。面對這段暗無天日的時光，日本人特別套用了中國秦始皇在統一天下之前的一個歷史名詞（西元前四〇三─二二一年），以「戰國時代」來稱呼它。

值此期間，日本傳統的政治結構發生了偌大變化。

自古掌握政治權力的天皇及公卿貴族，乃至與他們臍帶相連的神社或寺院，以及組成室町幕府的將軍、守護大名等中央統治階級逐漸沒落，起而代之的，是地方上的武士、農民、商人、手工製造業者等庶民階級，凝聚成一股新興的勢力。

在鄉下農村，打從鎌倉時代以來，農民及負責管理他們的武士，一直致力於改良農業技術，利用開墾荒地以擴大農作範圍，並積極投入治水工程。最後的結果，使得農業生產力急速上升。

原本農民必須每年上繳一定數量的生產作物，作為土地的租稅。而身為村莊領主的武士，則在扣除了自己應得的部分後，將其餘的年貢上繳給京城的領主（公卿、神社或寺院、將軍、守護大名）。因此，農村的武士和農民總是設法將額外增加的產量據為己有，以蓄積自己的實力。尤其是當中央政府為了平定應仁之亂導致元氣大傷時，地方的勢力更趁機加倍壯大。後來，身為村莊領主的武士，終於應仁武力擺脫了中央的統治支配，正式將領地佔為己有。相對地，位於中央的統治階層，

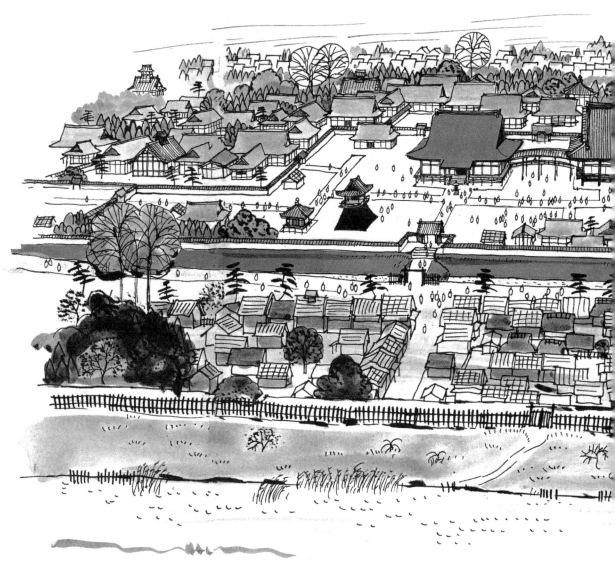

一下子不僅失去領地，連年貢都拿不到手，勢力很快就沒落了。

成為名副其實的村莊領主的武士，後來因施行高壓統治，導致村裡的農民不得不團結起來，有時甚至還會聯合其他村莊共同以武力對抗。歷史上將這類的事件稱之為「一揆」（原指日本南北朝時期中小武士團的地域性團結，後來泛指都市或農民因不堪領主苛徵雜稅或高利貸，動用武力反抗的一種庶民運動──譯註）。

本願寺僧侶蓮如所倡導的淨土真宗（一向宗），教義簡而言之，便是藉由口誦南無阿彌陀佛，幫助眾生在死後得以往生極樂淨土。由於內容淺顯、言簡意賅，連一般老百姓都不難懂，何況在阿彌陀佛的世界人人平等，

這對中下階層的人民是多大的鼓舞啊！於是，許多村莊藉由信仰而團結在一起，他們個個慷慨赴義，置死生於度外。這種由信徒（真宗的追隨信眾）發起的民間起義（稱作「一向一揆」）力量十分強大，在蓮如佈道的地域北陸加賀國（石川縣），甚至連當地的守護大名都被信徒給趕下台。

蓮如過去也曾經在越前（福井縣）吉崎和京都的山科興建過本願寺，吸引了全國各地不少信徒蒞臨朝聖，隔沒多久便自然形成一個熱鬧的市街。除此之外，以佛堂為中心所發展出來的新興市街，也在同一時間內，如雨後春筍般在全國各地冒出來。這些市街稱之為「寺內町」。在寺內町的外圍，通常會以人工方式挖掘一道壕溝，加蓋土壘（以泥土堆砌而成的防禦屏障），用來防止武士或其他宗教派別對市街進行攻擊。

石山御坊便是從寺內町擴大而成。天文元年（西元一五三二年），位於山科的本願寺遭到京都商人發起的「法華一揆」及勢力強大的武將聯手攻擊，寺院慘遭焚毀。於是，石山御坊便搖身一變成了淨土真宗的總寺。在寺內町的中心，以西向東的方位，設置了安放親鸞分身肖象的御影堂和阿彌陀佛堂，周圍則環繞著宗主和宗主一族的宅邸。再往外圍看去，則是專門收容從各地前來朝聖的信徒的住所。最外的一圈，才是一般市井

小民起居作息的鬧街。由於各自區塊的畫分，形成了一圈圈由壕溝和土壘所圍繞起來的曲輪（請參考第17頁），綜觀之下儼然便是一座城的規模。

在佛堂前面的廣場，有時會架設臨時的舞台以方便上演能劇，有時則會舉行鄉鎮之間的拔河比賽。對信徒來說，寺內町的這種生活型態，或許正象徵著人世間的極樂淨土吧！

直到織田信長為了統一天下，從尾張（愛知縣）大舉進京（京都），與一向一揆的勢力正面對決，並於元龜元年（西元一五七○年）以武力脅迫石山本願寺必須撤出大坂。

在本願寺方面，除了指示各地門徒團結起來發起一揆活動，更積極尋求不滿織田信長的戰國大名給予武力支援。同時，並針對石山本願寺的防禦結構進行強化的工作。

無論是護城河還是壕溝（乾渠）統一加挖深度，並在地面上層層豎起五道柵欄及鹿砦，加蓋守望用的櫓（請參考第22頁），備齊槍砲，並於石山周圍的天王寺及西邊海岸、北邊的天滿、東北的鳴野等地設立營寨，以萬全準備迎戰織田信長。

戰國時代的城廓 之一

戰國時代的日本，放眼所及均是一座座的軍事營寨或城廓。無論是地方小村莊或是京都的城邑，四處皆為壕溝和柵欄所圍繞，目的就是為求自保。就連村莊裡武士所居住的宅邸，也出現相同的景象。而寺廟更是加派僧兵站崗，和一般的城廓已無分別。

相對於農民的團結狀態，武士彼此之間也出現串連的情形。其中勢力最強大的，便日漸壯大而成為一方霸主，稱作「戰國大名」。

一旦成為戰國大名，首要之務便是興建一座堅實的城廓來穩固自己的勢力，以應付四方群起的農民一揆、旗下有力武士的密謀造反，以及預防鄰國大名的攻擊。不僅如此，還要在領地的重要區域加蓋城廓或規模較小的軍事營寨（支城），以便佈署自己的家臣或親信，做好全面防禦的工作。

通常，戰國大名的本丸，可分為位在山上及山下平地兩部分。位在山上的營寨，是專門用來關人質的，也就是有圖謀造反之嫌的叛將武士。另外，萬一情勢不妙

時，尚可利用它封閉的地形與敵人纏鬥。從山頂一直到半山腰，他們會利用它挖掘漸次的梯形平地（稱為「某某曲輪」或「本丸」、「二之丸」），並在每一段平地的周圍挖出一道壕溝，再利用挖出來的土堆積成土壘。諸如此般以壕溝和土壘所環繞保護的平地，就稱為「曲輪」。

關於曲輪位置的安排也是一門學問，因為它必須能在外側曲輪遭敵人攻破時，還能隨時由內側曲輪發動攻擊，以遏止敵人的進逼。另外，為了防止敵人攻上山，除了利用挖掘壕溝的方式阻斷山脊外，有時還會設置獨立在外的曲輪，以利監視峽谷間上山道路的動靜。就連附近的山脈、丘陵都得佈署營寨，才能掌握敵人的一舉一動。

每個曲輪裡，均備有供城主、士兵及人質住宿的房舍，以及收納武器和囤放糧食專用的倉庫。無論是何種用途，每棟房子無不是直接在地面挖洞立柱、上覆茅草或板葺加壓石的簡陋平房。原因是當時的建築風格原本就是這麼質樸，何況是作為戰爭臨時的軍用之處，實在沒必要有過多繁複的裝飾。

城主平時多居住在山下的行館，房子同樣少不了有壕溝和土壘的環繞，另外還安置了一座瞭望用的櫓，以為最基本的保護。由於戰國大名普遍涵養高，並熱愛連歌（日本詩歌的一種體裁，由二人以上分別詠長句五七五、短句七

七，通常以一百句為一首——譯註），故在庭園的造景與建築的設計上通常饒富心思。只不過遇上戰事，他的財力和心思全花在養兵及添購武器，生活才會顯得如此簡樸。

戰國大名的行館尚設置有會議場所，專供大名與重臣在每個月固定的日子，討論領地所發生的訴訟或政治議題。

在行館的周圍，則分布有專供重臣從各自領地的居

城前來開會時暫宿的房舍，以及大名家臣的住所、御用商人的店舖、神社及寺院等等。這種由大名行館所形成的小鎮，就稱作「根小屋」。根小屋，通常出現在山腳下的峽谷，四周不是有河川環繞，便是有人為的土壘或壕溝以為保護（總構）。但只要城廓一遭受攻擊，首當其衝被焚毀的，往往也是根小屋。在根小屋附近，通常都會出現熱鬧的商街，定期舉辦市集活動。

戰國時代的城廓 之二

日本的戰國時代，既是一個充滿著破壞的年代，同時也是個建設的年代。

當時的戰國大名投入大型河川的改建工程，間接營造了更廣大的農地，使得農業生產力出現飛躍式的成長，可謂其治國的成功之處。織田信長之所以可以晉升為戰國大名，邁向統一天下之路，正因為他成功地整治了木曾川與長良川，在沿岸順利開發濃尾平原之故。

身為村莊領主的武士，有權利要求領地的百姓奉獻勞力，投入地方的土木工程建設，並做滿一定期限。而站在老百姓的立場，做苦力，也就是服勞役，則和上繳年貢一樣，都是應付稅賦的一部分。因此，每到農閒時期，領主就會命令大家集合，各自荷鋤或持鍬準備上工服役。

至於武士應盡的義務（稱為「奉公」），則是在必要時刻加入戰爭的行列（軍役），及參與築城等各項重大建設工程（普請役），來作為對於大名賜與領地「御恩」的報答。

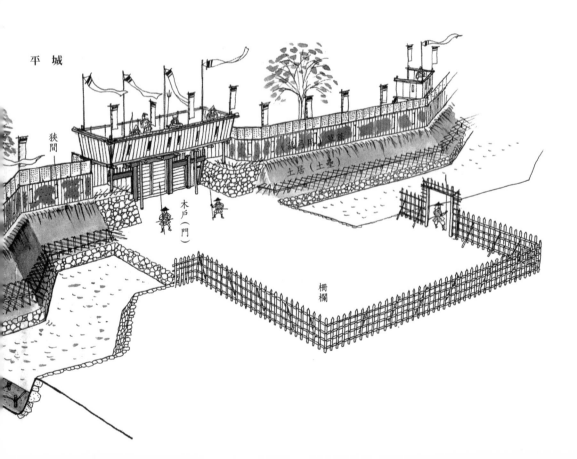

平城

狹間

（蔀屏用）籠籃

土居（土壘）

木戶（門）

柵欄

所謂的「普請」，泛指土木工程或建設工程的總體之謂。無論是對農民或是武士來說，普請都算是他們日常的工作。

*

如何打造一座城？其決定性的關鍵就在於圈繩定界，日文稱為「繩張」或「繩打」。即實際在工地現場以拉繩的方式來決定曲輪的大小。而負責這項作業的武士，本身必須擁有豐富的作戰經驗，並通曉各種戰術。另外，關於城廓內各部分應如何興建，始能達到易守難攻的目標，在在均是築城的要訣，需要傾注全副心力來完成。因此，這些相關的技術往往也被視為祖傳法門，而代代流傳下來。

由越前（福井縣）的戰國大名朝倉家所流傳下來的《築城記》，今日已成為公開的一部史料，我們不如就藉由它來了解一下，戰國時代的城廓究竟長得什麼模樣？

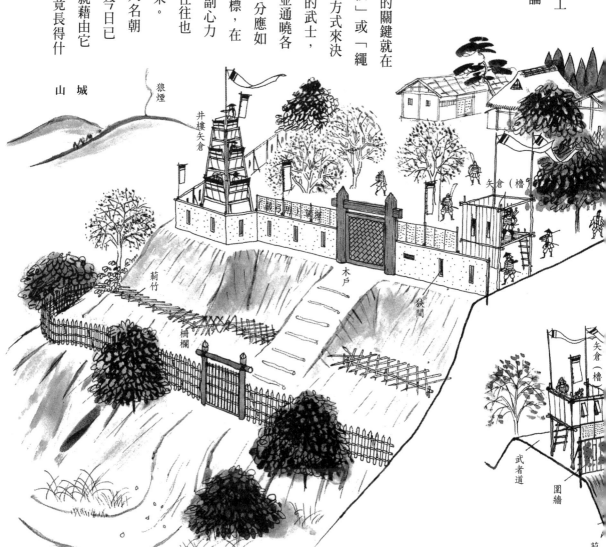

山　城

狼煙

井樓矢倉

矢倉（櫓）

木戶

狹間

荊竹

柵欄

矢倉（櫓）

武者道

圍牆

荊竹

◆ 井戶

山城裡最重要的設施就是井戶了，尤其是當敵人圍城之際。

◆ 土居（土壘）

在城牆的內側，設有三間寬供士兵行走偵察用的平台，稱為「武者道」；相對地，城牆外的部分就稱為「犬道」。在土居的外側，設有鹿砦或荊竹；土居的內側則種植樹木。把土居堆高，使外面的敵人無法一眼望穿內部的構造，這種技巧就叫作「隱藏式結構」。相反地，若能看穿內部的情形，就稱為「穿透式結構」。

◆ 城牆與狹間

山城的城牆高度約有五尺二寸，而牆上射箭之用的狹間，高度則有三尺二寸。至於平城的城牆高度約六尺二寸，狹間則高三尺五寸。且處處設有屏風般的折曲式城牆（日文「折塀」，是一種具掩護效果的非平面式城牆，方便在敵人靠近時從側面突襲——譯註）。城牆的上方，尚懸掛著二尺長的草蓆，用來遮掩弓箭的所在。在城門內側約距離二間的地方，另設置了一道虛掩的屏障。

◆ 木戶（城門）

在城門的上方架設陸橋，即成士兵守望用的武士道。在陸橋的外側以木板豎立成城牆，上面同樣鑿出一道道防禦用的狹間。

◆ 大手（正門）、搦門（後門）

一般在正門的位置，會設有一座土橋，後門處則設計為木橋。特別是在後門的地方，會預留一定的空間供士兵埋伏在此蓄積氣勢，以備敵人在攻破大門衝進來時，可以發揮最大的攻擊力挽回頹勢。

◆ 矢倉（望樓）

矢倉，日文又稱作「櫓」，高度通常比城牆高出二尺餘。在正面設置有二個狹間，並附有遮蔽用的門，必要時，不管是往裡掀或往外推都很方便。為了便於拔除敵方射在牆面上的亂箭，在矢倉和城牆之間特別空出二尺的距離。鋪板與城牆呈水平方向鋪設，即使是採用竹子來鋪，狀況亦同。

◆ 井樓矢倉

這是一種組合式的矢倉，可重複往上加蓋到二層、三層的高度，而下方的柱子依然能保持平衡、屹立不搖。即使初始只蓋了單一樓層，它的結構仍保留了可隨時往上增建的彈性。要搭建這種井樓矢倉，必須在夜半進行。在搭建的同時，還得以盾牌擋在外側以作為防護。

◆ 柵欄

高度約六尺餘，長度可達一間的距離，大約是五根木頭組合起來的寬度。橫桿必須綁在內側，最下方一道橫桿的高度約到人的膝蓋。基本上，所有的柵欄不能排成一直線，而必須呈現彎彎曲曲的狀態。豎立在城牆外的柵欄，繩結應盡可能綁在內側。若是山城的柵欄，則高度略減。

◇ 緊急狀況的通知

．狼煙

把木柴堆放在一起後，點火，並加入狼的糞便作為燃料。

．火

將乾燥的長條木堆疊在一起，點火，順風向點火。

（一間＝約二公尺。一尺＝約三○公分。一寸＝約三公分）

織田信長進京

日本在經過長年的兵戎交戰之後，出面終結亂世並逐漸統一政權的，便是出身尾張（愛知縣）的戰國大名織田信長。織田信長最初所居住的清洲城，乃是一座平城（即建築在平地的城廓），位置就在緊鄰今日名古屋的西邊。

當織田信長在桶狹間一役大破駿河（靜岡縣）的今川義元之後，便與三河（愛知縣）的德川家康聯手攻擊美濃（岐阜縣）的齋藤氏。

在此同時，織田信長的家臣木下藤吉郎（後來更名為豐臣秀吉），卻在國境上長良川對岸的墨俁成功興建了營寨，作為日後奪取天下的根據地。木下藤吉郎所採取的是一種稱作「分割式普請」的做法，便是將所有人力加以分組，再各自畫分責任區，然後以分組競爭的方式來加速工程的進度。由於這座營寨完工的速度實在太快，以致於後人均以「一夜城」來傳誦它的奇蹟。

織田信長在攻下齋藤氏的稻葉山城之後，大軍便直接進駐此地，並仿效中國典故所提及的名詞，把地名改

成了「岐阜」。岐阜城固然是典型日本戰國時代山城式的建築，然而織田信長在山腳下平日生活的行館，卻另行興建了一座四層樓的唐朝式樣（中國風）的御殿，並且特地請他所景仰的一位京都天龍寺高僧策彥周良，來為這棟建築物命名。當時，策彥周良所取的名字為「天主」，也就是今日「天守閣」的舊稱。自此之後，凡是織田信長所發出的公文，均按捺刻有「天下布武」字樣的印章。意圖很明顯，旨在昭告世人：織田信長將以武力統一天下！

後來，織田信長隨同將軍足利義昭共赴京都，並在當地興建了一座二条城，以作為將軍的行館。這座二条城大小約二百公尺見方，四周環繞著石牆與護城河，西南隅則有一座三層樓式的櫓。京都的老百姓乍見到這座由石頭蓋成的城廓，無不睜大了眼睛嘖嘖稱奇。

一般認為，織田信長之所以會蓋出二条城這樣一座石造城廓，與他在進京之前甫降伏南近江（滋賀縣）的大名六角氏有關。因為六角氏的根據地觀音寺城，本身就是一座用石頭蓋成的山城。

為了興建城廓的石牆，織田信長從十多個領國召來一萬五千至二萬五千名的武士投入工程。美其名是為了興建偉大的將軍府，暗地裡卻是假公濟私，趁機擴充自己麾下的軍力。

後來，由於將軍足利義昭反叛在前，織田信長便順水推舟攻陷了二条城，並將足利義昭逐出京都。始終苟延殘喘維繫著政權的室町幕府，至此已名存實亡。

凡是與織田信長作對的人，包括越前（福井縣）的大名朝倉氏、北近江的淺井氏等，均遭到滅亡的命運。就連歷史悠久的大寺院比叡山延曆寺，都被織田信長一把大火給燒個精光。至於甲斐（山梨縣）的武田氏，也在三河長篠一役中被打到潰不成軍。這場戰役在日本歷史上十分著名，因為織田信長為了對抗武田氏驍勇善戰的騎馬隊，史無前例地將大

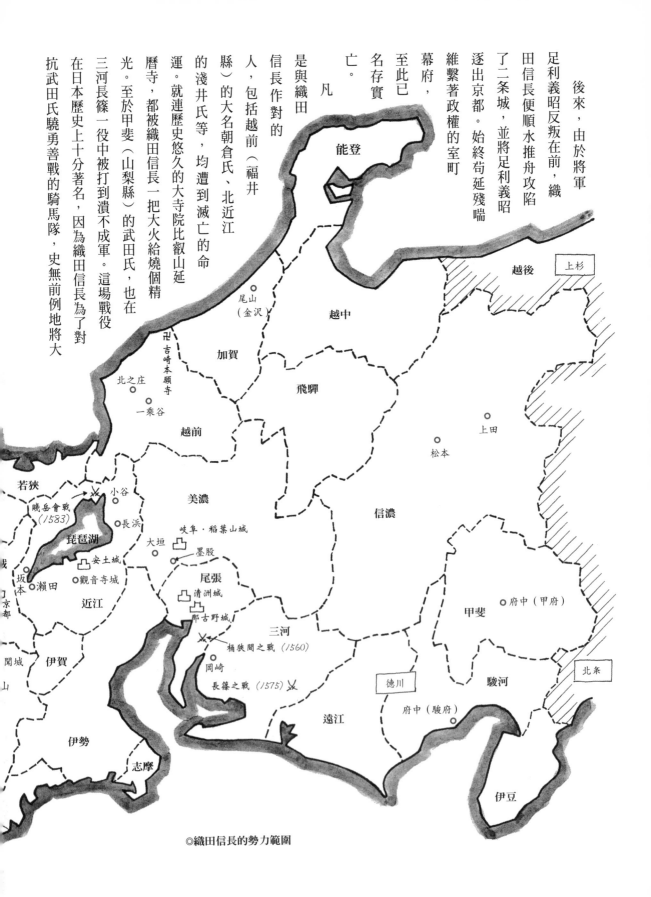

能登
越後
上杉
越中
尾山（金沢）
加賀
飛驒
北之庄
卍吉崎本願寺
上田
松本
一乘谷
越前
信濃
若狹
賤岳會戰（1583）
小谷
長浜
琵琶湖
美濃
大垣
岐阜・稻葉山城
墨股
安土城
坂本
瀬田
觀音寺城
近江
尾張
甲斐
府中（甲府）
清洲城
那古野城
三河
伊賀
桶狹間之戰（1560）
德川
駿河
岡崎
府中（駿府）
長篠之戰（1575）
遠江
北条
伊勢
志摩
伊豆

◎織田信長的勢力範圍

量的洋槍運用在戰場上，也藉此贏得了勝利。

自此之後，日本所發生的戰爭便都改以步槍隊作為戰鬥主力。

西洋槍枝，大約是在距離這次戰役的三十年前，由航抵九州種子島的葡萄牙船隻首度帶上岸。後來，逐漸演變成在日本當地和泉（大阪府）的堺，與紀州（和歌山縣）的雜賀等地即可直接製造。從此，洋槍便在日本全國各地普及開來。

位於大坂南方的堺，在當時可說是日本首屈一指的商業都市。它的港口經常擠滿了來自中國大陸及東南亞各國載運奇珍異品的船隻。而其實在堺這個地方，除了生產以槍枝為首的武器之外，就連中國的高級紡織品也製造得出來。

因此，織田信長進京之後的首要動作，便是立刻將堺收歸在自己的管轄範圍內。

出雲

伯耆

因幡

但馬

丹後

毛利

備後

備中

美作

播磨

丹波

備前

高松

姬路

攝津

小豆島

石山本願寺卍

讚岐

堺

河

淡路

伊予

和泉

長宗我部

雜賀

阿波

土佐

大和

紀伊

織田信長與建安土城，並將本願寺勢力逐出大坂

天正四年（西元一五七六年），織田信長在近江（滋賀縣）的安土重新打造屬於自己的城廓，並將所有的重心遷移至此。安土這個地方是集合東海道、東山道、北陸道勢力的交會點，也是前進京都的重要交通樞紐。當時的安土已經擁有了一座觀音寺城。儘管安土山的山峰連綿，實際上卻僅是一座高度約一百公尺左右的小山。但由於它面對著琵琶湖，因此具有攬盡四周美景的優勢。於是，織田信長在整座安土山上打造了無數的小型曲輪，個別都有石牆環繞著以為保護。

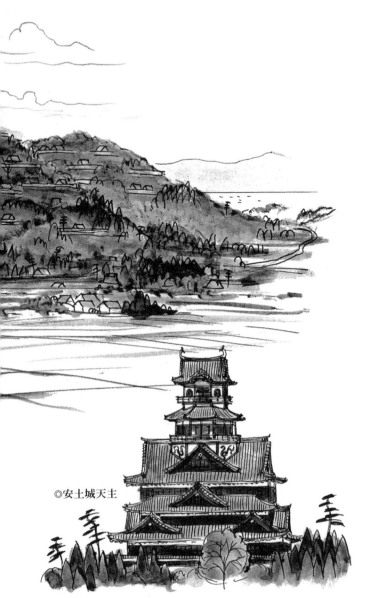

◎安土城天主

位於山頂的曲輪，蓋了一座七層樓高（包含石牆所包覆的地下一樓）、總高度三十五公尺（從地下樓的礎石算起）的天主。其高度和法隆寺的五重塔或是藥師寺的三重塔，幾乎不分軒輊。說到佛塔的興建，雖然也有類似東大寺的七重塔那般高達一百公尺的壯觀建築，但那樣的高度終究不利於登塔並加以利用。相較於此，安土城天主的

26

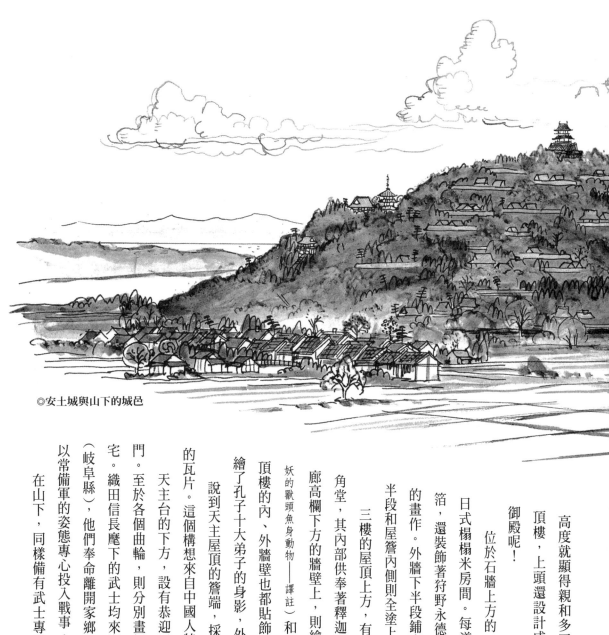

◎安土城與山下的城邑

高度就顯得親和多了。不僅人們容易攀上最頂樓，上頭還設計成為織田信長起居所在的御殿呢！

位於石牆上方的一樓至三樓，滿布著許多日式榻榻米房間。每道拉門不僅精巧地敷飾金箔，還裝飾著狩野永德等畫家親手描繪色彩鮮麗的畫作。外牆下半段鋪木板的部分飾以黑漆，上半段和屋簷內側則全塗上了白漆。

三樓的屋頂上方，有著如夢幻宮殿般朱漆的八角堂，其內部供奉著釋迦牟尼佛十大弟子。而在簷廊高欄下方的牆壁上，則繪有鯱（傳說是一種能辟邪防妖的獸頭魚身動物——譯註）和飛龍的圖樣。不僅如此，頂樓的內、外牆壁也都貼飾金箔，內側牆壁甚至還描繪了孔子十大弟子的身影，外側則環繞著一圈簷廊。

說到天主屋頂的簷端，採用的是一種正面貼有金箔的瓦片。這個構想來自中國人特殊的技術指導。

天主台的下方，設有恭迎天皇用的出行御殿與黑鐵門。至於各個曲輪，則分別畫歸為部將和上級武士的住宅。織田信長麾下的武士均來自尾張（愛知縣）與美濃（岐阜縣），他們奉命離開家鄉的領地遷居至此，只為了以常備軍的姿態專心投入戰事。

在山下，同樣備有武士專用的宅邸。另外，還增建

27

了若干街屋供工商業者使用。甚至，連基督教的教堂都躋身其中。由於居住在此地的人可享有減免各類稅賦的特權，因此吸引了無數的工商業者從各地前來淘金，城邑規模於是逐漸成形。

在安土，日本城廓的型態可謂出現了偌大變化：從以往分為山上的城砦、山下的行館和根小屋等不同的構造，變成統一建立在小小山頭上的城廓。這種新型態的城廓謂之「平山城」。在平山城裡，置高點必然架設著一座天主。而與城廓融為一體的城邑，則大規模地密布著武士的宅邸、工商業者的店舖及寺院等建築，儼然成為領國的經濟中心。於是，日本近代城廓與城邑的新型態就此誕生。

儘管如此，對於一心想要統治全國、甚至意圖進軍亞洲大陸的織田信長來說，卻無法以此為滿足。他所相中的最後一塊築城寶地，在大坂！

當織田信長將他的勢力搬遷到安土城之後，便開始加強軍隊對攻擊石山的訓練，並運用新式的鐵甲船在大坂灣一舉擊潰毛利氏的水軍，斷絕了他們對當時遭到圍城之困的本願寺進行糧食補給。稍後，在天皇出面仲裁之下，織田信長與本願寺雙方達成和解，石山城廓終於成功地落入織田信長的手中。那是發生在天正八年（西元一五八○年）的事。本願寺的勢力黯然退居到紀伊

（和歌山縣）的鷺森。

就在權力交棒的混亂時期，石山本願寺發生了一場大火，火勢持續燃燒了三天，就連長期以來繁榮喧囂的寺內町，也頓時化成了灰燼。

由於織田信長拿下大坂之時，安土城甫落成沒多久，因此他便命令負責安土築城任務的普請奉行（奉行為日本武家時代擔當行政事務的武士官名——譯註）丹羽長秀駐守在石山城廓。

豐臣秀吉取得天下，堂堂入主大坂

織田信長想在大坂築城的夢想，最後卻由豐臣秀吉實踐了。

豐臣秀吉，於天文六年（西元一五三七年）出生在尾張（愛知縣）中村的一戶貧窮農家。當他長大離家，於天文二十三年（西元一五五四年）十八歲時，來到時

任尾張那古野城（今名古屋城廓）城主的織田信長身邊服侍。到了永祿四年（西元一五六一年），豐臣秀吉與同樣侍奉於織田信長的淺野又左衛門長勝的養女寧寧（生父杉原氏）成親。

當織田信長一路從美濃（岐阜縣）、近江（滋賀縣）、北伊勢（三重縣）打到越前（福井縣）的過程間，豐臣秀吉屢建奇功，並於天正元年（西元一五七三年）在小谷城殲滅了北近江大名淺井長政（其妻為織田信長的妹妹阿市）的大軍，織田信長認可他的貢獻，於是將淺井氏的舊領地賜與豐臣秀吉。翌年，他便在琵琶湖的岸邊興建了長浜城，正式晉升為城主。也就是在此時，他

將自己的名號改為「羽柴筑前守」。在當時那個動輒以下犯上的時代，像豐臣秀吉這樣出人頭地的歷程可謂特例，若不是織田信長這位主君用人特別重視能力與實績，想要在亂世熬出頭，恐怕難如登天。

天正五年（西元一五七七年），豐臣秀吉以織田軍的司令官身份在播磨（指日本本州西部的山陽道、山陰道地區──譯註）擁有國地方（指日本本州西部的山陽道、山陰道地區──譯註）擁有十個領國統治權的大大名──毛利氏。當時，姬路城主黑田官兵衛孝高決定與織田軍站在同一陣線，於是大方讓出城廓供豐臣秀吉發落。而豐臣秀吉在重新改建了姬路城之後，便以此為根據地，接二連三地攻陷周邊隸屬於毛利陣線的城廓。

天正十年（西元一五八二年）六月，豐臣秀吉一方面持續以水攻戰法（在城廓四周築堤，利用大水淹沒城廓的一種戰術），對付備中（岡山縣）的高松城，一方面於內部做準備好與毛利家的主力軍對決，只待織田信長到來便可指揮大局。豈料，織田信長卻在六月二日投宿於京都本能寺的時候，遭到手下部將明智光秀的突襲，最後被迫自盡（史上稱為「本能寺之變」）。

就連以奢華著稱的安土城建築，也在這場混亂當中遭到火燒崩塌的命運。

豐臣秀吉透過探子回報得知織田信長已遭遇不測的

消息後，便火速展開應變措施：首先便是與毛利氏和談，並快速折返姬路城。回到城廓後，立刻將收藏在三層樓天守的金銀財寶，以及糧倉內的米糧全都分給了部下。再次向大家重申放棄姬路城的決定之後，便馬不停蹄地一路從尼崎奔至山崎（位於京都和大坂的中途）。爾後，在天王山與池田恆興（織田信長乳母之子）等多位部將會合後，聯合打敗明智光秀的軍隊。

在這段來回奔波期間，豐臣秀吉不忘差遣使者給駐守在大坂城的部將捎訊息。信中指示：「大坂城必須交給織田信長大人的後繼者，在此之前，務必盡全力守住城池」。

發生本能寺之變的當時，出兵至四國的織田信孝（織田信長的三男）與織田信澄（明智光秀的女婿）的軍隊皆駐留在大坂，當發生動亂的消息一傳出，人在城外的織田信孝便與駐守在本丸的丹羽長秀手，出奇不意地襲擊駐紮在二之丸千貫櫓的織田信澄軍隊，並將信澄殺害。這裡所說的「千貫櫓」，源自本願寺時代因織田軍始終攻不下這座城，於是在軍隊便流傳著「縱使傾家蕩產用千貫文來買，也要設法得到這座城廓」的說法，從此後人便以「千貫櫓」稱之。

經過山崎會戰之後，所有織田家的部將便齊聚在清洲城，開會研商有關織田信長的繼任人選與領地分配的

問題。結果，由豐臣秀吉所推舉的三法師丸（織田信長的長男信忠之子）順利成了繼任者，而大坂一地則賜與池田恆興。至於豐臣秀吉，他把原來的領地長浜讓給了柴田勝家，自己則獲得山城（京都府）等地，並著手在山崎的山上建築一座城廓，好用來監視京都、大坂方面的動態。

後來，身為織田信長的首要家臣，也是北陸方面軍隊司令官的柴田勝家，與實際為主君織田信長報了仇的執行者豐臣秀吉，關係對立日益緊張。

於是，在翌年天正十一年（西元一五八三年）四月，雙方在琵琶湖北方的賤岳展開會戰，最後由豐臣秀吉取得勝利。戰敗的柴田勝家無奈地回到北之庄城（福井市），將自己關在天守的九樓，並放火燒屋。同時間身亡的還有他的妻子阿市。織田信長的妹妹阿市是在夫婿淺井氏於小谷城落難之後，經人伸出援手將她與三名女兒一起救出，後來因緣際會成了柴田勝家的繼室。北之庄淪陷時，只有幾個女兒幸運地被救出，其長女茶茶（淀殿）後來還成為豐臣秀吉的側室。

在這場戰役之後，豐臣秀吉曾經捎信給好友前田利家（織田信長的家臣，曾一度追隨柴田勝家）的女兒，信上提及：「接下來當我取得大坂，並逐一攻下各諸侯的城池之後，希望往後的五十年裡能夠天下太平，不再

有叛亂與戰爭的發生。」

至此，豐臣秀吉身為織田信長繼承人暨天下統治者的地位已然確立，他開始重新分配眾家大名的領地，並將池田恆興的勢力挪到美濃大垣城去。然後，趁著織田信長逝世一週年的忌日法會在京都大德寺舉辦之便，豐臣秀吉也於六月四日正式入主大坂。隔沒多久，他便開始著手興建大坂城及建設周邊商鎮，也算完成了織田信長的心願。

豐臣秀吉著手統籌築城事宜

豐臣秀吉剛入主大坂城的時候，城廓的狀態只能勉強算是把原本石山本願寺燒毀的部分修復而已。中央位置是本丸，外圍有一圈二之丸，周邊層層環繞著壕溝、護城河及土壘。

這次工程的主要目的，著重在擴大溝渠的寬度、將土壘改造成堅固的石牆，並在城廓石牆的上方增建天守一類的新式建築。換句話說，也就是把戰國時代舊式的城廓改造成較富近代的風貌。

擴建的首要目標，旨在強化大坂城的防禦能力，同時藉由重塑城廓外觀的威嚴形象，讓敵對的大名望而生畏，不敢貿然來犯。總之，防患戰爭於未然，也是這次改建工程的目的之一。

原因是當豐臣秀吉取得天下大權的時候，尚有許多

人認為他是一時的幸運，以致他必須將大坂城蓋得比安土城更氣派，才能向天下人展示他的實力凌駕於織田信長之上。

修繕工程決定從本丸和內護城河開始著手。一般城廓的興建工程必須注意保留應有的防禦戰力，以防敵人攻其不備。而大坂城正好有二之丸作為掩護，因此由本丸與內護城河開始著手，乃是勢在必行。

為了替八月即將展開的土木工程做準備，豐臣秀吉選出了各工程單位的負責人（稱為「奉行」）。而決定本丸、內護城河各部分規模與形態的圈繩定界工作，乃是工程初始最重要的一環。豐臣秀吉把這部分的重任委託給黑田官兵衛來負責。他曾經在豐臣秀吉改建姬路城的時候，以複雜精密的繩張技術贏得豐臣秀吉的肯定。從此，他便一直待在豐臣秀吉的身邊，成為他在作戰與外交決策的軍師。

至於工程總負責人「普請總奉行」一職，則交由淺野長吉（後來改名為「長政」）來擔任。淺野長吉是豐臣秀吉的正室寧寧的義弟，當時他既是豐臣秀吉的家臣之長，也是近江（滋賀縣）瀨田的城主。姬路的築城工作，便是由他和官兵衛共同擔任普請奉行。

當時的普請總奉行發出一封命令，通知追隨豐臣秀吉的二十多位大名必須依照知行高（各自領地的稻米生產量）的比例，提供相對人數的搬運工。

而每位大名也將此命令下達給底下的家臣武士，武士再分別傳令給自己管轄的村莊，據此流程分派人數。

於是，舉凡大名以下，不分武士或農民均參與了築城工程，或荷鋤挖掘壕溝，或搬運、堆積石頭，無一不是紮紮實實、揮汗如雨的勞力工作。

在營建（建築工事）的部分，身為城主的豐臣秀吉到處蒐購木材，並在木匠之下還雇用了各種不同技藝的工匠。當時負責收購木材的，據判斷應是杉原家次。家次是寧寧的叔父、近江坂本的城主，也是豐臣秀吉家臣中的長老之一。

至於負責監督木匠及各類工匠的人，據了解應是福島新右衛門。新右衛門，同樣是豐臣秀吉的親戚，其子福島正則因為在賤岳一役表現良好，後來還在豐臣秀吉的扶植之下，坐上了大大名的位置。

在這項工程當中實際負責操作的木匠，豐臣秀吉委由大和（奈良縣）郡山城主筒井順慶來挑選。原因是大和出身的木匠曾參與奈良多聞城的多聞櫓（請參考70頁）和四重櫓的興建工程，再加上安土城增建天主的實績，使他們深受信賴。

後來，筒井順慶選中了法隆寺四大木匠當中排名第一的中村，但中村本人以年事已高為由，改推薦他的養子孫兵衛正吉來統領木匠團隊。正吉的生父原本是大和望族巨勢氏，本身也是一名武士，在沙場戰死之後，正吉的母親便回到娘家所在地法隆寺村，後來成為中村的繼室。於是，正吉從小就由中村培育為一名木匠。

豐臣秀吉在了解了孫兵衛正吉的背景之後，便認定他是最適合來打造這座天下名城的人選。於是，他讓正吉正式成為大和武士中井家的繼承人，名正言順地冠上中井家的姓氏，並特許他帶刀上任木匠工頭一職。在中井正吉的號召之下，居住在法隆寺村的木匠和各類工匠，全都加入了這次興建城廓的工程。除此之外，還從全國各地找來許多工匠參與行列。

關於御殿內繪畫的部分，則選擇了狩野永德一派的畫家。狩野永德的畫風原本即深獲織田信長的青睞，才會找上他來為安土城的天主添妝，更何況永德在當時也確實是眾人公認首屈一指的畫家。

黑田官兵衛負責圈繩定界

在正式開工之前，黑田官兵衛在圈繩定界的前置作業花了頗大的一番功夫。他必須詳細觀察本丸的地形，並活用地勢的高低，從防禦的安全角度來判斷溝渠要怎麼挖、挖多深或多廣、曲輪該怎麼配置、哪裡是虎口（城廓的出入口）、士兵偵察用的櫓和城牆又該如何安排等等。

在本丸的興建計畫當中，如何保障城主的安全成了第一要務。需要考量的不僅是如何擊退來犯的敵人，還包括萬一敵人入侵時，如何趁著對方尚未闖入城主御殿所在的最後一道曲輪前，使出最適當的反擊，以及假設城池淪陷後，城主要如何在第一時間逃脫。

圈繩定界工作做得好壞，不僅關係到危難時刻城主的安危，還牽連到許許多多條人命。因此，黑田官兵衛審慎地將反覆思慮的結果繪成圖面，呈給豐臣秀吉，兩人再共同研討。

最後塵埃落定的結果，可說是極其複雜。

在本丸的南邊設有一個矩形的曲輪，裡頭安置著表御殿（外殿——譯註）；而中心位置由於是奧御殿（內殿——譯註）所在，因此曲輪的形狀近似於圓形。在表御殿曲輪的西方，是本丸大門（大手口）的所在。在它的內側有個近似於三角形曲輪的設計，目的是在戰時提供士兵一個備戰的平台，以便在最佳時機從大門口出擊。在它的南邊，由於和周圍的二之丸有高度落差，故以壕溝作為區隔。同時，在本丸築起一道高二間（約三‧九公尺）的石牆，環繞四周作為城牆。為了有效監視正門與東門的動態，在西南隅和東南隅還分別架起了櫓。

在奧御殿的北方有塊稍低的平地，那是本願寺時代即存在的庭園。再往北邊的中央，有座木橋（名喚「極樂橋」）可以直通二之丸。黑田官兵衛在這裡打造了一座後門（搦手口），並在曲輪西邊地勢較低的地方，安置了一列長屋作為衛兵的哨站，以及倉庫等設備。

本丸往北一帶，由於地勢低窪，自本願寺時代起便開闢為護城河。到了黑田官兵衛重建的時候，又將護城河往南方拓寬，並左右延長直到環繞整個奧御殿曲輪的東、西兩側。不過如此一來，卻使得奧御殿曲輪的東、西兩側地勢落差過大，因此必須運用帶狀曲輪的設計，分三段高度地勢落差來砌石牆。這種帶狀曲輪的好處，就在於可以將由南或北入侵、企圖攻占奧御殿的敵人引入圈套當中，方便我軍由上方曲輪進行攻擊，達到全數殲滅的效

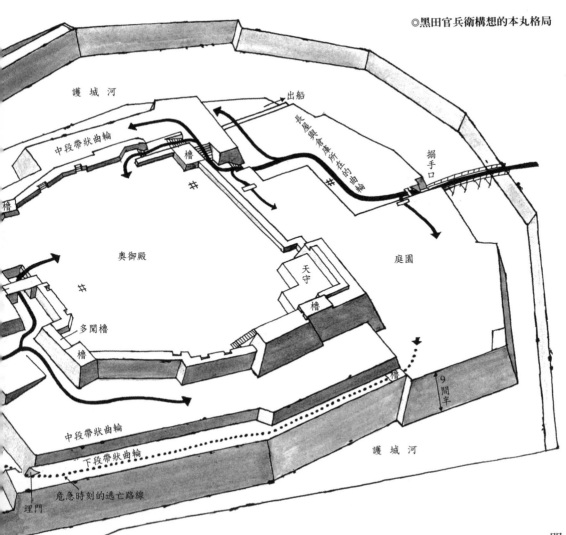

◎黑田官兵衛構想的本丸格局

護城河

中段帶狀曲輪

櫓

出船

長屋連續於此處的曲輪

搦手口

櫓

天守

奧御殿

井

庭園

多聞櫓

櫓

井

櫓

9間半

中段帶狀曲輪

下段帶狀曲輪

護城河

危急時刻的逃亡路線

埋門

果。奧御殿所在的曲輪南北各有一道

門，東北方是天守的所在，四個角落

各設有櫓，防禦機制可說是十分完

備。本丸在圈繩定界作業最要緊的

關鍵，便是連接內、外兩座御殿的

土橋，以及位於東側低窪處水井所

在的井戶曲輪。在井戶曲輪設有

一座東門。當敵人從二之丸攻進

來的時候，將被迫請君入甕，順

著坡道來到東門前。即使對方

順利攻破曲輪，頭頂上方還有

戶曲輪的規模很小，從城內

等著殲滅敵人。由於這塊井

來自三面的狙擊手好整以暇地

就可以輕易地掌控局面。從

這裡，可以透過埋門（上覆

土石的隱藏式出入口──譯註）

通往東邊下段的帶狀曲

輪。這就是官兵衛構想

中的戰敗逃亡路線：

從北邊的庭園（山里）

↓

東邊的下段帶狀

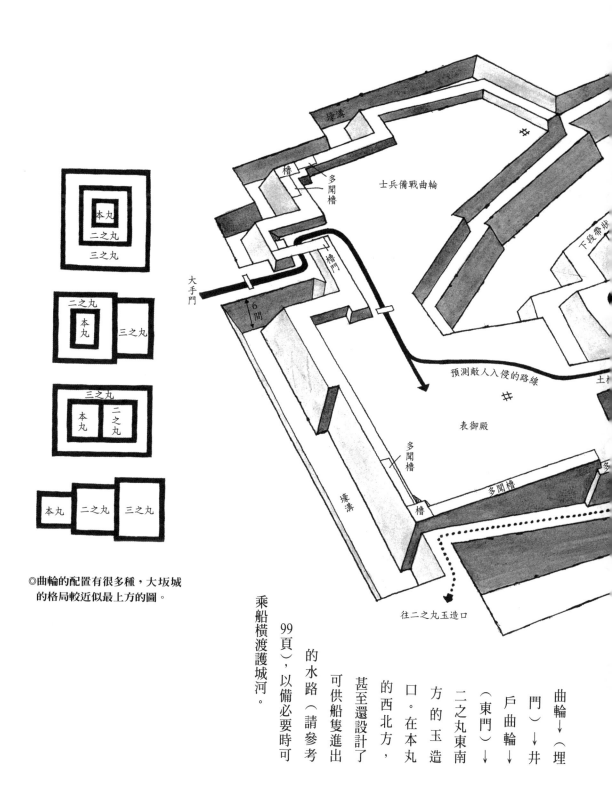

◎曲輪的配置有很多種，大坂城
　的格局較近似最上方的圖。

本丸
二之丸
三之丸

二之丸
本丸
三之丸

三之丸
本丸 | 二之丸

本丸　二之丸　三之丸

壕溝

櫓

多聞櫓

士兵備戰曲輪

下段帶狀

大手門

櫓門

6間

預測敵人入侵的路線

土橋

表御殿

多聞櫓

壕溝

多聞櫓

櫓

多

往二之丸玉造口

乘船橫渡護城河。

99頁），以備必要時可

的水路（請參考

可供船隻進出

甚至還設計了

的西北方，

二之丸東南

方的玉造

口。在本丸

戶曲輪↓井

門）↓

曲輪↓（埋

（東門）

築城工程正式展開

日熟練的動作加速了工程的進度。

當圈繩定界的作業底定之後，接下來便是依據丈量的結果，展開地形整建的工程。根據判斷，像這類鏟平斜坡或挖掘溝渠的動作，主要的人力還是來自大坂周邊的農民。這些奉命荷鋤持鍬集合而來的民眾，以他們平日熟練的動作加速了工程的進度。

隨著工人在護城河的預定地愈挖愈深，湧出的地下水雖多少會妨礙工程的進行，不過很快地就會被引入位於城廓東北方的河川裡。

一旦整地的工程結束，便開始進入砌石牆的步驟。

不過發展到了這個階段，豐臣秀吉突然把工程延後，目的是為了他要前往有馬一地進行溫泉療養。因為自本能寺之變以來，豐臣秀吉有一整年都處於局勢緊繃的狀態，精神完全無法放鬆。因此，趁著本丸的整地工程告一段落，根據地暫時沒有安全的顧慮，他決定攜家帶眷共赴有馬度假，人在姬路城的寧寧和其他妻妾也同行。

這個決定也讓一路跟隨著豐臣秀吉打天下的眾家武士，得以藉機稍作喘息。

當豐臣秀吉從有馬泡完溫泉返回大坂後，便命令眾大名展開石牆的興建工程，並於天正十一年（西元一五八三年）八月二十

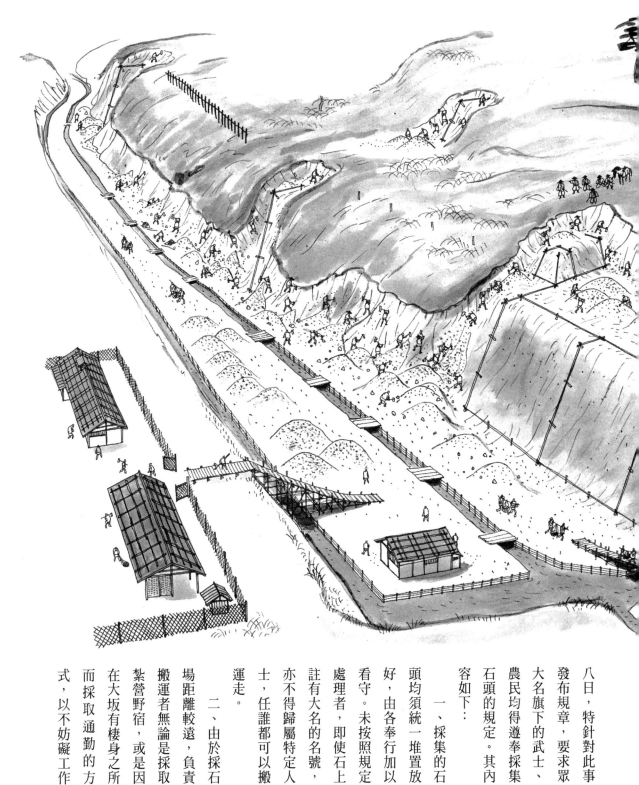

八日，特針對此事
發布規章，要求眾
大名旗下的武士、
農民均得遵奉採集
石頭的規定。其內
容如下：

一、採集的石
頭均須統一堆置放
好，由各奉行加以
看守。未按照規定
處理者，即使石上
註有大名的名號，
亦不得歸屬特定人
士，任誰都可以搬
運走。

二、由於採石
場距離較遠，負責
搬運者無論是採取
紮營野宿，或是因
在大坂有棲身之所
而採取通勤的方
式，以不妨礙工作

進度為前提，可自行決定。

三、工人從採石場將石頭搬運回大坂的路途上，應靠邊通行。遇到搬運重石者，搬運石頭較小的一方應讓路予對方先行。

四、凡爭執鬧事者一律施以懲處。但若有一方當場隱忍退讓，只要將原委稟報豐臣秀吉大人，則僅限謾罵者須受責罰。

五、在上位者，若有屬下命令百姓行不法之事，將罪連子息。而坐視姑息的主人，亦將遭受懲罰。

以上的規定，眾大名皆透過普請奉行之口，紛紛下達予工程的參與人知道。

此外，眾大名也都各自針對築城工程所需的工具進行盤點，一發現有不足之處，便令屬下盡快重新添購補足，以做好一切準備。

*

當時主要的採石場，便是位於大坂城正東方的生駒山麓（即今日的東大阪市日下町和善根寺町所在），與大坂城西北方的六甲山麓（即今日的西宮市、芦屋市及神戶市御影）。為了避免採石工人給當地居民帶來麻煩，城方還特地豎立了布告欄，上面明白寫著：

一、凡造成百姓困擾者，一律問斬。

二、不准破壞農田作物。

三、凡負責運石的工人，不准借宿民宅。

違反前列規定者，將立即懲處，不予寬貸。

40

九月一日，石牆的建築工程正式動工。

眾大名奉命按照各自俸祿的多寡，以一百石配三名人力的比例投入工程作業，使得全體人數總計高達二、三萬人。其中，三分之二的人力負責採石工作，剩下的三分之一則留在本丸的工地（稱為「丁場」）。

成為這次工程採石場的生駒山麓與六甲山麓，專門出產花崗岩這種堅固的岩石，非常適合作為城牆的材料。而且，雖說是岩山，實際上它們都已經呈現斷裂的現象，因此和較高的石牆沒兩樣。只要使力推動一下岩石，讓它落下山谷，再分割成適當大小運出即可。

至於切割石頭的工作，則交由當地的石匠和眾大名所各自帶來的石匠共同完成。

*

專業的石匠只要稍微端詳過岩石，便能得知它的裂痕與紋理走向（相當於木頭的木紋）為何，然後據此判斷從何處下手切割最省時省力。

通常，他們會在欲分割的位置將「矢」（鐵製楔子）打進石頭裡，不過在此之前，必須先用鑿子和槌子鑿出一個洞口來，大小比矢的寬幅略窄。當石匠把矢打進洞孔後，這小東西便如同從洞裡將石頭掰開成兩半般，讓石頭瞬間裂開來。可是，萬一洞鑿得不夠深，稍後打進去的矢尚未能將兩側縫壁擠開來，便已經面臨到底的窘境。或者，洞孔的底部若是不平，也會造成石頭碎裂得不均勻。

因此，當洞孔一鑿好，把矢插上去後，石匠往往會在揮舞玄翁（鐵槌）的同時，伴隨著助威的吆喝聲，一股作氣將矢敲進洞裡去。

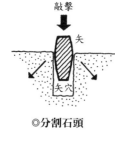

◎分割石頭

（圖中標示：敲擊、矢、矢穴）

在山上分割好的石頭，會統一運送到山下的集石場。至於運送的方式，有時直接從山上把石頭滾下來，有時會用木板或圓木鋪成一條道路慢慢運送下來。

到了集石場，負責管理的人一方面會清點石頭的數量，二來會用墨筆在石頭上寫下大名的名字或家徽等各種標記。為的就是預防在運到城裡的過程中，有人偷了別家的石頭

充數。因此，必須有人專門負責看守這些石頭。演變到

後來，這種用墨筆標記的方式便逐漸改為鏤刻（刻印）。

從生駒的山腳下要把石頭運送到城裡的工地，大部

分有賴挑夫。不過說到古時候搬運石頭的方法，除了傳

統的人力之外，尚有使用山車（將大樹橫切成段後，所

做成的運輸車）、牛車（利用牛來拖曳的車子）；甚至是

大、小型橇板的方式。至於六甲山麓的石頭，不用說，

當然是利用船隻運送到城北的河岸邊。

當時，搬運石頭的行列從生駒山的山腳下一直延伸

到大坂城，遠看就像是一列螞蟻的部隊。從日出到日

落，每個工人不斷重複著同樣的工作。

由於豐臣秀吉嚴禁作業人員借宿民宅，故所有的工

人都必須各自回到大名為他們所設的陣小屋休息。因此

根據判斷，從集石場到城廓這段距離，搬運石頭的工人

乃是採分組接力的方式來進行。

使用在城門外牆的大石頭，需要特別多的人力來拉

動，這時候沿途就會出現許多圍觀的人群，其熱鬧的景

象有如坊間的祭典一般。

雖說此番浩大的工程乃是由眾大名來共同分擔責

任，但真正執行的中心，也就是負責監督工程的人，仍

是豐臣秀吉欽點的奉行官。這些奉行平時辦公的地方，

就位在二之丸東南方玉造口的門外。後來，建在此地的

曲輪之所以被稱為「算用曲輪」，傳說原因也就在此。而

本身對營造工程極為熱中的豐臣秀吉，想當然爾，本人

必定會在現場指揮若定。

人的俸祿比來決定。

首先，便是將大塊的石頭挑出來，統一安放在石牆的最底層（根石）。為了避免根石擺放得不整齊，造成整面石牆崩塌，必須事先挖好一道溝槽，然後再將根石穩穩地放進去。但在設定為護城河的地方，因地盤較為鬆

關於本丸斜面石牆的堆砌工作，依區域畫分由各大名來負責。至於各大名所應負擔的石牆面積，則按照個

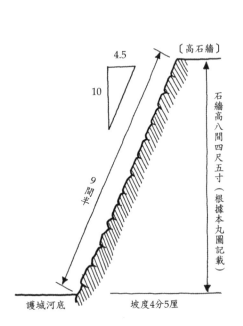

石牆
內部裝填
水平面
土壓、水壓
石牆的壓力
石牆的重量
圓礫石
砂礫
溝渠底部
根石
地梁
地樁

◎石牆的構造

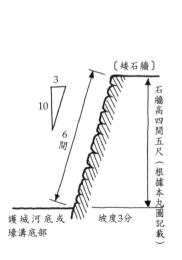

◎石牆的高度與坡度

〔高石牆〕
4.5
10
9間半
石牆高八間四尺五寸（根據本丸圖記載）
護城河底
坡度4分5厘

〔矮石牆〕
3
10
6間
石牆高四間五尺（根據本丸圖記載）
護城河底或壕溝底部
坡度3分

軟，必須先排上一層松木材（防水性強）作為地梁，然後再將根石一顆顆擺放上去。

有關堆砌石頭的作業標準，他們設計了一套作業規範，可以明確顯示石牆的預設坡度，並利用拉水線的方式來檢視水平。

根據他們的計畫，凡石牆的高度超過六間（約十二公尺）者，須採用較平緩的坡度；相反地，若是低於六間，則選擇較陡的坡度。

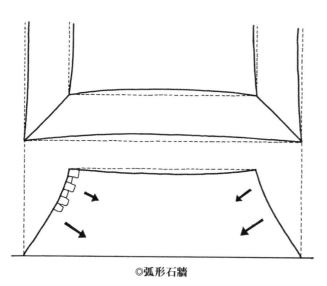

◎弧形石牆

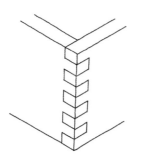

◎石牆轉角石塊的砌法
（豐臣秀吉時代所用的石塊比較接近天然石，不似圖中所示的人工石材如此方正。）

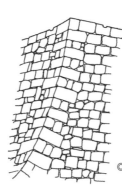

◎石牆的轉角（德川家康修築的大坂城）

豐臣秀吉時代的石牆

德川家康修築的大坂城

◎石牆的差異

◎參考：木箱轉角的組合方式

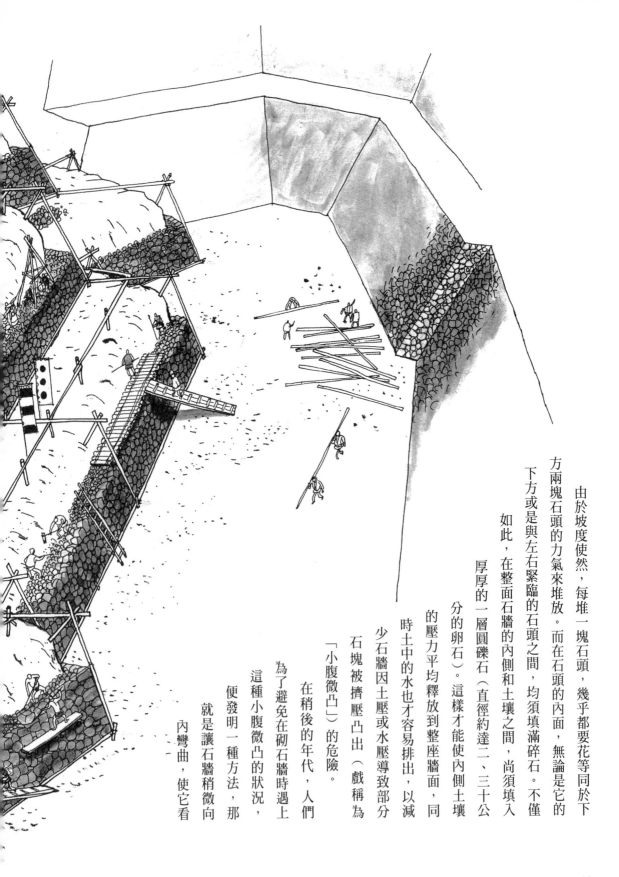

由於坡度使然，每堆一塊石頭，幾乎都要花等同於下方兩塊石頭的力氣來堆放。而在石頭的內面，無論是它的下方或是與左右緊臨的石頭之間，均須填滿碎石。不僅如此，在整面石牆的內側和土壤之間，尚須填入厚厚的一層圓礫石（直徑約達二、三十公分的卵石）。這樣才能使內側土壤的壓力平均釋放到整座牆面，同時土中的水也才容易排出，以減少石牆因土壓或水壓導致部分石塊被擠壓凸出（戲稱為「小腹微凸」）的危險。

在稍後的年代，人們為了避免在砌石牆時遇上這種小腹微凸的狀況，便發明一種方法，那就是讓石牆稍微向內彎曲，使它看

46

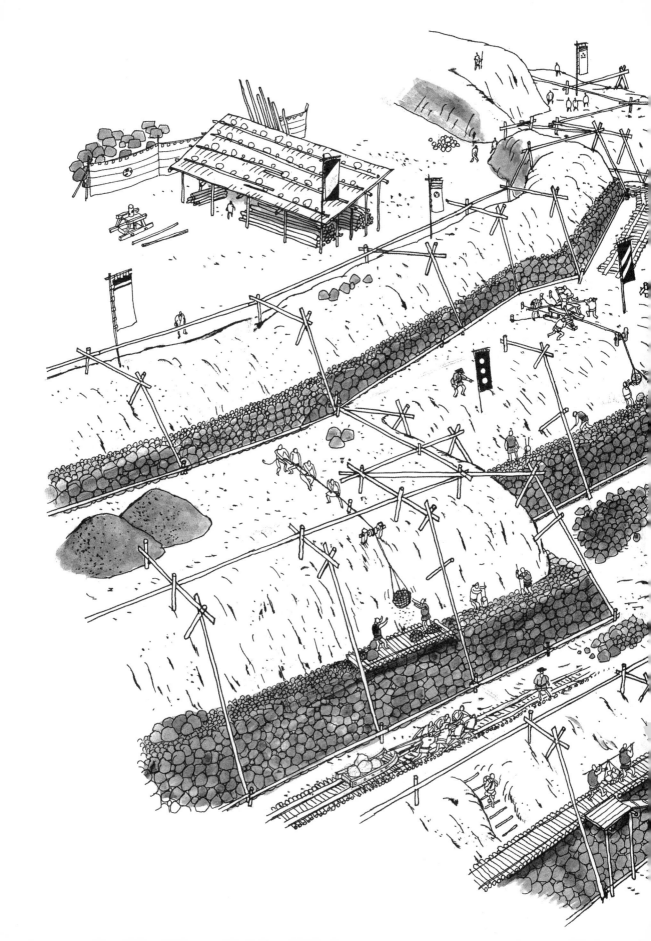

起來呈現弧形（意即將下方的坡度修正得平緩些），而上方的坡度只要順著角度延伸即可，和過去標準的作業規範相差不大）。不過，在豐臣秀吉建大坂城的時候，石牆仍是採直線式。

在砌石牆時千萬不能不小心的一點，便是銜接兩面石牆的轉角部分。因為轉角的石頭少了來自兩邊的擠壓，反而很容易崩塌。因此，必須採用獨特的堆積方法（算木積），意即選用體積較大的石塊，讓它和兩側的石頭可以緊密接合。而且，這塊石頭還得經過石匠少許的加工，擺放時，轉角處擺得比較高，其他部分則放低。

當時，以技術指導的身份來指揮石牆工程的進行，並在最困難的部分，如轉角的處理，發揮偌大作用的，便是來自近江（滋賀縣）的石匠群。

位在坂本附近的穴生（大津市），由於離石頭產地不遠，加上地理位置又正好在比叡山延曆寺的山腳下，因此吸引了許多石匠到此居住，投入墓碑及佛教五輪塔的興建工程。當年織田信長決定將京都二条城和安土城打造成石造城廓時，採用的便是穴生和鄰近安土的馬淵一帶的石匠。而當初帶頭的石匠，後來也都因為興建有功而由織田信長封為武士。

豐臣秀吉也因為過去曾任長浜城城主，現在又將近江的領地交由淺野長政等朝廷重臣來管理，故自然而然

地也採用了穴生和馬淵的石匠，把他們全傳喚到大坂來築城。

＊

至於天守台的石牆，則是到了砌牆工程展開的兩個月後，也就是十一月初時才完成的。

48

御殿

中井正吉負責設計超大型的

今日用來描繪建築物的形狀，並標示各部位的實際尺寸與使用材料種類的設計圖，在過去日文稱作「指圖」。現在，這種設計圖必須由專門的設計人員（建築師）來負責描繪；但是在過去，由於日本的住宅及寺院建築皆有其固定的構造，就連尺寸大小的選擇也有一定的標準，而木匠只要簡單畫一張「指圖」，就可以展開營建的工程。

唯一需要特別花精神的，便是像天守這類新式的建築。它的結構布局較講究，從整體乃至細部的尺寸都需要重新拿捏調整，因此木匠本身的技術或美感若不夠水準，是無法做出一件完美的作品來的。

由木匠工頭中井正吉所帶領的法隆寺木匠團隊，其中的設計組必須要有在短時間內完成大批指圖的能耐。

就設計部分而言，首先要了解的，便是業主心中所期望打造的，究竟是怎樣的一棟建築。關於這一點，豐

臣秀吉似曾說過如下的指示：

「大坂城的天守可以仿造安土城天主的模式，外觀一定要美侖美奐。不過，我不準備住在天守，所以內部的裝飾能省則省。反而是我要接見大名用的表御殿，和平日生活起居的奧御殿，必須要打造得比安土城天主的空間還大，而且要更豪華。」

若問到當時哪座御殿最氣派？非京都室町的將軍府莫屬了。不過，在經過一百多年的戰亂之後，將軍府究竟成了啥模樣？外人也無從得知。唯一知道的是，光是它的中心建築物，也就是稱作「寢殿」或是「會所」的地方，就有七間乘六間（約十四乘十二公尺）共四十二坪大。於是，中井正吉在詢問過豐臣秀吉和奉行有關御殿的用途後，便決定了建築物的基本格局，巧妙安排它們彼此間的連繫與配置，進而設計出史上未曾有過的表御殿與奧御殿形式。它已經超越了傳統的「寢殿」或是「會所」的設計，變得嶄新而無法定義。

日本的住宅建築對柱間（柱子的間距）有一定的規定，因此必須利用到方格紙來繪製平面圖。

平安時代，朝臣公卿住宅裡的「寢殿」，使用的是粗大的圓柱，柱間可寬達十尺（約三公尺）。到了室町時代的將軍府建築，則改用五寸寬（約十五公分）的方柱來支撐，柱間也縮短到七尺（約二·一公尺）。在應仁之亂

發生的當時，將軍足利義政所興建的東山殿（其遺跡即現在的銀閣寺），柱間又更小了，縮短到六尺五寸（約一．九七公尺）。也差不多就在此時，房間鋪設榻榻米開始普及化，就連街屋也慢慢出現八疊榻榻米大小的廳房，使得六尺五寸的柱間頓時成為共通的規格。現在的柱間一間為六尺，約為一．八公尺，這個數字源自江戶時代關東地區的柱間計算單位。而以六尺五寸為一間者稱為「京間」，以六尺為一間者則稱作「田舍間」（「京」為京都，「田舍」則指鄉下——譯註）。

但說到古時天皇所住的大內皇宮，皆固定七尺為一間。因此，織田信長在打造安土城的天主時，也以七尺為一間單位來設計。隨後的豐臣秀吉，也同樣指示木匠團隊把大坂城的天守及御殿設七尺為一間。

日本大宅院的規模，自平安時代起便以六十間（約一二〇公尺）正方為最頂級的格式。一般來說，裡頭都會設有庭園，並搭配幾棟主要的建築物，再利用迴廊將它們串連起來。若將大坂城表御殿與奧御殿的用地合起來，面積可高達五千五百四十坪（約二萬一千平方公尺）。遠遠超過以往六十間正方（三千六百坪）的規模。不過，由於御殿裡頭必要的設施實在不少，相較之下，這樣的坪數還不算太誇張。若僅就表御殿和奧

◎大坂城對面所與室町殿
（足利將軍府）寢殿大小
的比較

大坂城對面所

室町殿寢殿

7尺

面闊9間

進深7間

面闊6間

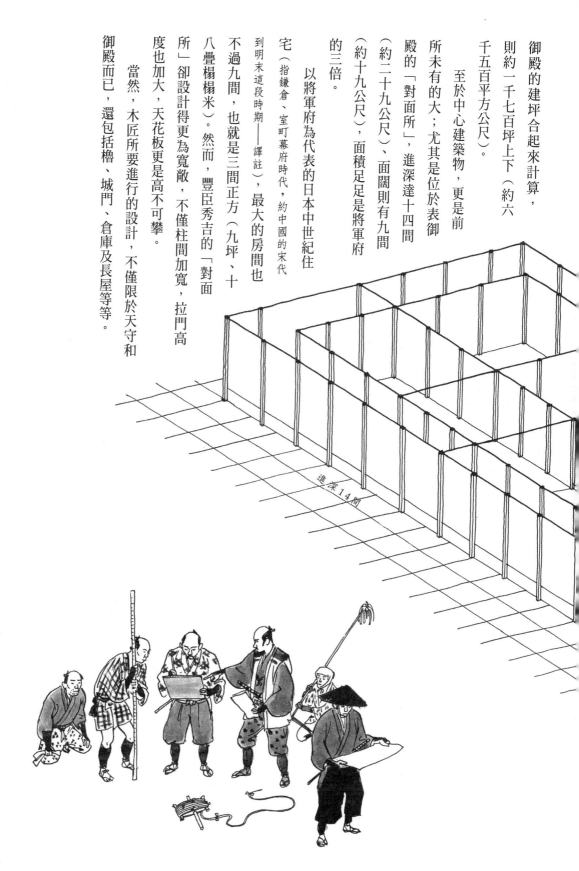

進深14間

御殿的建坪合起來計算，則約一千七百坪上下（約六千五百平方公尺）。

至於中心建築物，更是前所未有的大；尤其是位於表御殿的「對面所」，進深達十四間（約二十九公尺）、面闊則有九間（約十九公尺），面積足足是將軍府的三倍。

以將軍府為代表的日本中世紀住宅（指鎌倉、室町幕府時代，約中國的宋代到明末這段時期——譯註），最大的房間也不過九間，也就是三間正方（九坪、十八疊榻榻米）。然而，豐臣秀吉的「對面所」御殿設計得更為寬敞，不僅柱間加寬，拉門高度也加大，天花板更是高不可攀。

當然，木匠所要進行的設計，不僅限於天守和御殿而已，還包括櫓、城門、倉庫及長屋等等。

蒐集木材進行加工

當設計圖一經豐臣秀吉核可後，木匠團隊便開始針對設計圖的規畫，將所需木料的直徑、長度、數量等資料記載成一覽表。

在御殿的部分，凡是目光所及之處如柱子，必須選用沒有樹節的檜木來製作。自古以來，日本貴族的宅邸均是用上好檜木來興建。但若是像梁這些部位，則使用松木即可。另外，例如天守、櫓、城牆這些地方所使用的木材，由於無須特別講求木紋的美觀，所以只要用樅木、栂木、松木這類的木頭來製作即可。比較需要特別注意的是，天守的柱徑有的在一尺（約三〇公分）以上，而梁木也是接近二尺之巨材。

根據這張材料表的紀錄，奉行便展開蒐集木材的作業。由於要用來蓋房子的木料必須徹底乾燥，故工人剛砍下來的樹木是無法直接拿來使用的。於是，豐臣秀吉停止了大和（奈

52

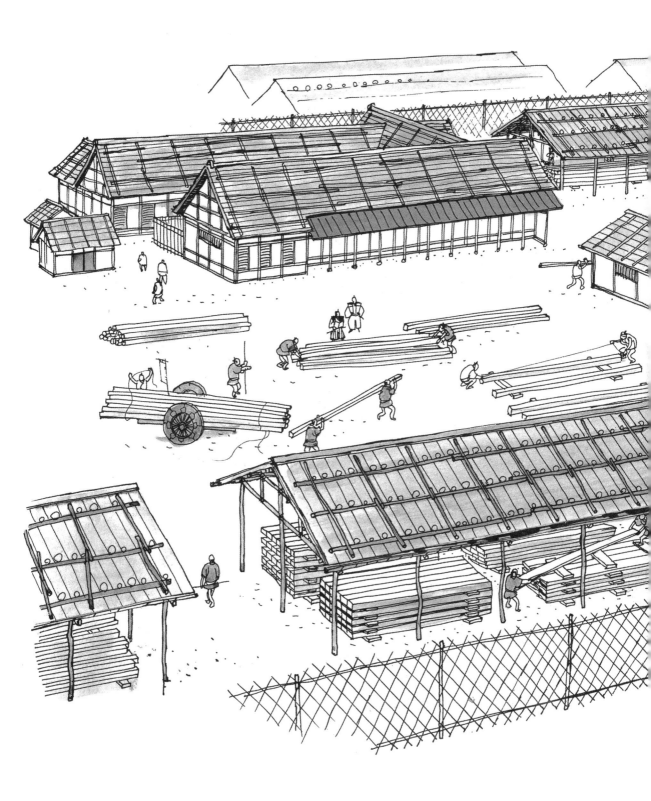

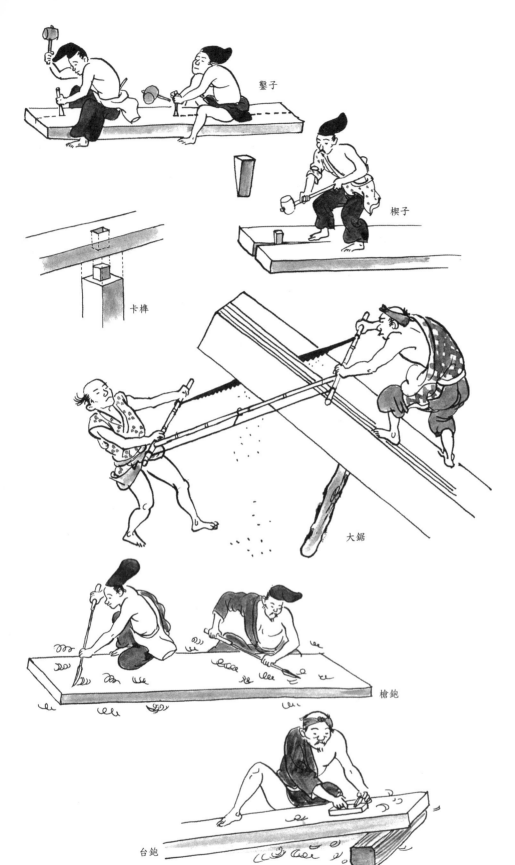

鑿子

楔子

卡榫

大鋸

槍鉋

台鉋

良縣）的木材買賣，買下所有上好的木料。除此之外，還分別從近江（滋賀縣）、伊賀（三重縣）、攝津（兵庫縣、大阪府）、丹波（兵庫縣、京都府）等地購入木料。

豐臣秀吉不僅是向木材商購買，有時還會派杣（即樵夫）前往大型神社或寺院所持有的林場，直接砍伐所需要的木材。這些剛砍下來的木頭尚屬於生木（未乾燥

54

的木料），因此據了解多半用在城牆這類無關緊要的地方。至於運送的過程，則是靠船隻或木筏順著木津川、淀川及大和川載運到大坂的。

而說到為木材加工（木作）的作業場地，應該是設在離本丸工地不遠的地方，很有可能是在二之丸的範圍之內吧？

木匠團隊的任務乃是採分組進行的方式，當個人負責的區塊分配好之後，便各自散開投入不同的作業場。一個作業塊包括堆放木材的地方、木工作業的窩棚、大鋸窩棚及奉行監督的小屋。

木工在作業場所進行的工作，便是將原始的木材裁製成柱子或木板。過去所採取的方式，乃是利用鑿子在大型木材上鑿一個洞，再把楔子敲進去，即可達到分割的效果。但自從室町時代從中國引進了一種「大鋸」的縱拉式鋸子之後，日本木匠便紛紛放棄傳統做法而開始流行使用鋸子。特別是在製作平面板材的時候，這種大鋸可說幫木匠節省了不少力氣。

裁製好的木材經木工領班按照圖面指示打上墨線之後，木工便沿著墨線或切或削或製作榫頭，完成各部位構件的製作。

以往木工是利用槍鉋來刨平木材表面，直到中國的大鋸引進時，一起帶動了台鉋來刨平木材表面。台鉋這種工具，

中國人原本是習慣壓在木板上刨光，傳到日本後，卻演變成用拉曳的弓勢來刨光。有了台鉋的輔助，每個構件材料都可以製作得更精密而完美。

在各作業場完成的構件木材，最終會運送到工地現場組裝。不過在此之前，為了避免將各部位構件的用途搞混，木材一旦製作好，就會先用墨筆在表面上標上符號，這個動作稱之為「番付」。

奉行每天都要記錄每位木工和大鋸工人的出勤狀況，再根據帳簿的資料來計算他們個別的作料（工資），並支付款項。相對於農民有進年貢的義務，身為木工或從事其他技藝的工匠，則每年必須奉獻一個月左右的時間，以較低的津貼為領主工作。如有超出規定期間的部分，則恢復到正常的日薪來計算。

在御殿的預定地，工人如火如荼地準備著整體結構的組合工作（稱為「建方」），包括建立作業規範，並在按照水線擺設好的礎石上，用墨筆標示柱心（柱子的中心）。

各木工小組分別將製作好的梁柱運抵現場，然後按照各自分派的責任區，從主要的建築物開始進行組裝，立柱、搭桁、架梁。為了耐地震，柱子和柱子之間尚得穿過貫木來固定。當主要建築物的結構完成之後，便開始組合周邊相關聯的小型設施。由於每個構件的尺寸都經過精密的測量和製作，使用的位置也都有清楚的番付標示，使得組裝工程進行得既正確又快速。

其速度之快，就連親眼目睹的外國傳教士都不免嘖嘖稱奇。在他們寄回祖國的書信當中便曾提及：「那建築物簡直就像是突然出現在眼前一樣」。

當梁柱的組裝完成後，緊接著便進入架設屋頂的工程。畢竟，總不能放任組裝好的木頭經歷長時間的風吹雨淋吧？首先，在梁上整齊地豎起一排短柱，然後用木釘將椽條牢牢地釘上去。如此一來，便將屋頂各部位的構件整合為一體。

御殿的屋頂採用的是葺木板的形式。至於像台所這類的地方，則可能採用葺瓦的形式。另

（膳房——譯註）

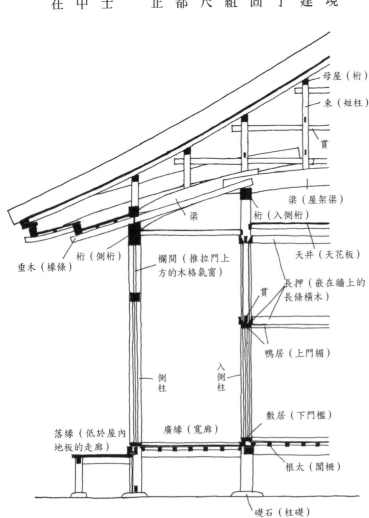

母屋（桁）
束（短柱）
貫
梁（屋架梁）
桁（入側桁）
天井（天花板）
梁
欄間（推拉門上方的木格氣窗）
桁（側桁）
垂木（椽條）
長押（嵌在牆上的長條橫木）
貫
鴨居（上門楣）
側柱
入側柱
敷居（下門檻）
落緣（低於屋內地板的走廊）
廣緣（寬廊）
根太（閣柵）
礎石（柱礎）

外，在通往表御殿入口的唐門，及位於玄關處的唐破風，屋頂葺的則是檜木皮。

以古代日本住宅的屋頂來說，最頂級的做法便是葺檜木皮，那是只有上層貴族（公家）才擁有的特權。做法是將檜木樹皮切成四十五至六十公分左右的長度，從屋頂的下方一片一片稍微錯開彼此許的距離葺上去，然後用熱油炒過的竹釘來固定。

後來，豐臣秀吉又在京都蓋了一座聚樂第，裡頭的御殿採用的也是檜木皮葺的屋頂，不過那是因為聚樂第是豐臣秀吉官拜「關白」（公家）的行館。大坂城卻是身為武家棟梁的豐臣秀吉的城廓，因此御殿的屋頂葺的是木板。原因是自古日本武士的住家便都採用木板式屋頂，這幾乎已成了不成文的規定。

板葺的屋頂樣式繁多，從簡單的型式到高級的型式都有。而大坂城御殿的屋頂則傾向於所謂的「栩葺式」或「柿葺式」。所謂的「栩葺式」，採用的是厚度在一公分以上、長約六十公分左右的厚板（栩板）來鋪設，並用竹釘邊葺邊固定的做法。而「柿葺式」採用的，則是厚度約三公釐的薄板（柿板）。這些板材是由花柏木這類木紋單純清晰、防水性強的木頭所做成。

當屋頂一完工，大夥兒的心情也暫時得以舒緩。接下來，便得花一點時間將地板和天花板做起來，並安裝下門檻及上門楣，以便嵌入門窗等設備。這個階段的過程就稱為「造作」（室內裝修之意——譯註）。為了達到豐臣秀吉所要求的精緻美觀，需要專職於此的資深木匠來親自操刀。

以上步驟完成之後，便是安裝隔間用的拉門、隔扇和榻榻米的時候了。同樣地，這些配備也都由箇中好手來製作。

至於建築物的外側有哪些配備呢？標準的組合為：數不清的橫條木、二片堅固的木板門、一片半透光的紙拉門。這裡所用的木板門稱作「舞良戶」，它主要扮演的功能是雨戶（用來防風、防雨、防盜的木板門——譯註）。白天只要把舞良戶敞開，即使裡面的半透明拉門是緊閉的，一樣可以透進光線。

而用來區分寬廊與室內的分界，則是採用半截式的腰板紙門。這種拉門的上半段為紙糊式、可透光，下半段則類似舞良戶一般，使用木板來加以遮蔽。

一般來說，像對面所或遠侍這樣大型的設施，外側通常都會加裝上雨戶（木板門）。它雖然看起來面積很大，實際上重量卻很輕。雨戶，剛好是在大坂城建造前不久，才開始慢慢應用在御殿當中，直到大坂城出現後，雨戶也隨之在民間普及開來。

現在的雨戶，大多是以一整排的形式，直接安裝在

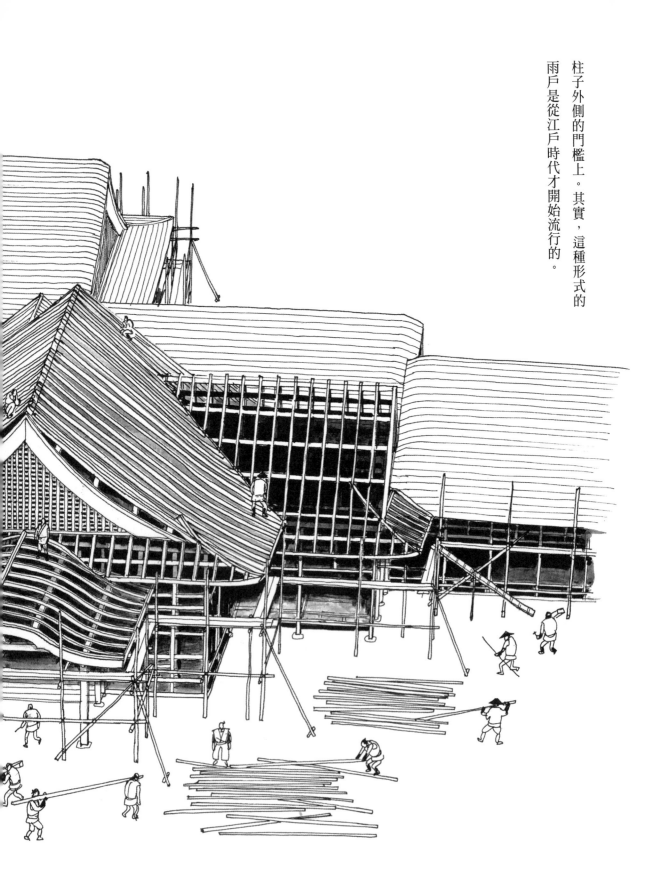

柱子外側的門檻上。其實，這種形式的雨戶是從江戶時代才開始流行的。

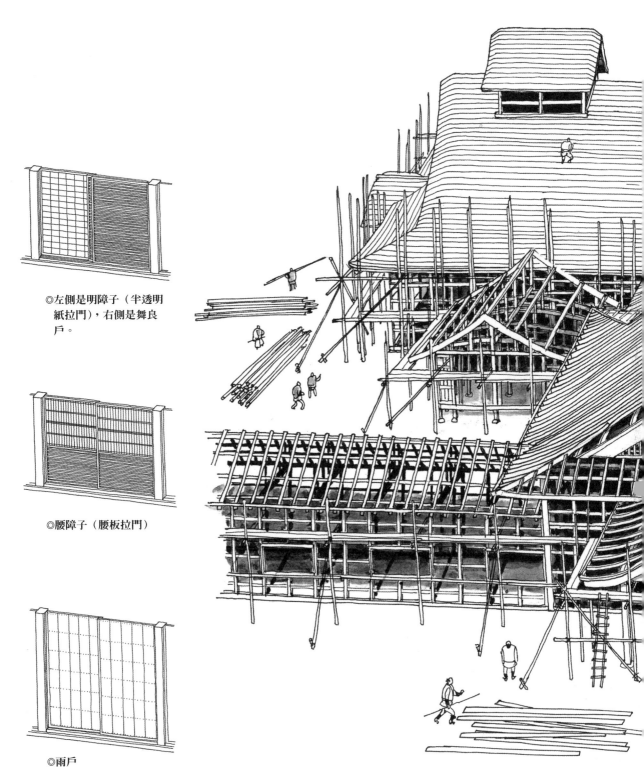

◎左側是明障子（半透明
　紙拉門），右側是舞良
　戶。

◎腰障子（腰板拉門）

◎雨戶

興建天守 之一

織田信長所蓋的安土城天主，把過去用來彰顯城主權威的象徵──櫓，改造成具中國風的宮殿形式。關於織田信長為何會有這番構想，豐臣秀吉並無從得知。不過，由於天主華麗的外型確實很適合表現城主的財富與權勢，因此豐臣秀吉也樂於繼續沿用同樣的風格來建築大坂城。

根據豐臣秀吉的想法，天守應該是城內遭到敵人攻破時最後的據守地。因此，在天守的東南角落應該設有櫓的功能，以利衛兵隨時得以對四周發動攻擊，或者，可以從櫓直接來到天守內部（北側），監視本丸北方的一切動靜。

天守台並非架設在自然的地形上，而是在本丸的地表用石頭堆積做成的。它的石牆內部實際是位在地下一樓，唯獨西南角為了打造成地下二樓，刻意不在此處砌石牆。於是，地下二樓便成了奧御殿用地登上天守的入口。

地下二樓的建築方式，

是先在地面擺放礎石，然後才在上面立柱子；而地下一樓則是以較粗的角材為檻木，再於其上立柱。

諸如此般將柱子立於檻木的做法，據判斷應始於當初蓋多聞櫓的時候，因為要將建築物蓋在石牆的一端，才會局部改用這種造成貼近石牆的位置難以擺放礎石，才會局部改用這種架設檻木的方式。不過，在整棟建築物底下架設完整的檻木，大坂城還是日本史上頭一遭。以安土城的例子來說，天主台利用的是天然地形，所以它的柱子是立在地下一樓的礎石上。相對地，大坂城的天守台卻是以人工方式在平地打造起來的，檻木自然少不了；因為地基有助於將上面樓層的重量，平均分布到整座天守台。自此之後，凡是碰到興建天守的時候，架設檻木幾乎已成為常規。

大坂城天守一樓的平面面積，若是扣除東南角的櫓，則為：東西十二間（約二五．二公尺）、南北十一間

（約二三‧一公尺）。大小正好和安土城一樣。

設想若是每層樓都分別立柱，倘若地震一來，上、下樓層豈不是就要錯開來？

為了解決安全上的疑慮，大坂城的天守特別採用「通柱」，也就是讓柱子貫穿上、下樓層作為共同的支撐。若以地下樓層西南方的外側柱子來看，其長度一根就足以貫穿三個樓層。今日我們住的二層樓式房屋，用的也是這種通柱。

採用「通柱」來架屋時，柱子的上方必須架設桁，且桁與桁之間的空隙須用梁來加以補強。

材徑在一尺（約三〇公分）以上的梁柱，則要特別用吊車來吊。

經由使用通柱，使得天守的一樓、二樓至三樓，得以結合成為一體，並能承受上方巨大屋頂的重量。而蓋在屋頂下的四樓，與下方樓層之間並沒有柱子貫穿銜接，反而是從四樓、五樓至六樓，又再度使用通柱結合成一個單位。

換句話說，整棟天守的構造實際上可分為三段，即：地下樓的部分、一樓至三樓的部分、四樓至六樓的部分。

為了有效預防風災及地震對天守造成水平搖晃的壓力，不僅柱子得用貫木貫穿來強化聯繫，在兩根柱子之間尚得架上橋木以為穩固。另外，搭建在各樓層外側柱子上的梁，由於呈些微向上的傾斜角度，故對於內側柱子也可以發揮輔助支撐的力量。各樓層戶外屋簷下的椽條，除了角度傾斜之外，上方還用釘子牢牢地固定住，對整棟建築物來說，一樣具有鞏固凝聚的效果。

像大坂城天守這樣平面積接近於正方形、整體結構又近似於塔狀的建築，照理說應該要採用類似佛教五重塔那種四方對稱的構造，才能有效避免歪曲，但這一點偏偏在天守又是不可行。於是，只好把屋外的梁盡可能朝向四方，或是將東西向與南北向的梁，在數量與配置上取得平衡，以降低可能的風險。

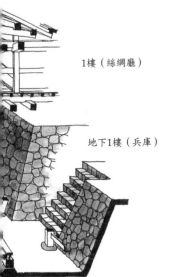

1樓（絲綢廳）

地下1樓（兵庫）

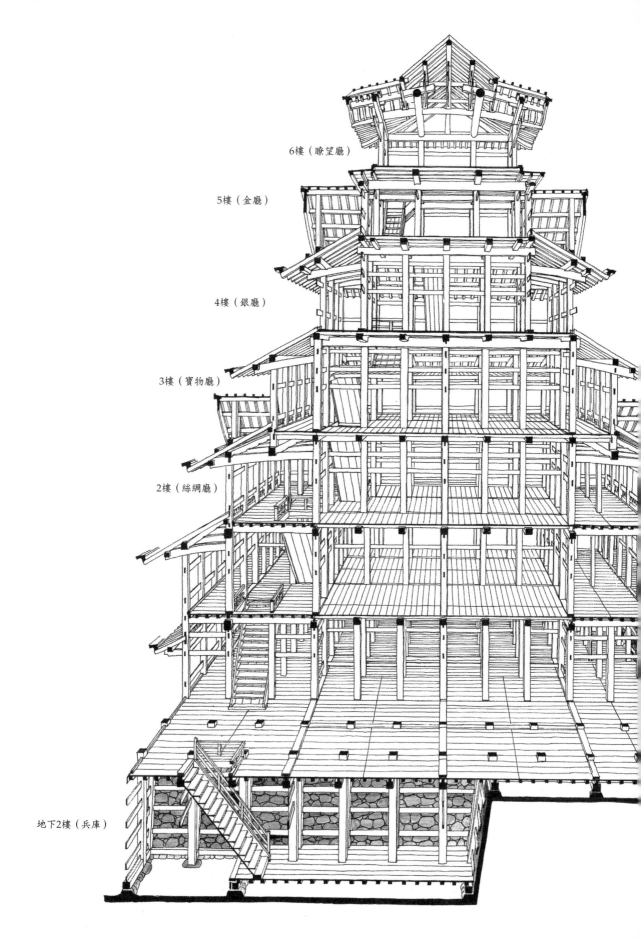

6樓（瞭望廳）

5樓（金廳）

4樓（銀廳）

3樓（寶物廳）

2樓（絲綢廳）

地下2樓（兵庫）

天守的屋瓦與牆壁

當天守從地下樓一直蓋到最頂樓完成後，便反向由上而下一層層修葺屋瓦。

首先，在椽條上面釘上屋頂板，上方再葺上薄板，並釘上防止木板翹起的掛瓦條。接著，鋪上一層土後，將瓦片排放上去。

日本戰國時代的城廓，其實並沒有使用瓦片的習慣。即使是織田信長的安土城，也只有天主的部分才鋪瓦片，其他建築物根本是嚴禁使用的。但是在大坂城，卻連櫓和城牆部分也都鋪上了瓦片。

安土城天主的簷端所使用的是金色的瓦片。這種瓦片的製作方法，是在筒瓦與板瓦的正面凹陷塗漆，上面再均勻地覆上一層金箔。

而大坂城所使用的金

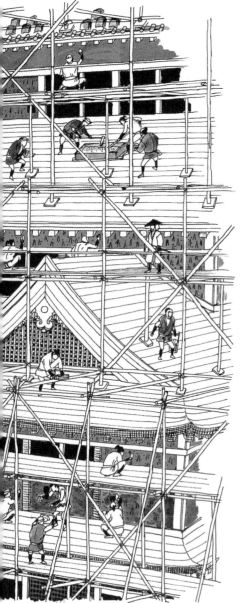

瓦，則與安土城的略有不同，它是在整片簷瓦的正面全都壓上一層金箔。

當葺瓦的工程告一段落後，緊接著登場的便是泥水工程。也只有在屋瓦的重量壓上來，讓整體結構的木材都緊密接合後，才能進行墁牆的步驟。不過在此之前，牆面已先用綁上繩子的小木條或竹子作為泥牆的基底。

首先，將一團團的泥土壓在編木或竹子上，由內往外推勻，完成底層粉刷工作。截至目前為止，尚無須用到左官（泥水匠），即使一般工人也可以執行。但接下來就得由專業的泥水匠接手，來為每道牆面進行中層粉刷的工作。在外牆部分，甚至還得多上一道表層處理。最後，不分屋內屋外再以白灰粉刷飾面，一切便大功告

64

◎裝飾屋頂的瓦片

◎瓦當　　　　◎簷口板瓦

成。天守的外牆採用灰漿包柱的手法，稱為「大壁」；屋內則採露柱式設計，稱為「真壁」。有些牆壁的厚度甚至接近一尺（約三〇公分），就連子彈也無法貫穿。

為牆面粉刷白灰，自古便是富貴人家修飾牆壁的專利。做法是將貝殼燒成的石灰，與砂、糊及苆（具有防止牆面龜裂的功效），用水調和成泥狀後塗在牆面上。所

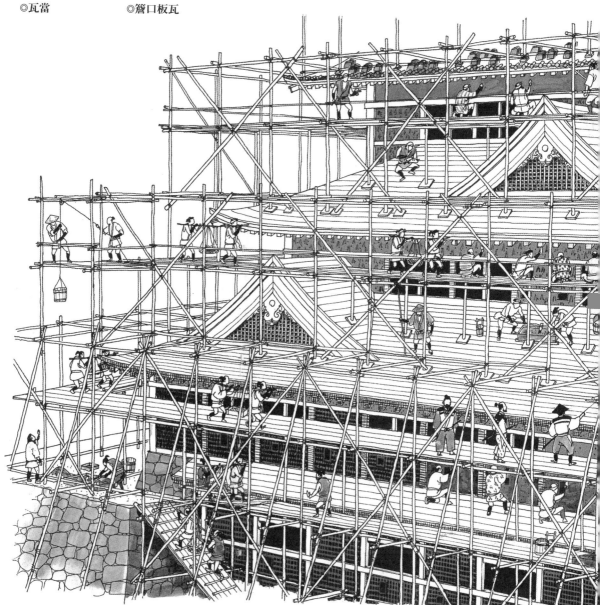

謂的「苆」，泛指麻筋或稻草、紙張的纖維。城廓的雪白牆面，便是來自紙苆的影響。由於古時候的糊都是用米做成的，連帶造成粉刷白灰的工程所費不貲，可說是生活中的奢侈品。不過自從發明了使用海藻，價格就變得便宜多了，漸漸地，連城廓都時興採用這種新式材料來塗裝。

　　不過，用海藻做成的白灰漿防水性沒那麼好，所以在牆腰的位置通常會安裝厚條木。這種做法是由下而上以水平方式，將接近二公分厚的木板一片一片稍微錯開貼在牆面（日文稱為「鎧下見」）。在過去那個需要耗時費力將木材切開來慢慢刨成板狀的年代，木板的價格可說居高不下，直到大鋸普及之後，木板才開始有了量產的規模。因此，也使得板牆成為裝潢的新趨勢。更何況，板牆還能有效抵擋槍彈的攻擊，不似傳統的土牆，敵人一轟就垮。

　　大坂城天守的板牆一律塗上黑漆，一來是作為防腐劑之用，二來兼具色彩美化效果。在此之前，真正的黑漆僅見於安土城天主的裝潢，一般住宅用的則是墨。

　　但自從關原一役之後，日本的城廓建築便多半拋棄了使用板牆的做法，而改用灰漿粉刷。根據了解，當時所採用的是一種來自南洋的灰漿技術，也就是在傳統塗料中加入油苆，使得它的防水效果特佳。

　　於是，當時的城廓就連屋簷下的椽條，或是柱子一類的木頭，也全粉刷灰漿，也就是在綁繩索的細木頭上，進行披土與粉刷。至於屋簷的內側，也改鋪設用繩捆紮的小木條，取代傳統的屋頂板，以避免鋪設時損傷椽條，而造成披土或灰漿剝落的情形。

　　大坂城天守所用的灰漿，應該是一種混合了墨的深灰色灰漿。雖然不清楚這種灰漿是否還用在城內的其他地方，不過可以確定的是，這種深灰色的灰漿，到了江戶時代已使用在倉庫及街屋上。

在工程展開的一年半後，天守終於順利落成了，外型宏偉壯麗，且依照觀者欣賞的角度不同，會呈現許多豐富的變化。

它整體以黑色為主要裝飾，因此予人一種剛強的印象。除了深灰色的牆壁外，無論是窗、板牆、破風還是格子門（用木條結成棋盤格狀，內附木板的拉門——譯註），一律都漆上黑色。在這些設備的上方，處處妝點著金碧輝煌的五金構件。黑底配上金色的花樣，正是日本漆器所流行的「蒔繪」（泥金畫——譯註）。

至於屋瓦方面，則呈現深灰帶青的色彩，正好可以襯托簷緣閃爍的金色瓦片。頂樓的屋頂上方，架設了一對金鯱；漆黑的牆壁上則飛舞著金鶴，小壁（位於門楣上方或是通風口側邊的窄壁——譯註）上還有些精緻的雕刻。而在簷廊與高欄下方五樓的外牆，出現猛虎的浮雕，並以貼金箔為裝飾手法。

搭建在屋簷上方，呈小小三角形的屋頂，日文稱作「千鳥破風」。它們的存在純粹是為了外觀好看，並不具特別的作用。至於出現在頂樓屋頂的東、西向方位的弧形屋簷，則稱作「唐破風」。藉由屋頂形成壯麗的外貌，應該是受到中國中世建築的影響。

鯱，同樣來自於中國中世的建築裝飾。一般認為，它是與禪宗寺院的建築形式同時間傳入日本的。有濃濃中國風的建築元素，出現在日本城廓的設計，始於織田信長所興建的天主。

除了上述介紹的特徵外，織田信長的安土城天守有其他的中國元素，不過到了豐臣秀吉打造大坂城天主時，這些元素有一部分已經轉化成為日式風格。那是因為在織田信長的觀念裡，凡是受過中世上流教養的人，會對中國文化產生孺慕之情，可說是再自然不過的事。

但是，豐臣秀吉並沒有受過相類似的教育，加上負責興建大坂城的法隆寺木匠團隊，更是和禪宗建築扯不上關係。

說到天守的窗戶，使用長條狀的直櫺，外面還有加裝一道外推式的木板窗（雨戶）。這類窗戶又名「蔀」，自古以來一直流傳到江戶時代的街屋，是日本民間普遍採用的形式。

在御殿、天守尚未完工之前，整座城不能失去防禦能力，因此像櫓、多聞櫓、城牆、門等設備，必須早一步先行完工。

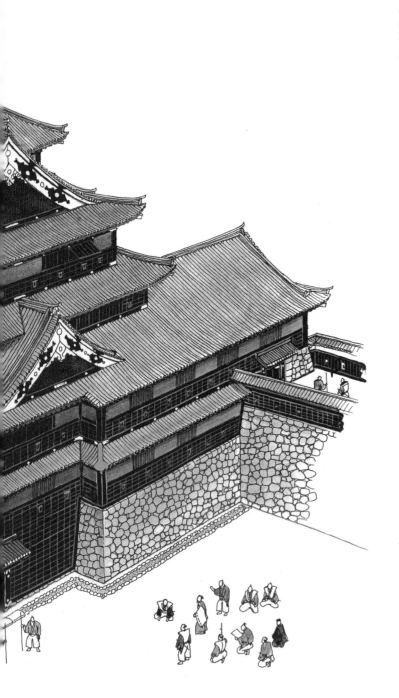

◆ 櫓（矢倉）

在本丸南方的東南隅和西南隅，以及本丸中央部位的東南、西南及西北角落，均設有二層樓式的櫓。就連位於腹地東北隅的天守，本身也附設了櫓的機能。在這當中，西北隅的櫓又稱作「月見櫓」，規模很大，設計與一般的櫓略有不同，可以說是一座帶有宮殿風格豪華型的櫓。

＊

而設置在本丸北方東北隅的櫓，則有「菱櫓」之稱。顧名思義，這座櫓的平面看起來就像個菱形。由於櫓通常會搭配石牆一起設計興建，因此有時未必能維持傳統的矩形平面，而可能出現傾斜的型態。

櫓的二樓是平常衛兵站崗的地方，同時也是擺放武器，以備戰時成為防禦據點之處。在這裡設置了矢狹間（射箭的槍眼）、鐵砲狹間（開槍的槍眼）和直櫺的窗戶（也稱作「狹間」）；還有一種稱為「落石」的特殊裝置，它可以方便士兵直接朝櫓的正下方進行攻擊。

這類型的櫓，可說是從戰國時代城郭那種草率搭建的櫓或井

68

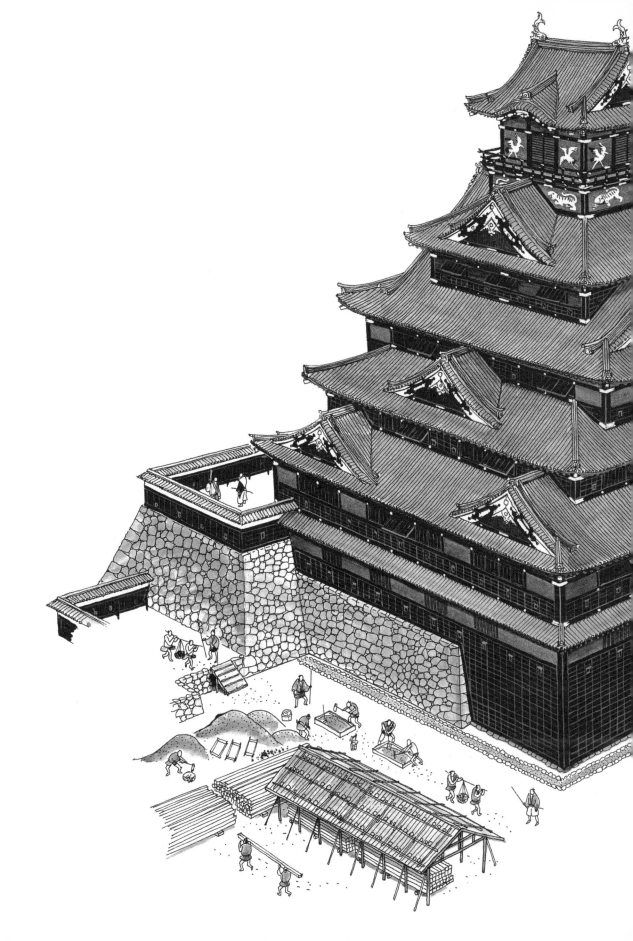

樓，變身成為正式建築的一種里程碑。

◆ 多聞櫓（多門）

環繞在表御殿東側一座高一間五尺（約三・四公尺）的石牆，設有長屋式的櫓，稱為「多門」或「多聞櫓」。這種長屋式的櫓首見於大和（奈良縣）戰國大名松永久秀所蓋的多聞城，因此後人便直接以城廓名稱來稱呼它。

根據考證，這種櫓是由戰國時代城廓中供士兵休息的簡陋長屋改建而來。和以往不同的是，經過灰漿粉刷後的多聞櫓，外觀看起來更為正式；並且將地點遷移到石牆的一端，使它可以同時發揮櫓的攻擊能力。

◆ 城牆

戰國時代城廓的城牆，直接在土壘上立柱豎牆即可。但是到了興建大坂城的時候，由於土壘已為石牆所取代，故城牆的柱子是立在安裝於石牆頂的木梁之上。可是，這樣的城牆很容易倒，因此必須再用直接立柱的方式設置幾根支柱，並利用貫木來連接城牆上的柱子，使成為一個牢固的組織。

一旦發生戰爭，只要善加利用這些支柱和貫木，從城牆上方一樣可以開槍、射箭，在緊急時刻發揮臨時性櫓的功能。

城廓的城牆採用的是土牆，就連它屋簷內側的木

落石

◎多聞櫓

頭，也用一層土封了起來。而在城牆的下方，於土造的表面上貼有木板條。和天守不同的是，城廓的城牆塗的是墨而非黑漆。如此工法，不僅可以讓牆面更禁得起風吹雨打，還能防止土牆在槍林彈雨中有傾頹的危險。城牆的上端和屋簷內側，則塗上白灰漿。此處之所以不貼木板的原因，為的是避免牆面在戰火中容易起火燃燒。

像這種白灰漿的壁面加上黑色板牆的組合，不只是出現在城牆上，包括城內各大小建築物幾乎都看得到它的蹤影，堪稱大坂城外在整體美的最大功臣。

此外，城牆尚鑿有專供射箭的矢狹間，與開槍用的鐵砲狹間。

城廓城牆的屋頂是用瓦葺的。在目光所及的簷端，則與天守同樣使用壓上金箔的瓦片來鋪設。

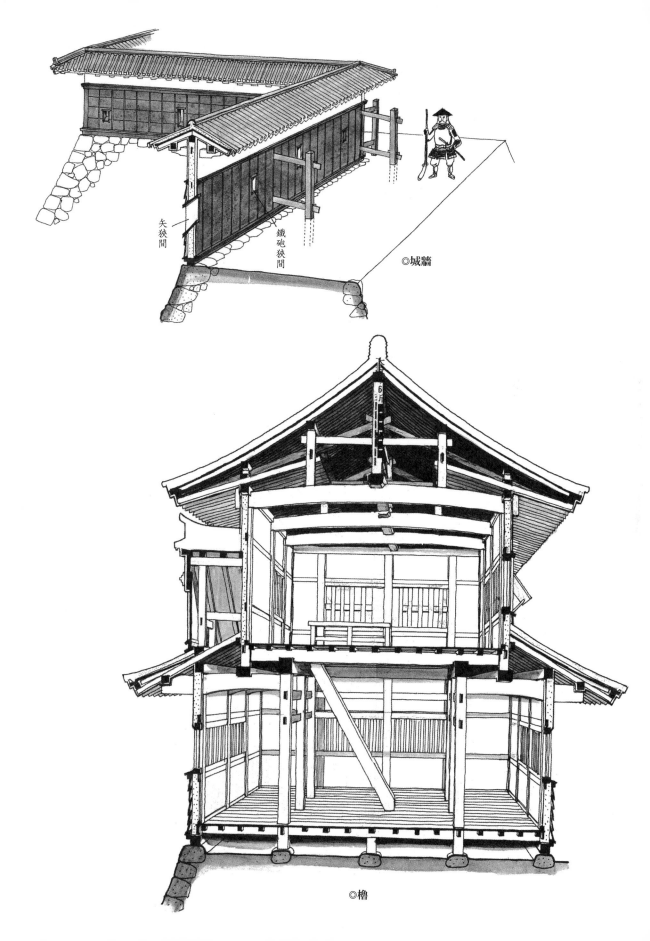

矢狭間

鐵砲狭間

◎城牆

◎櫓

建設城邑

豐臣秀吉在入主大坂之後，即刻展開築城工事，同時還著手大規模建設城邑老百姓的生活區。

即使在兵荒馬亂的戰國時代，凡是大名居城的附近，必定會發展出市街（根小屋），並一躍成為當地的經濟中心。到了織田信長時代，他在安土更積極地投入地方的建設工作，並引入工商業，促進經濟的蓬勃發展。

因為他深刻了解，想要打敗鄰國的大名，取得天下，國家必定要有富強的基礎。同時，還要有掌握物資流通大權的商人，以及負責打造武器的手工製造業者的幫助，始能完成大業。此外，為了避免遭敵人小覷，必須將城邑打造得氣派規模，以彰顯我方的實力。

後來，豐臣秀吉便仿照織田信長的作風，把大坂打造成日本首屈一指的城市。他不僅將城西始自石山本願寺時代便一直存在的小鎮，發展得更為繁榮；就連位於城廓南方一里（約四公里）處的四天王寺的門前，也規畫成另一個市街。將這些零星的繁榮點聯結起來，便能使大坂擴大成為一個大型的城市。為了提高商人移居到大坂的意願，豐臣秀吉甚至頒布了免地租與稅金的優惠措施。

而對於基督教的傳教士，豐臣秀吉則大方賜與城市北端天滿橋邊的土地，供他們興建教會。在進行工地測量時，豐臣秀吉甚至還親自到場監督。

另外，豐臣秀吉還幫助四天王寺重建已遭祝融燒毀的太子堂，並強迫原本住在平原之町（位於天王寺東南方約二公里處）的居民，必須集體遷居到天王寺一帶，以帶動該地區的發展。至於平野之町，其繁榮的景象足可媲美堺，且周邊均設有壕溝以為保護。不過後來，這些壕溝都被填平了。

對於大名及手下的部將，豐臣秀吉則分別賜與離城不遠的土地，供他們興建自己的宅邸。有些大名甚至獲冊封領地，當作建築經費的補貼。例如黑田官兵衛，即受賜與北邊的天滿河岸，這裡對於城廓的防禦機能可說扮演著重要的角色。另外，郡山城主筒井順慶，則得到

而毛利氏府的新城廓以西、位於船場的一片建築用址，則比過去所在地還要偏向西邊海岸，位於一個叫作「木津」的地方。至於細川氏、前田氏等諸位大名，以及直屬於豐臣秀吉指揮的武士團，他們的宅邸和住家均坐落在城廓和天王寺之間的玉造一帶。按照豐臣秀吉心目中的想法，由於大坂的南方台地綿延，遭到敵人攻擊的機率最大，因此他刻意把大名府及武士的居所安排在這裡，為的就是利用其房舍外環繞的堅固耐摧的瓦頂板心泥牆（將土壤夯築成密度厚實的一道城牆），作為城廓的第一道防禦陣線。就連附設墓地的寺院，也是基於同樣的目的集中在此興建。

諸如此般，將城廓的防禦機能擺在第一位，據此規畫哪裡該是武士宅邸所在、哪裡該是商人住的地方、哪裡適合手工製造業者來居住、寺院的位置又該設在何處等等，這正是日本城邑的最大特色。

豐臣秀吉的大軍抵達大坂之初，眾大名及武士不是寄宿在街屋、佛寺，便是把家鄉的建築遷移到此地來居住，然後每天往返城廓投入築城工程。一直到半年後，各大名的宅邸才紛紛完成。

另外，在街屋的建設方面，工程小組的動作也算十分迅速。才短短四十天的時間，便已蓋好了二千五百戶。就在豐臣秀吉入主大坂還不到半年的時光，於天正

十一年（西元一五八三年）的年底，大坂的城邑便與天王寺的聚落正式結合為一個主體。總計參與城廓與城邑建設工程的人數共達二萬人以上，最高紀錄更曾高達五萬人。

極樂橋

天正十二年（西元一五八四年）的春天，大坂城的營造工程尚在進行當中，豐臣秀吉率領了三萬名士兵出征尾張（愛知縣）小牧，與當時不服豐臣秀吉統治的織田信雄（織田信長次子）與德川家康二人的聯軍對峙（稱為「小牧之戰」）。

其間，大坂城的工程進行得十分順利，豐臣秀吉曾經中途返回大坂，只為主持八月八日新御殿落成的遷居儀式。後來到了年底，豐臣秀吉便與織田信雄方面達成和平協議。

翌年天正十三年（西元一五八五年）初，包括天守、御殿、本丸的興建工程，乃至二之丸城牆的打造，大致上都已完成得差不多了。於是，就在大坂城正式動工的一年半以後，無論戰事或城廓的建築工程均已告一段落，豐臣秀吉挑了正月，帶著妻子寧寧，共赴有馬溫泉度假。

不過，待他從有馬整頓身心返回大坂之後，戰爭又再度爆發。三月，他帶兵出征紀州（和歌山縣），目的是擊敗先前在小牧之戰中，曾一度於戰況最熾烈時隨敵

76

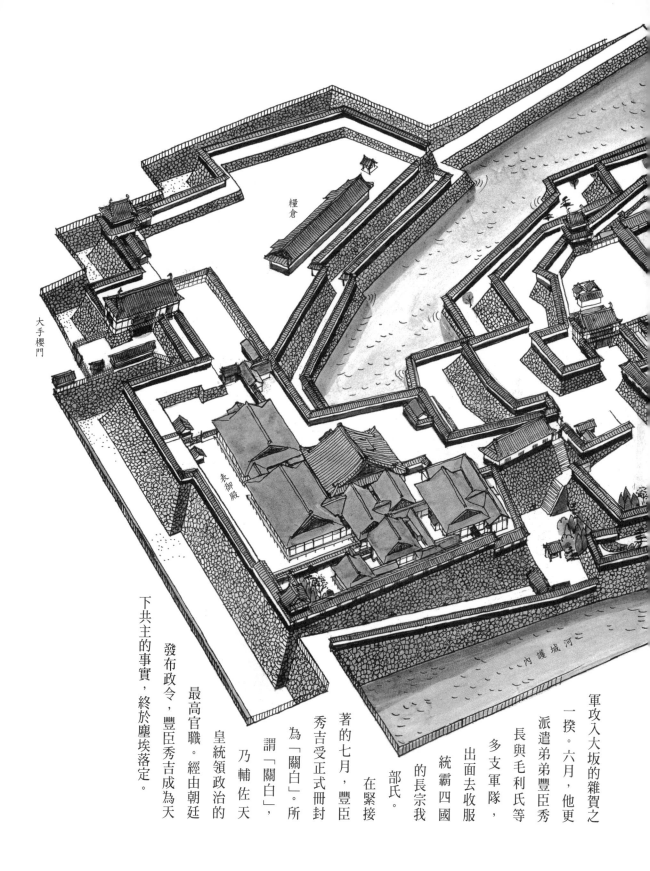

糧倉

大手櫻門

表御殿

內護城河

軍攻入大坂的雜賀之一揆。六月，他更派遣弟弟豐臣秀長與毛利氏等多支軍隊，出面去收服統霸四國的長宗我部氏。

在緊接著的七月，豐臣秀吉受正式冊封為「關白」。所謂「關白」，乃輔佐天皇統領政治的最高官職。經由朝廷發布政令，豐臣秀吉成為天下共主的事實，終於塵埃落定。

大手櫻門

豐臣秀吉受到朝廷冊封封之後，那些論功行賞受封領地（領主的身份獲得認可）的大名、朝臣公卿、僧侶、神社主祭，甚至是豪商巨賈、基督教傳教士一行人等，紛紛前來恭賀。待本丸的工程一結束，豐臣秀吉便改在御殿正式接見外賓，並於會談過後親自帶領賓客走覽一趟御殿與天守。當時，得見城廓內部陳設的人，無不對眼前所見史上空前的寬廣城壕、高聳的石牆，以及用黃金綴飾的壯麗建築，感到驚嘆不已。

*

通常，拜訪本丸的人都是從正門（大手門）「櫻門」進入的。在櫻門前的二之丸部分，不僅設置有練馬場，還栽種著成排的櫻花樹。來訪的賓客必須先行至櫻門前一棟有

「腰掛」（表示凳子，或暗喻臨時性——譯註）之稱的建築物稍坐一會兒，待「番所」（崗哨）的士兵向裡頭呈報來者的用意之後，應許謁見者才得以進入。而在此之前，賓客得耐心在「腰掛」等候一陣子。

由於櫻門是整座城廓在守備上最重要的一座門，因此它不僅有溝渠、石牆和城牆層層掩護，再加上內、外兩道門的組合，使通路變得有如迷宮般曲折，敵人很難直接破門而入。

兩道門當中偏外側的一道門，採用的是一種叫作「釘貫門」的形式，也就是直接在地面立柱，埋柱到地下，然後在二根柱子的上方，以貫木相繫的方式。這種做

78

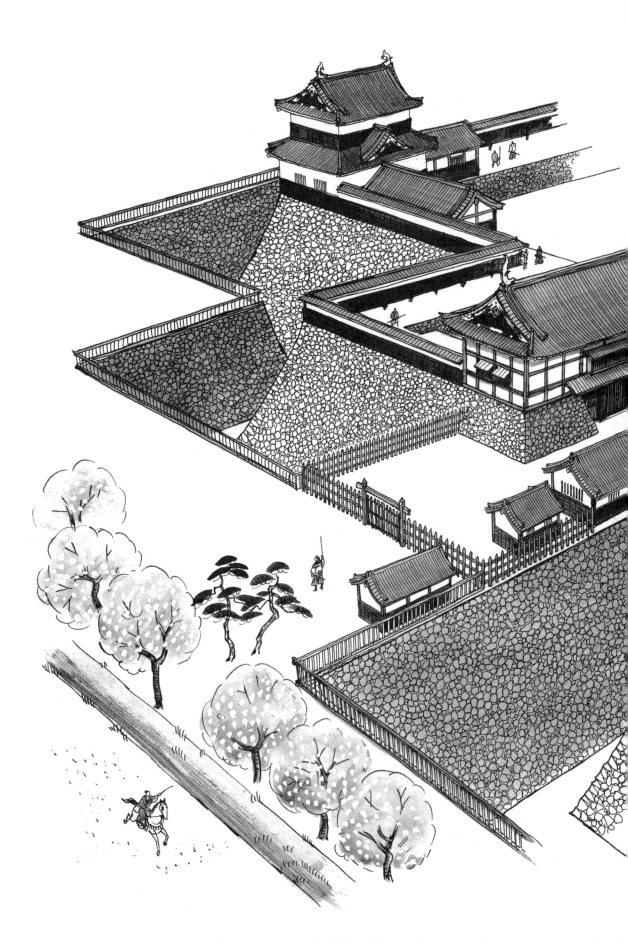

法的好處是，門比較不容易被敵人推倒。而在門的兩側，另有柵欄環繞著。

至於內側的門，位於兩道石牆之間。在壯碩的柱頭上的門扉，表面尚裝飾著帶狀的鐵板，並一一用釘子固定，可說兼具美觀與補強的雙重效用。門的上方直接架設成櫓，裡頭同樣有衛兵監視著外界的動靜。一旦敵人攻進裡門來的時候，衛兵便可直接從櫓所設有的狹間（寬格子的窗戶）對敵人射箭或開槍，以防止對方繼續跨越雷池。這種形式的門就稱作「櫓門」。

大門的「虎口」不僅僅是用來防守，還能在必要時刻發動士兵蜂擁出擊。因此，這裡不適合設置容易起火燃燒的木橋，必須架設土橋。另外，門內也必須有足夠容納士兵整裝待發的預備平台。一走進櫻門之後，會先遇到一座屏障，在這座屏障的北方，正是井戶和糧倉所在的曲輪。

進入櫻門之後，往東走，即來到表御殿。

大坂城，既是天下共主豐臣秀吉的住所，同時也是豐臣政權的行政官廳。而表御殿，便相當於行政官廳的大腦中樞。豐臣秀吉經常在此正式會見宣誓效忠於他的諸大名，或者對眾大名發布政令，或是和朝廷重臣共商國家大計。

前來大坂城參見豐臣秀吉的大名，通常都由通往表御殿的二道門當中偏南側的正門進入。這道門採用的是唐門的形式，和室町時代將軍府的正門沒什麼兩樣。

來訪者會先從屋頂裝飾著唐破風的玄關處進入，來到地板稍高一階的「遠侍」，並奉命在鋪設著七十二疊榻榻米的寬敞房間裡稍作等待。其間，訪客所帶來致贈給豐臣秀吉和夫人北政所（寧寧）的禮品，便早一步由下人送往御殿裡頭。在這等待的空檔，客人的注意力往往容易被裝飾在房間壁龕上的一張虎皮所吸引。

接著，訪客會被帶領至「對面所」，與豐臣秀吉正式會面。豐臣秀吉與臣子的會談可說是當時最重要的一種

政治儀式，因此形容對面所為表御殿的中心建築一點也不為過。

在結束會談之後，豐臣秀吉會帶領客人再往御殿深處走，並親自為對方導覽其他的建築物。

「料理間」，根據對證，這裡應該是豐臣秀吉舉行會餐的房間。

「黑書院」的「黑」字，意味著黑木。「黑木」一詞，原本指的是圓木在去皮前的原始狀態，在此則是用來形容，建築物外表塗上紅色氧化物（鐵丹）或煤灰而變成黑色的（即所謂「數寄屋造」）。在黑書院裡，有著裝飾用的擱板，上頭擺放著一些「唐物」（中國傳來的昂貴品茗用具及筆、硯等文房四寶）。

一般認為，史上著名的「黃金茶室」，也就是裡頭裝飾著黃金打造的品茗用具的房間，就位在黑書房的附近。黃金茶室，是豐臣秀吉升任關白時命人建造的三疊大小的組合式房間。無論是柱子、牆壁、天花板等，只要是木頭材質的部分，外表都包覆著一層金箔。

「御書院」，是一間設有付書院（請參考85頁）的八疊榻榻米房間，也是豐臣秀吉打理政務的地方。

「御文庫」，即書庫。位置就在「御廊下」再往北一點的地方，這裡是豐臣秀吉放鬆身心的場所。而位於最北邊的一棟狹長形建築物，是由許多四疊半左右的小房

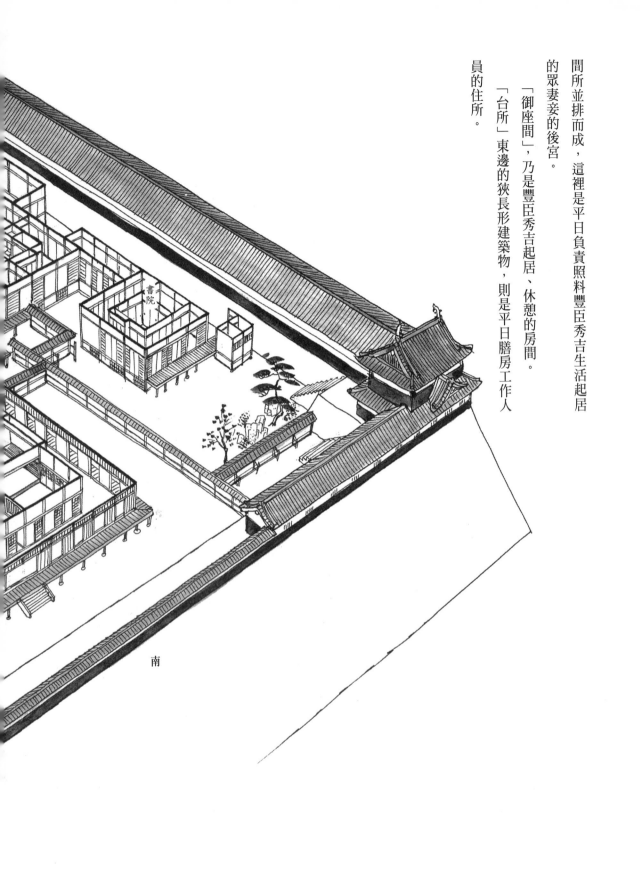

間所並排而成，這裡是平日負責照料豐臣秀吉生活起居的眾妻妾的後宮。

「御座間」，乃是豐臣秀吉起居、休憩的房間。

「台所」東邊的狹長形建築物，則是平日膳房工作人員的住所。

書院

南

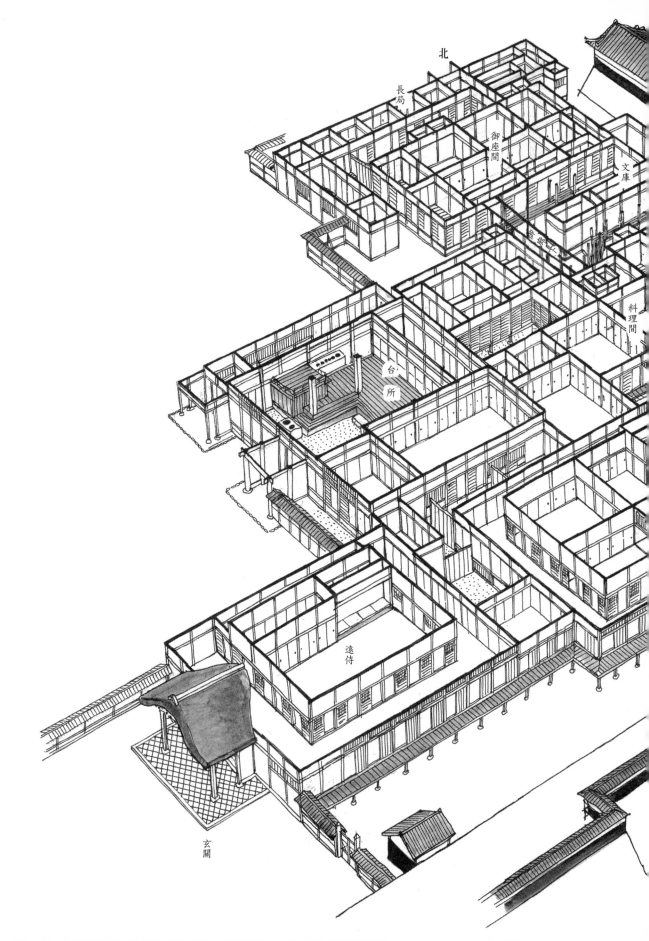

對面所

為了應付賓客、臣子求見的大量需求，豐臣秀吉將「對面所」南側三個房間的拉門拆掉，合併成為一個面闊三間、進深十一間的大型廳堂。

身為御殿主人的豐臣秀吉，在會面的時候通常會背對著房間裡側而坐；而身為客人的大名，座位則背對著庭院的方向。另外，當豐臣秀吉坐在位於東邊的房間時，大名則應隔著門檻坐在低一階的配房（中央的房間）。至於列席的朝廷重臣，則是按照地位的高低，由近而遠分列在豐臣秀吉的兩側。而跟隨著大名前來的家臣，則統一坐在第三個房間（西邊的房間）靠底的門邊。各大名在對面所坐的位置，正代表著他們在豐臣政權中所具有的份量。豐臣秀吉的謁見廳之所以要做得如此深，為的就是彰顯來者的席次順位。

相對於屬於下座的西邊房間，東邊屬於上座的房間顯得豪華許多：靠西邊的兩個房間，天花板採用的是格天井的形式（由木頭組成格子狀）；而東邊的房間採用的，卻是更為繁複細緻的折上格天井。

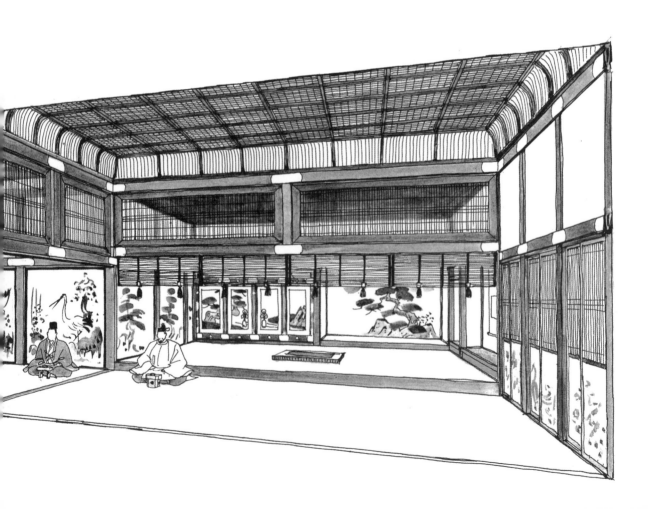

廳堂內的牆壁和隔扇拉門，除了貼上金箔外，上頭並繪有色彩鮮麗的畫作。關於繪畫的主題，也因上、下座而略有不同——東邊房間畫的是「松樹」，西邊房間畫的則是「花鳥」。

位於對面所東北方的房間，裝潢的手法就更高級了。不僅地板比整個廳堂高一階（這種做法稱為「上段」），房間的四周，有押板（壁龕的一種型式，擺在牆面畫下，用來擱裝飾品的板子或台面——譯註）、違棚（擺設小件裝飾品的交錯擱板架——譯註）、帳台構（臥室入口的四大扇華麗拉門，其下門檻抬高，上門楣放低——譯註）、床（擺設插花、掛軸等裝飾品的地方——譯註）等。豐臣秀吉平日並不會使用這個房間，主要是天皇出行時備為招待之用。通常，豐臣秀吉在結束與大名的會談之後，也會順道帶他們到這兒參觀。

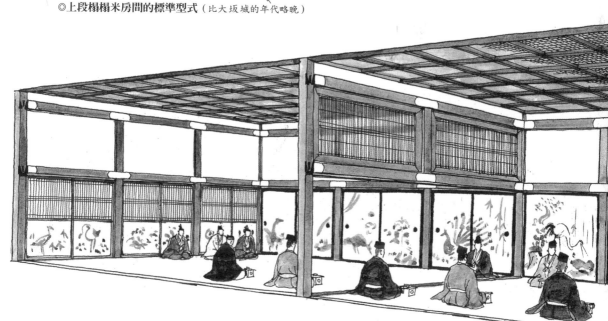

付書院　格 天 井　帳台構（納戶構）
床（押板）　違棚　上段

◎上段榻榻米房間的標準型式（比大坂城的年代略晚）

◎根據判斷，在東邊房間與內部上段之間的分界，實際上應有紙拉門作為隔屏，但圖上並未描繪出來。

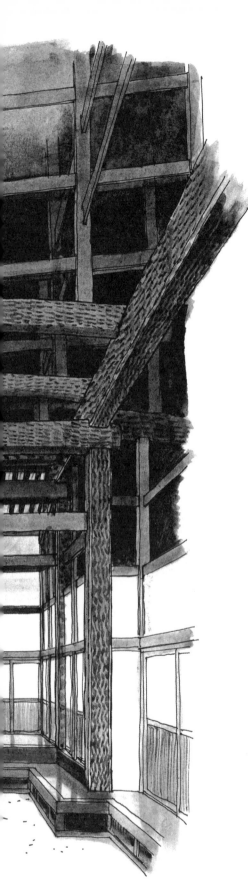

台所

除了正式訪客以外，一般人要進入表御殿，走的並非唐門，而是經由唐門北方的另一道門，來到有唐破風屋頂的「台所」入口，再由此進入。

台所的規模之大，可比擬對面所和遠侍。不過，它的建築方式和另外兩者卻大有不同。台所的內部有著大片的泥土地和木板間，裡頭矗立著幾根大柱，大柱的上方有用木錦粗劈而成、外型彎曲且直徑粗大的橫梁，以縱橫交錯的方式撐起房架。除了榻榻米房以外，其他部分都沒有設天花板，以致站在下方抬頭一望，可以透過梁柱看到屋頂下方的內部構造，可謂一目了然。關於照明方面，則有大型的紙燈籠懸掛在橫梁的下方。

在泥土地的房間裡有大型爐灶，專供平日燒開水、煮飯用。為了有效排出煙霧和水蒸氣，不僅外牆部分採用成排的格子窗，屋頂也特別裝設了煙囪。由於高聳的屋頂，使得台所遠觀仍是一棟外表顯眼的建築物。

台所不僅是製作料理、預備膳食的地方，它還是表御殿日常生活的重心。台所所具備的特殊機能，無論是在貴族的宅邸、神社、寺院或是武士的住家，功用都不變。它所象徵的，正是農業社會裡，農家的泥土房加火塘（日本農家在房子中央挖設一個四方形的地坑，用來煮飯兼取暖——譯註）的角色。

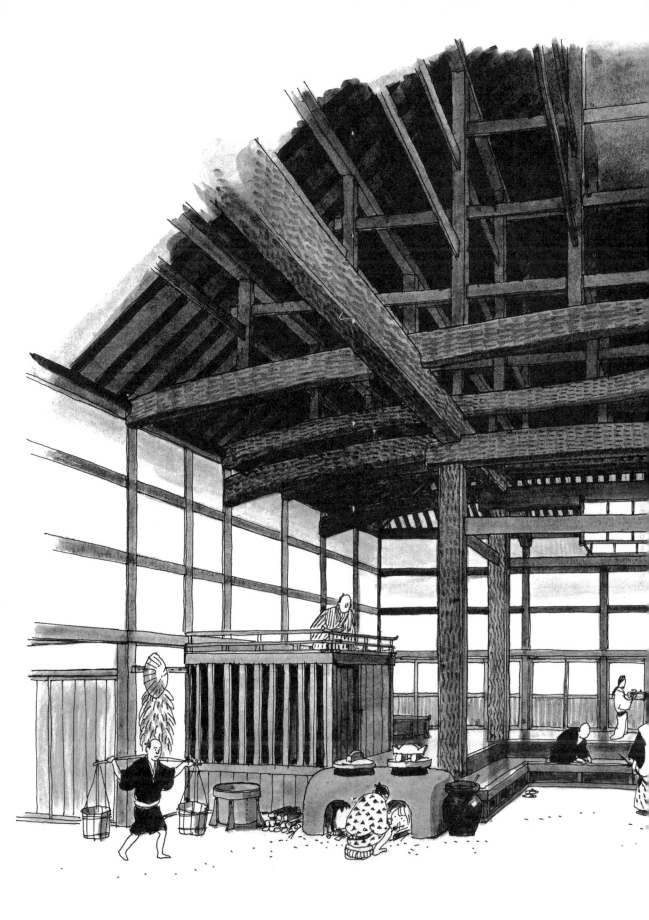

天守

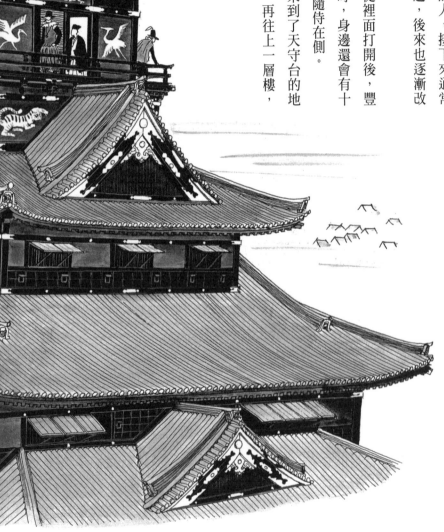

凡是在表御殿與豐臣秀吉會面過的人，接下來通常會被帶領到天守參觀。而往天守的通道，後來也逐漸改成從奧御殿的後方進入（請參考91頁）。

當天守那扇釘著鐵板的堅固大門從裡面打開後，豐臣秀吉便會先行在前以親自引導。此時，身邊還會有十二、三歲的少女手持著豐臣秀吉的大刀隨侍在側。

當客人一離開奧御殿的範圍，便來到了天守台的地下二樓，它的面積約占石牆內的一區。再往上一層樓，

同樣是被石牆包得密不透風的地底，這些地下樓層全當作兵庫使用。

位於石牆上方的一、二樓，各配置了十多個杉木製的長方形櫥櫃，目的是用來收藏絲綢棉衣。通常，參觀的一行人抵達二樓之後，會在房間裡喝杯茶稍作休息，

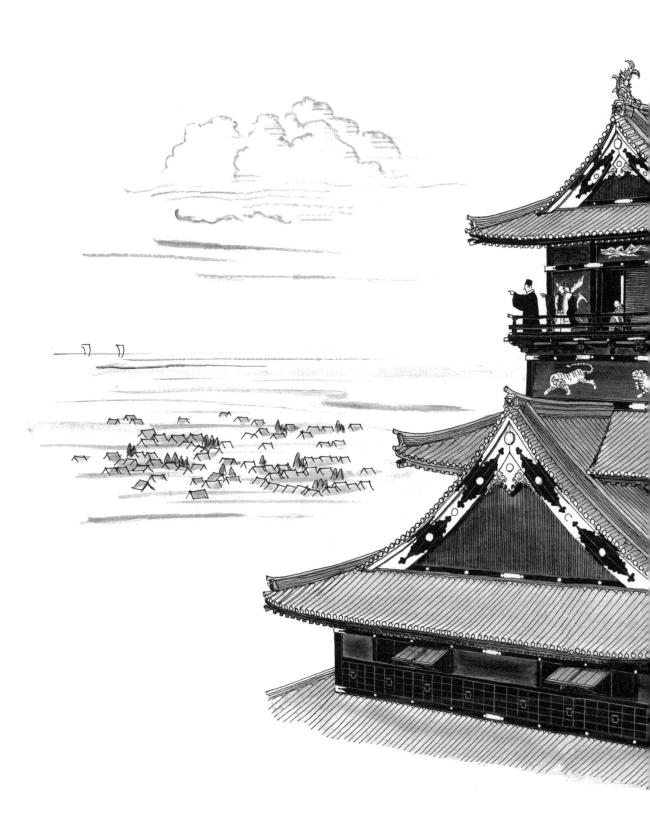

順便走到寬廊從四面的窗戶眺望一下外面的景色，然後再繼續往上參觀。天守的樓梯都很陡，有些地方頭都快撞到梁了，對於這些細節豐臣秀吉很注意，盡量不使窘況在客人面前發生。

天守的三樓稱作「錦藏」或「寶物藏」。在這裡放置著五、六個長條箱，裡頭收藏的是「黃金茶室」拆除後留下來的各部位構件。當然，也有集中管理錢的財庫。四樓是專門收藏銀器的庫房，五樓（外牆有金色老虎裝飾）收藏的則是黃金。

武器的部分，在金、銀寶庫的四樓和五樓，各備有二把長柄大刀。往下的一、二、三樓，則各備有六枝步槍。另外，在一樓到四樓的部分，每層樓均吊掛著四到五件的紅色防雨斗篷，以備不時之需。

當賓客一抵達最高的六樓（若包含石牆內的地下樓層，總共八樓）大家會圍繞著豐臣秀吉坐下來，再次享受品茗的樂趣。然後，共同步出房間來到走廊上，一邊聆聽豐臣秀吉的講解，一邊飽覽四方優美的景色。

天守這座塔，就聳立在大坂平原的中央。若從城北的淀川或是東邊低濕地的角度來看，它的高度甚至可達七十公尺；而且周圍沒有任何障礙物。倘若順著淀川往上游瀏覽，可從山崎、伏見一路看到京都。天守的東邊是一大片平地，在平地的盡頭有著山巒起伏的生駒山岳；南邊則可遠眺紀州山脈；西邊由近而遠分別是兵庫的六甲山、大坂灣，乃至對岸的淡路島，均可盡收眼底。你若是往下一看，大坂城的格局與地方上的樣貌更是一覽無遺。

遠從各地來訪的大名在經過詳盡的導覽之後，首要反應一定是對天守的精雕細琢與內部所收藏的金銀財寶感到驚嘆不已；其次，便是為天守台上所見到的動人美景引發內心澎湃；同時，還會對豐臣秀吉如此大方公開城廓的真實面貌，而懾服於他在這當中所展露的自信。

奧御殿

奧御殿，乃豐臣秀吉與妻子北政所的居處。在奧御殿裡，並沒有如表御殿那般隨處設有超大型的空間。

在這裡工作的女性相當多，包括貼身服侍二人生活起居，並負責傳話、接待客人的侍女和侍僮，以及在台所負責料理三餐的女中等等。儘管奧御殿也會出現僧侶，或是扮相有如僧侶的茶頭（專門服務大名的茶道專家），但基本上，一般男性是不得住宿在奧御殿，甚至連在台所吃飯都不行。

想要進入奧御殿的曲輪，在南方和西北方各有一道入口。位於南方的櫓門有「鐵御門」之稱，每天早上八點固定開門，傍晚六點鐘關閉。另一道位於西北方的門，由於進出的女中個個必須出示通行證（切手；即「票」、「券」之意）始能放行，故稱作「切手門」。在奧御殿的曲輪擔任門口的崗哨或巡守的衛兵者，全是些位階較高的武士。

從鐵御門進入奧御殿的範圍後，若要往女中集中工作的台所方向走，勢必得經過架設在「遠侍」西側一整

排長屋前的長屋門。

即使是來訪參觀天守的賓客，也是由此進出。首先，他們會來到遠侍，並在廣間稍事休息。這時候，豐臣秀吉會體諒來者舟車勞頓，命下人立刻送上一杯茶。

說到「廣間」，是一座鋪著木地板、南側並附設有寬廊的建築物。根據考究，廣間應該是豐臣秀吉平日舉辦宴會之所。也許在室內，也許在南方庭院臨時搭建的舞台上，不時會有能劇上演以娛樂來賓。

位於「對面所」東邊的房間，則相當於豐臣秀吉大權寶座的上段廳，豐臣秀吉經常在此進行私下的會面。

位於對面所北方的「御殿」、「御納戶」和「小書院」，盡屬於豐臣秀吉和北政所的起居間兼寢宮。其中，並附設有雪隱（廁所）和風呂屋（浴室）。

「燒火間」，是一座設有炕爐的房間，專供豐臣秀吉和北政所在此與親友開話家常或輕鬆用餐。它與南側的廣間之間，可透過一條「御廊下」相通。

燒火間往北緊接著的，便是「御物土藏」。這裡是大量收藏豐臣秀吉和北政所私人物品的大型倉庫。

位於燒火間西側的「御上台所」，是女主人北政所指揮女中為豐臣秀吉料理佳餚、準備御膳的地方。

「台所」，是通往占了奧御殿北半邊內宅設施的入口，同時也是女中做飯和吃飯的地方。位於台所北方的

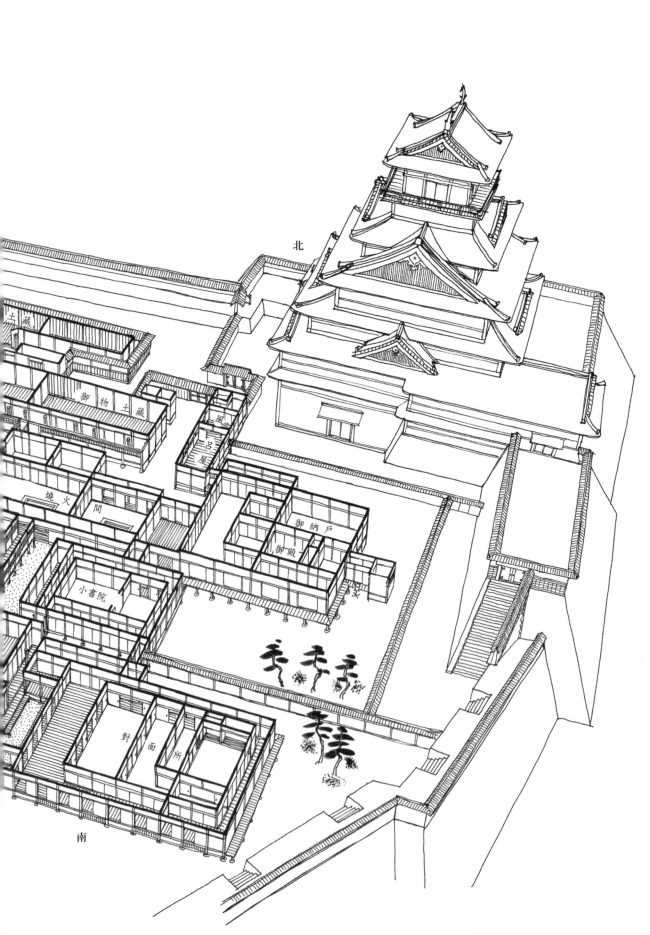

北

土蔵

御物土蔵

風呂屋

燒火間

御納戸

御殿

小書院

玄

對面所

南

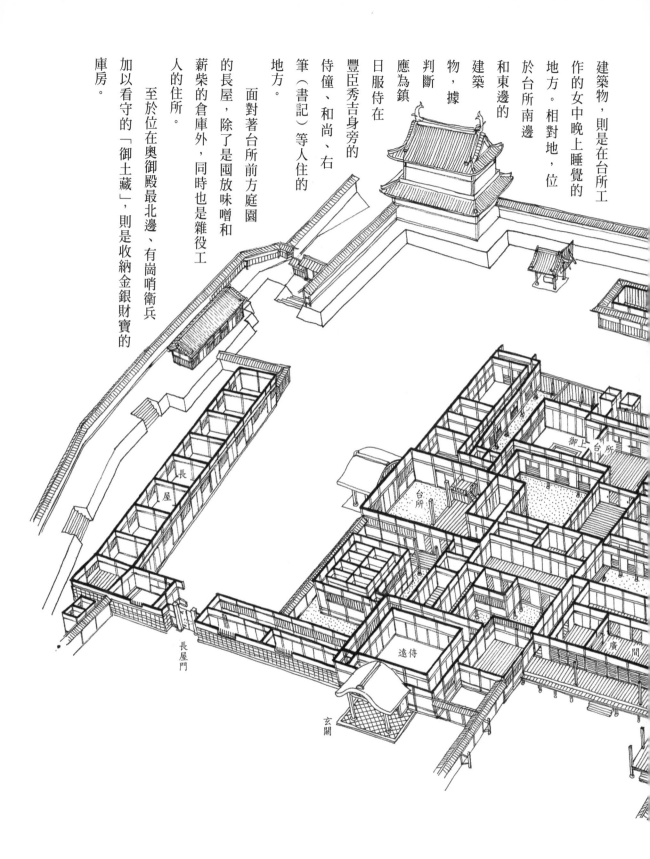

建築物，則是在台所工作的女中晚上睡覺的地方。相對地，位於台所南邊和東邊的建築物，據判斷應為鎮日服侍在豐臣秀吉身旁的侍僮、和尚、右筆（書記）等人住的地方。

面對著台所前方庭園的長屋，除了是囤放味噌和薪柴的倉庫外，同時也是雜役工人的住所。

至於位在奧御殿最北邊、有崗哨衛兵加以看守的「御土藏」，則是收納金銀財寶的庫房。

御上台所

台所

廣間

遠侍

長屋

長屋門

玄關

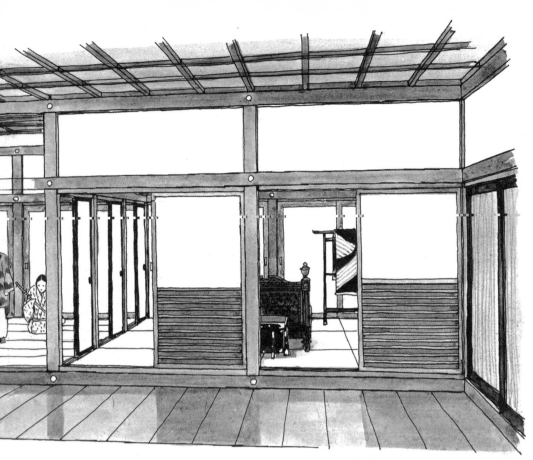

通常，當賓客一行人參觀天守完畢，來到廣間稍作休息時，豐臣秀吉總會熱情地表示：「我帶你們去我的寢宮看一下吧！」然後便將眾人帶往裡頭的「小書院」。

小書院，是由二間房間所組成，大小分別是九間（九坪，鋪設十八疊榻榻米）和六間（六坪，鋪設十二疊榻榻米）。南、北方向各有一道寬廊，西邊隔著一條廂廊，有個房間專供隨從在此等候。

其中，九間大的是豐臣秀吉的寢宮。房間裡擺放著一架西式的床，尺寸為長七尺（約二‧一公尺）、寬四尺（約一‧二公尺）、高一尺五寸（約四十五公分）左右，床頭上有著金色的浮雕裝飾，床上鋪的則是有「猩猩紅」之稱的純紅羊毛毯。在床的南邊，擺著一座上黑漆、以黃金打造金屬構件的笈（遊方僧所背的裝鎧甲的帶腿方箱）。在笈上方的長條橫木，掛著一把長柄大刀。另外，室內少不了擺飾品專用的交錯擱板架，其特殊之處在於使用的材質是金梨地（在黑漆的表面灑上一層金粉），上頭的金屬構件依然是由黃金打造，閃耀奪目。

94

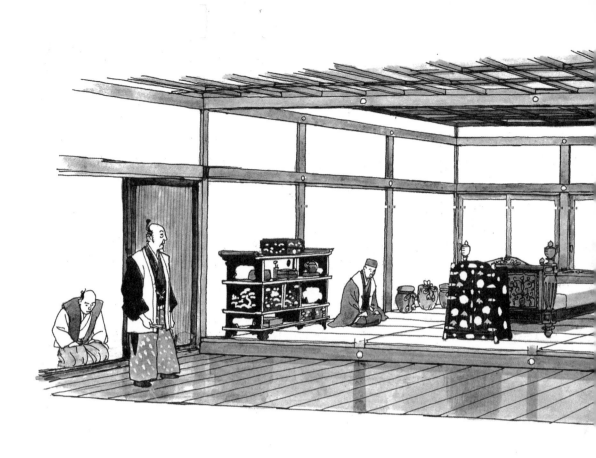

至於另一個六間大小的房間，則是北政所的寢宮。

裡頭擺放著同一式的床架，上面鋪的層層寢具則以中國唐朝的絲織品所製作。另外，還有幾件精緻的絲綢棉衣掛在那兒。

不過，說到真正引發眾人驚豔的，還是裝飾在二個房間裡的茶壺。在當時那個年代，裝有茶葉的茶壺可說是最貴重的珍品。而在豐臣秀吉的寢宮，卻一下子出現了五只名貴的茶壺，個個都裝在附有鮮紅細繩的金線織花錦緞袋裡。通常，豐臣秀吉會命令千利休等茶頭，將袋子裡的珍貴茶壺一個個拿出來供客人欣賞，也因此贏得眾賓客的一致感謝。

御殿、御納戶

豐臣秀吉對外公開的部分還不僅止於此，他甚至把客人帶到奧御殿最深處的建築，也就是豐臣秀吉夫婦真正睡覺和起居的地方。在這棟建築的東北方，有一間鋪設著二十四疊榻榻米的封閉型房間，稱為「御納戶」。所謂的「納戶」，也就是寢室的意思。同時，它也是收藏重要物品的地方。以大坂城的奧御殿來說，由於它另外備有一間擺設著西式床具的寢宮，因此納戶應該只有在氣候寒冷的季節才真正發揮寢室的功能，甚至到後來很可能僅充作服裝間使用。據初夏時曾入內參觀過的大友宗麟表示，他便親眼見到納戶裡頭掛著形形色色、琳瑯滿目的絲綢棉衣，而那些都是北政所平日穿著的衣裳。另外，在黑漆長櫃的上方，也擺放著

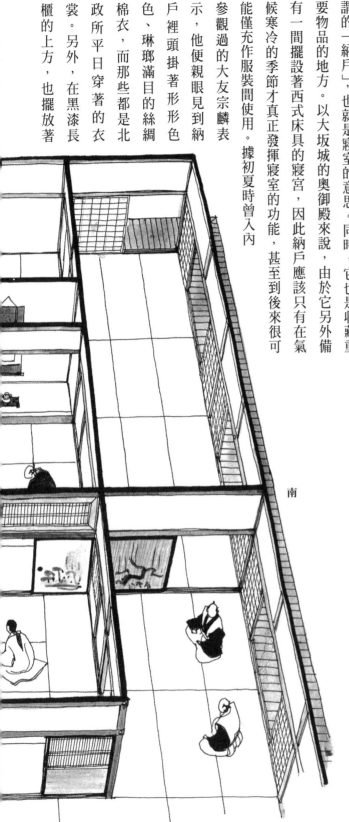

南

一疊豐臣秀吉的絲綢衣裳。除此之外，金子（錢）更是多到數不清。可怕的是，豐臣秀吉還會向大家補充說明：「你們所看到的，都還只是零頭而已！」

位於納戶南方的十疊榻榻米，其功能相當於豐臣秀吉夫婦的起居間。它可說是這棟建築物的交錯擱板架等，與納戶空間的區隔，叫作「納戶構」（或稱為「帳台構」）。

大友宗麟曾經在這棟建築物裡頭，一邊接受點心和茶水的招待，一邊因接獲豐臣秀吉賞賜一把他所珍藏的

96

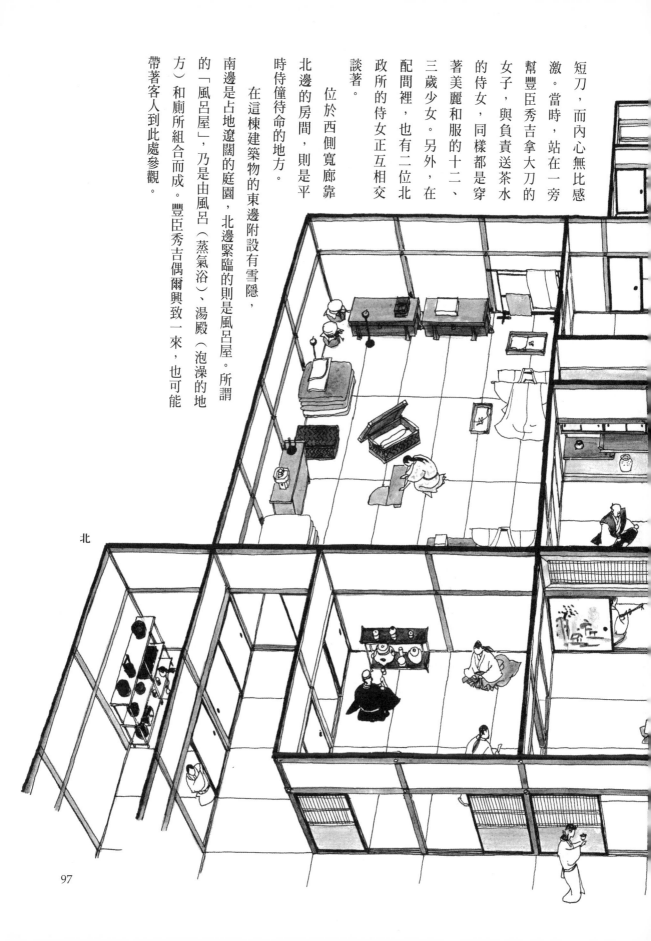

短刀，而內心無比感
激。當時，站在一旁
幫豐臣秀吉拿大刀的
女子，與負責送茶水
的侍女，同樣都是穿
著美麗和服的十二、
三歲少女。另外，在
配間裡，也有二位北
政所的侍女正互相交
談著。

位於西側寬廊靠
北邊的房間，則是平
時侍僮待命的地方。

在這棟建築物的東邊附設有雪隱，
南邊是占地遼闊的庭園，北邊緊臨的則是風呂屋。所謂
的「風呂屋」，乃是由風呂（蒸氣浴）、湯殿（泡澡的地
方）和廁所組合而成。豐臣秀吉偶爾興致一來，也可能
帶著客人到此處參觀。

北

97

在本丸北方稍微低一點的位置，設有一座芦田曲輪。在它的西邊，則是兵庫及士兵睡覺的長屋。在另一邊的東側，是一片佔大的庭園，有「山里」之稱。

所謂的「山里」，從白話文的角度來解讀，可詮釋為「位於深山裡的村莊」。這個名詞的出現，多少蘊含著「意圖遠離烏煙瘴氣的都城，來到清靜的大自然中生活」的願望。例如，在室町時代，便有一位貴族在松樹下蓋了一座草庵，並將它命名為「山里庵」。而豐臣秀吉原本在姬路城已經擁有一座興建大坂城時，又重新把石山本願寺遺留下來的庭園加以改造，增建茶湯座敷（茶室）一類的設施，完成他心目中「山里」的應有樣貌。

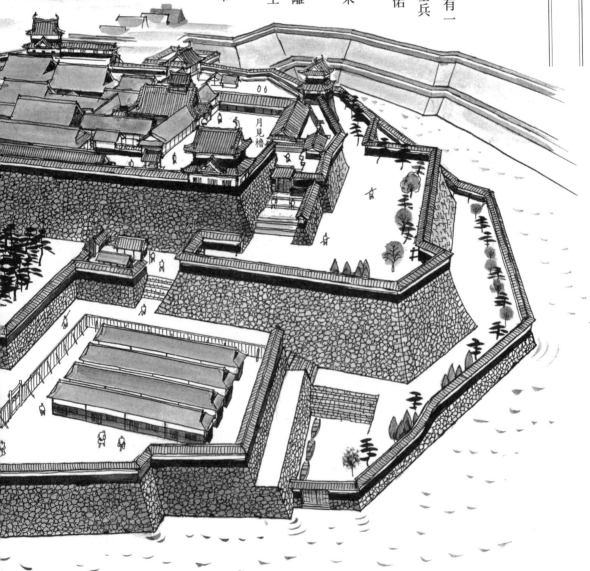

月見櫓

作「豐國明神社」。

方，則興建了一座用來祭祀豐臣秀吉的神社，名稱就叫

個山里的東部。至於它的南側，大約正好在天守台的下

據推測，當時的地點應該是在松樹林的深處，也就是整

庭院舉辦紫藤花賞花會，與其他妻妾共享自然美景。根

即使是豐臣秀吉過世之後，北政所仍曾經在山里的

走，還是搭乘船隻上溯或下行，都能享受

到一片綠野美景在眼前豁然開展的欣喜。

的圖畫。從御殿不管是沿著城北的淀川

上金箔的拉門和牆壁，上頭並繪製了精細

山里御殿，這裡的榻榻米房間同樣有著印

連結成為一片山林。在山里的北方有座

大坂城的山里，是一群古老的松樹

日，舉辦山里的茶室啟用招待會。

（西元一五八四年）正月三

趕在天正十二年

豐臣秀吉便已經

二個月的時間，

後，還不到

結束之

牆的工程

當城廓石

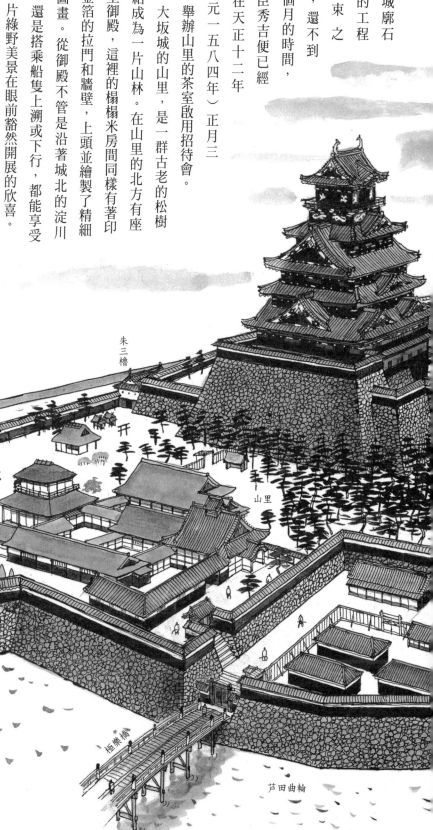

朱三櫓

山里

菱櫓

極樂橋

芦田曲輪

茶湯座敷（茶室）

凡是在表御殿參見過豐臣秀吉、也參觀過天守和奧御殿的訪客，通常在稍後的日子裡都會接到邀請，招待他們前往山里的茶室坐坐。以大友宗麟為例，他受邀前往的時間，便是在和豐臣秀吉會面過的兩天後的早上。

至於博多的大商人神谷宗湛，則是在天正十五年（西元一五八七年）二月，應邀前往山里品茗（豐臣秀吉在該年秋天征伐九州）。那天早上（大約四點鐘），神谷宗湛站在山里的柵門邊等了一會兒後，由下人帶往茶室。沿途顯得格外寧靜。

到達目的地之後，木板門打開了。他們從一塊區區七十公分見方的入口（茶室特有僅容側身的小門）進入茶室，眼前的景象頓時教神谷宗湛大吃一驚！在他的印象中，一般的茶室至少也有四疊半到六疊的空間，這裡卻僅有二疊大，就連天花板，也只有六尺高（約一·八公尺）；而裝飾著掛軸的壁龕，寬度更僅有五尺（約一·五公尺）。由於空間過小，坑爐無法設在正中央，只好利用角落挖一小塊面積架設。四周的牆壁是土造的，

下方還貼有廢棄的舊日曆。房間的南邊有一扇半透光的紙拉門，打開後可見到外頭土製城牆內，有一小塊袖珍的庭院（坪之內），裡頭一棵樹也沒有。只能隔著城牆的高度，望見牆外的一片松林。

當神谷宗湛的眼光落到了壁龕上的掛軸，豐臣秀吉馬上察覺，未等入座便熱情招呼他上前看個仔細。接著，侍僮會送來御膳，主客一起在房間裡用完餐後，步出屋外利用石洗盆漱漱口，然後再次回到座位。這時候，地板上已出現一具茶盤，盤內有條不紊地擺設著茶葉罐、茶杯等用具。豐臣秀吉不急不徐地步入房間，一邊問客人：「你要不要來杯『點前』（意指點抹茶喝）？」等坐下後便開始點茶。而神谷宗湛自然是心懷感激地接過茶杯後喝下。

在那個強調階級意識的年代，關白親自出馬幫地位比他低的大名或商人點茶，簡直就是天方夜譚。豐臣秀吉之所以肯這麼做，那是因為在茶室這樣的封閉空間裡，已淨化到佛的境界。

依照平安時代後半期所流行的淨土教的說法，現世是污穢醜陋的、苦多於樂，凡有形之物終將趨於寂滅；相反地，來世的極樂淨土卻充滿著美好、清淨與喜樂，那是個永恆的世界，不僅人人平等，亦無死亡的存在。

後來，人們從這番教義裡又衍生極致的奢華與極致的樸

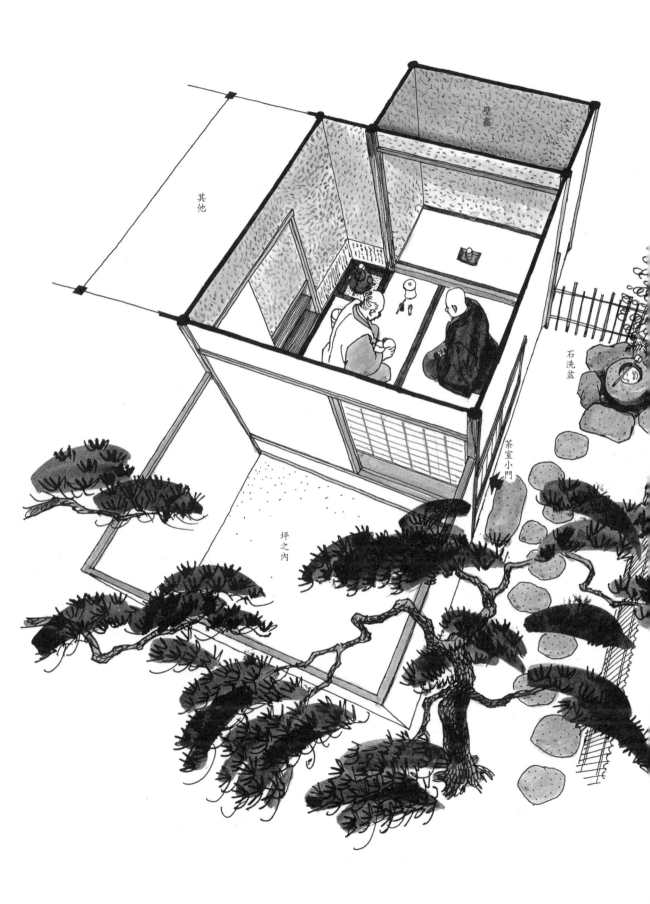

壁籠

其他

石洗盆

茶室小門

坪之內

素這兩種對比的產物。其中，平等院的鳳凰堂與金閣寺，便是典型的以模擬極樂淨土為目標的建築物。而安土城的天主，也是在相同的背景下塑造出來的。另一方面，也有人認為既然世間萬物終將滅絕，我們的住所也不過是暫時的棲身之地罷了，只要能夠達到遮風蔽雨的功能即可。於是，有了水草、竹子和圓木所搭建的草庵出現。有部分的僧侶和隱士，便刻意選擇搭建這類簡陋的小屋來作為棲身之所。

室町時代的高階武士和貴族，更是一方面藉由中國傳來的文房四寶、品茗道具和精緻繪畫，來為他們舉辦連歌等聚會活動的場地增添風雅，另一方面卻又在庭園裡大剌剌地蓋一座草庵，強調回歸自然簡樸。

當這群人到了戰國時代失去政權後，那些來自中國的舶來品便紛紛落到後起的武士及商人的手中。漸漸地，這群新興階級將這些道具挪用到比以往更具親和力的茶道。像堺這些城鎮裡的商家，由於建地狹小，只夠他們蓋一間四面環牆的楊榻米房。於是，他們便在天花板裝飾一些水草，使自己的家勉強有了幾分草庵的味道，目的也就在創造「城市裡的桃花源」。在壁龕裡，則會擺設一些中國的舶來品或是在日本仿造的茶具。後來，隨著禪宗寺院和貴族官邸流行起泡茶、喝茶的儀式，房子的主人便開始在客人面前表演點茶工夫。

當時，在這類茶道聚會的場合上，也會出現武將的身影；原因是，武將為了促進自己領地內的繁榮，並在沙場上贏得勝利，沒有適當拉攏商人的心是不行的。

自從織田信長賜了一套茶具給豐臣秀吉作為獎賞之後，豐臣秀吉便興致勃勃地跟隨著利休和尚學習茶道。

在山里的茶室，豐臣秀吉不僅和眾大名、商人閒話家常，就連戰爭或政治方面的意見交換，自然也是少不了的話題。因此，對豐臣政權來說，這間山里的草庵就和黃金打造的本丸御殿一樣，都是維護政權於不墜的重要建築物。

102

二之丸與外護城河的興建工程

天正十四年（西元一五八六年）二月一日，大坂城再度展開挖掘溝渠的工程。這次所要進行的，是二之丸外圍的城壕（外護城河）。

緊接著，便是在京都打造一座屬於關白豐臣秀吉應有的城廓式樣的豪宅，宅第名稱為「聚樂」。完成後沒多久，則要移師到東山，進行方廣寺大佛殿的興建計畫。

擔任大坂城二之丸和外護城河工程的總奉行，是豐臣秀吉同母異父的弟弟豐臣秀長（大和郡山城主）。秀長自前年討伐紀州和四國二役中皆擔任總大將一職，在豐臣政權內已竄升至最高權位，無人能出其右。而在這二次戰役中均未缺席的西國大名，包括毛利家等人，也奉命分擔了一部分大坂城和聚樂第的工程作業。根據統計，投入大坂城土作的人數約有四萬至六萬之譜，而從三月一日起接續的石牆工程，則有八萬至十萬人次參與建設。

大坂城石牆所用的石頭，乃是以船隻從距離大坂一

百公里遠的瀨戶內海的小豆島運來的。當時，揚著船帆從大坂灣一路駛進淀川的船隻數，最高紀錄曾經到達一天一千艘。據說，光是堺一個地方，就奉命得派出船隻二百艘。因此根據推斷，眾大名所派出來的船隻，可能已經不僅限於貨船，恐怕連打仗時專用的戰船都得派上用場。

那時候，大名高山右近負責在大坂城北方的岸邊卸貨。在他所經手的石頭當中，也有體積大到需要上百人才拖得動的巨石。當時，還曾經引起地方上圍觀的老百姓大呼驚奇。

瀨戶內海一帶，由於地質屬性較容易取得適合做城牆的花崗岩，因此當地人自古便習慣利用石牆作為河川的護岸，或是防止斜坡傾圮的護欄。也因此優秀的石匠比比皆是。這次外護城河的石牆有了這群專業人士的幫忙，肯定可以蓋得比內護城河（本丸的護城河）的石牆更堅固完美。

外護城河比內護城河的幅度要來得寬，有二十間（約四○公尺）之遠，深度也加深了，達十五、六間（約三○公尺）。由於滲出的地下水超多，因此工人必須趁半夜來到工地現場舀水，一直舀到日出時候才有辦法進行石牆的堆砌作業。正因為困難度如此之高，使得石牆的建造工程足足花了超過三個月的時間。

石牆一完工後，接下來便輪到二之丸的四個大門、櫓和御殿等營建工程。根據考證，上述工程的完成時間應是在天正十五年（西元一五八七年）秋天左右。

其間，豐臣秀吉還一度出兵九州討伐島津氏，直到九月份才返回大坂城。在此同時，他也將住所搬遷到已落成的聚樂第。不過唯一不變的是，大坂城自始至終都是豐臣家業最重要的根據地。

天正十六年（西元一五八八年）正月，大坂城再度展開第三次的工程作業。一般認為，這次施工的主要目的，乃在補足前一次外

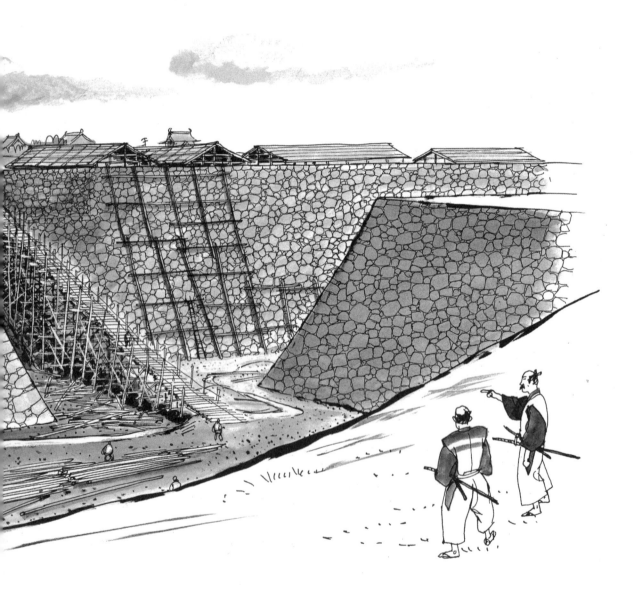

護城河工程所遺留下來的未竟部分，或者是加蓋四座城門外的曲輪。

就在同年的四月，剛好是外護城河工程正式完工的前後，後陽成天皇出行聚樂第。當時，眾大名還曾經在天皇的面前，宣誓聽命於關白秀吉。

奈何好景不常，時隔沒多久便發生了一起意外事件，彷彿冥冥中暗喻著豐臣家的光環即將不再。那便是大坂城外護城河的石牆有長達二十餘間（約四〇公尺）的地段崩塌了！

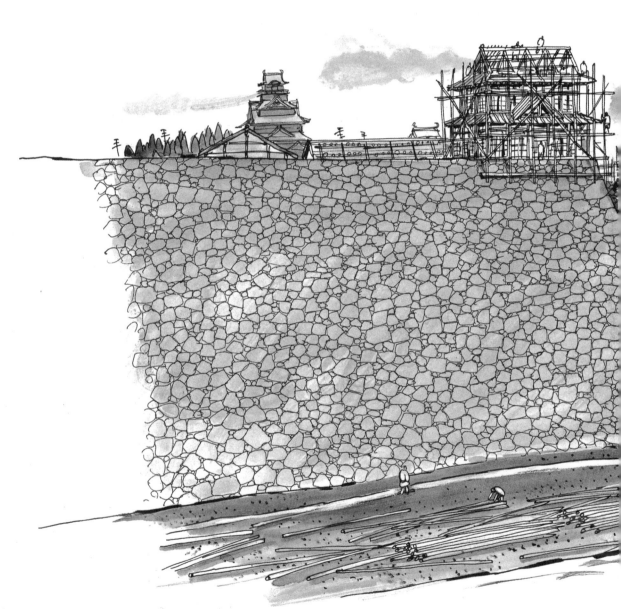

二之丸的構造

外護城河所圍繞的二之丸，四方均設有虎口，作為正門的大手門就位在西南方的生玉口。

位於西北方的京橋口，面對著京橋（橫跨片原町，那裡有座碼頭，專門停泊往來京都的船隻）和天滿橋（橫跨北邊的天滿）的方向，是內部人員平日的出入口。

東北的青屋口是通往城廓東方低濕地的出口，這裡的算盤橋平時橋板收起來（橋桁附有輪子，是可隨時因應需要往外延展或收回的引橋），等到必要時才使用。

至於東南方的玉造口，平日大門也是緊閉著的。根據推測，這道門應該只有在危急時刻才會派上用場，目的是供城主從本丸的東門一路撤退至此出關。一出了玉造門，東邊即是懸崖，加上南方的玉造又是大名府與武士住宅林立的地區，因此玉造門即使在戰爭期間遭敵軍攻擊的可能性都很低。

上町台地在大坂城到北部的淀川這一帶，地表呈傾斜狀

態，以致於二之丸也跟著呈現南高北低的現象：從玉造口的門內至生玉口的南半部為高地，而北半部則比南部矮了十五公尺。南邊在靠近本丸的附近，設有一座種植著櫻花樹的練馬場；在靠外護城河的一側有三間房舍，是豐臣秀吉的外甥秀次和豐臣家族居住的地方。

二之丸的西邊，藉由堆土與南部的地勢一樣高，因此城廓內比外護城河外的地面要高出許多。一旦面臨作戰時刻，城內便擁有居高臨下的優勢。這塊區域喚作「西之丸」，腹地比本丸更廣，秀長的宅邸及相當於豐臣政權的行政官廳等大型房舍，也都坐落在此地。

根據考證，在京橋口門內的二之丸北部，應普設有衛兵居住的長屋、糧倉和馬廄等設施。

至於二之丸的東邊，則與北部相連成一片低地。據判斷，此地宅邸應歸屬當年豐臣秀吉的家臣之長淺野長政所有，以利他執行玉造口大門的守衛重責。

如此環繞一圈看下來，二之丸似乎沒有空間好安置重兵啊？實際上，四個城門的外側各自設有圍繞著壕溝的曲輪：在玉造門外有個「算用曲輪」，在京橋口一帶則有個篠城，就連主要城門生玉口也同樣設置著曲輪。在這些地方少不了都會出現守護城門之部將的住宅。

在大坂戰役冬之陣的史料當中，所提及的「三之丸」，指的或許正是城廓外面的曲輪吧？

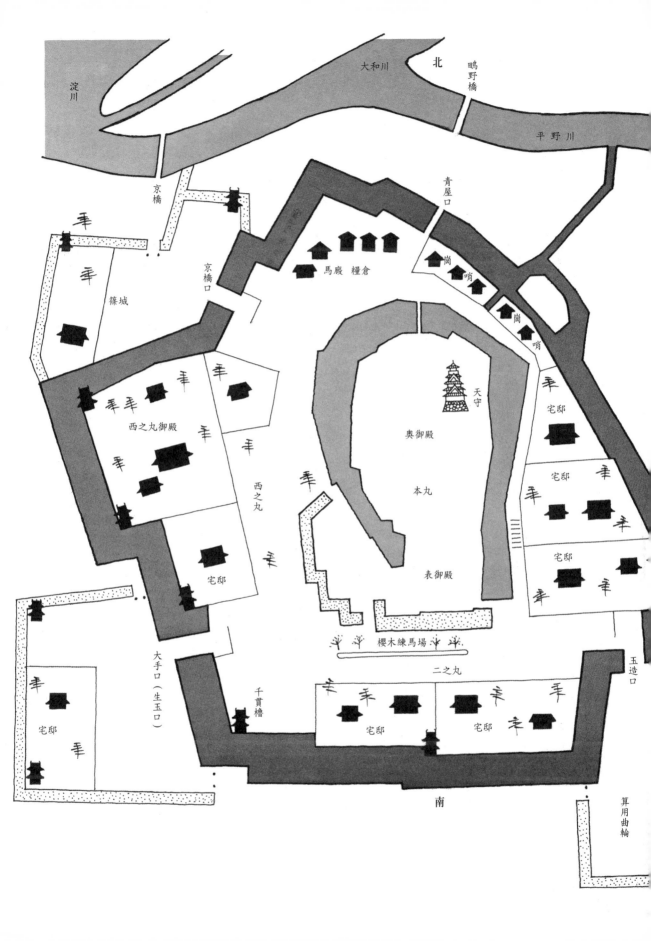

千疊敷建造在朝鮮之役時

天正十七年（西元一五八九年）八月，豐臣秀吉正式將三個月前側室淀殿於淀城所生的子嗣鶴松，迎接到代表著豐臣勢力的大坂城。這個大動作也象徵著對外昭告：鶴松將在未來繼承豐臣秀吉的天下大業。

翌年天正十八年（西元一五九〇年），豐臣秀吉出兵攻打後北条氏，終於剷除了對於統治關東八國長達一百年的勢力，也因此達成統一天下的目標。即使是先前曾經勇戰武田信玄與上杉謙信，並分別擊退二人軍隊的小田原城，儘管他的城廓已是所有戰國大名中最大的一座，在面臨關白的十萬大軍兵臨城下時，仍不得不乖乖束手就擒，開城門迎接。在此事件之後，德川家康的勢力便被迫移往關東地區。

天正十九年（西元一五九一年）初，連續發生了幾起足以撼動豐臣政權的事件。首先是最受豐臣秀吉信賴的秀長在正月身亡。隨後在二月份，向來與秀長勢力不相上下的千利休突然失勢，並奉命自我了斷。然後，同年的八月五日，年僅三歲的鶴松死於淀城。翌日，豐臣

秀吉便前往京都的東福寺參拜，並削髮展現他出兵朝鮮的決心。

長期以來，織田信長始終懷抱著征服中國（明朝）的野心，而繼他之後成為一方霸主的豐臣秀吉，也一直念茲在茲，不知何時才能實現如此大願。如今，日本全國的政權已然統一，而他所期盼的繼承人鶴松卻又突然夭折，對豐臣秀吉來說，唯一的生存價值恐怕也僅剩下這點遠征他國的願望了。

於是，豐臣秀吉立刻選定在肥前（佐賀縣）的名護屋打造一座城廓，以作為進軍朝鮮的基地。他把大坂城的山里御殿原原本本地搬到這裡，並於翌年文祿元年

（西元一五九二年）正月，對眾大名發布攻打朝鮮的命令，豐臣秀吉甚至還親自領軍前往名護屋。

由於日軍一開始便採取快攻策略，使得朝鮮首都京城沒花多久功夫便淪陷了。於是，豐臣秀吉欲趁勝追擊，擬定了打敗明國後如何統治中國、朝鮮、日本三個國家的計畫，並將計畫的內容透露給外甥豐臣秀次。

奈何同年的七月，大政所（豐臣秀吉之母）去世了，豐臣秀吉頓時起了隱居的念頭，於是將關白的位置讓予豐臣秀次繼承，然後自封為「太閤」。自八月起，便展開在風光明媚的伏見城的計畫。

至於伏見城的石牆所用的石頭或是建築物料，乃是取材自淀城拆毀後所遺留的零件。

到了文祿二年（西元一五九三年）八月，淀殿再度於大坂城的二之丸御殿為豐臣秀吉生了個兒子（取名「拾丸」，後改名為「秀賴」）。這個喜訊令太閤長期心中的抑鬱一掃而空，並於文祿三年（西元一五九四年）起，再度打開心房遍訪各大名府，並與眾人分享能劇、茶會及賞花會等活動。

文祿四年（西元一五九五年）的春

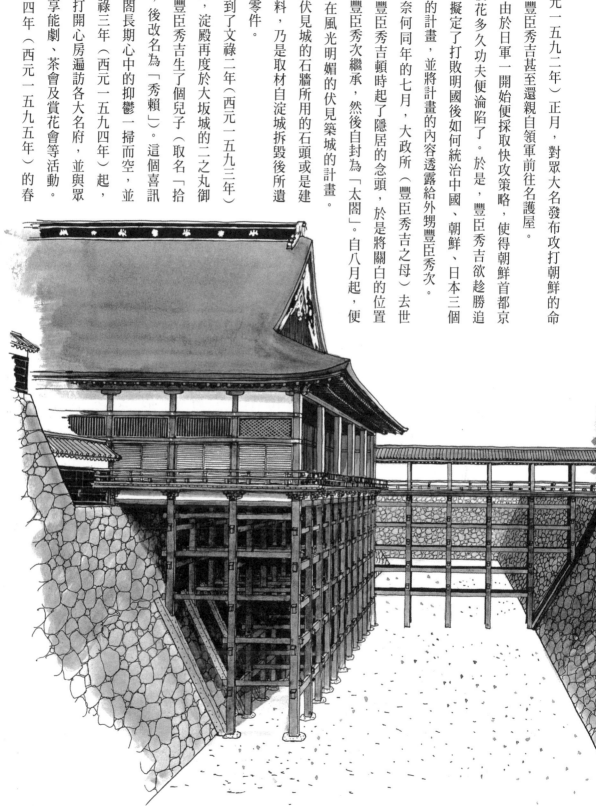

天，豐臣秀吉便帶著秀賴遷居到新落成的伏見城。

同年的夏天，太閤出奇不意地將關白秀次放逐到高野山，並命他切腹自殺，同時將他的妻子處死，連關白府「聚樂」也無可倖免地遭受到破壞。根據推測，原因很可能出自太閤本身的不安全感：當他觀察到秀次與朝臣公卿的往來頻繁，並日漸展露出關白的架勢時，他突然改變主意，想把位子傳給自己的親信如石田三成等人，或是直接由秀賴來接棒。

另一方面，日軍在朝鮮卻陷入了苦戰，逼得豐臣秀吉只好與明朝協商和議。於是，針對豐臣秀吉所提出的條件，明朝皇帝決定派遣使者帶著回函來到日本。

為了充分向明朝使節彰顯日本的國力，豐臣秀吉在大坂城和伏見城均加蓋了大型的對面所。由於規模之大，創史上空前紀錄，故有「千疊敷」之稱（「敷」意指鋪設榻榻米的房間——譯註）。

以大坂城的例子來說，雖然把原有位於本丸表御殿的對面所拆掉，但建地仍嫌不夠大，使得千疊敷的外表不得已得橫跨到壕溝上方，而形成簷廊下方高柱林立的特殊構造（稱作「懸造」）。

為了向明朝使節介紹日本的能劇，在壕溝的對岸又蓋了一座專用的舞台，然後利用架橋的方式與千疊敷串連在一起。無論是舞台還是橋梁，無不是色彩鮮豔、精

雕細琢、華麗非凡。

不過，在慶長元年（西元一五九六年）閏七月十三日的深夜，發生了一場大地震，導致大坂城包括千疊敷在內的許多建築物均遭受到損壞，而伏見城更是連石牆都崩塌了。豐臣秀吉只好將大坂城的御殿加以修繕，用來充作與明朝使節會面的場所。可是，當豐臣秀吉看到明朝皇帝的回函中竟寫著「任命豐臣秀吉為日本國王」的字句時，豐臣秀吉當場氣急敗壞，並下定決心再度出兵攻占朝鮮。

有關大坂城千疊敷的重建工程，則是在豐臣秀吉死後，才又再次於本丸城牆內進行重建。

豐臣秀吉臨死前打造總構

秀賴誕生的隔年，也就是文祿三年（西元一五九四年）正月，豐臣秀吉發布了一道命令：無論是正在興建當中的伏見城或是大坂城，均須加蓋一道「總構」。

所謂的「總構」，指的是城廓最外圍的防禦措施。當年石山本願寺的總構，便是由計畫性地分布在大坂周邊的幾座營寨所組成。不同的是，豐臣秀吉心目中的總構，卻是以溝渠和土壘的方式環繞在城廓及城鎮的外圍。它的西側範圍相當於現在的東橫堀川（距離本丸約一·四公里），因此據判斷，當時總構的西側很可能是由古代難波京的運河所拓建而成。而說到它的南側，則是由壕溝所組成。其位置就在天王寺與城廓的中間，相當於今日的空堀通（距離本丸約一·五公里）。總構的東側是利用貓間川（距離本丸約〇·五公里）改建成護城河的形式，北側則是由淀川形成天然屏障。如此一來，無論是外護城河以南的大名府，或是以西的商街，全都籠罩在這層防護罩裡。

在此之前，豐臣秀吉曾在討伐小田原之後的隔年，於京都打造一座環繞著市街的土壘，也就是所謂的「土居」。它的構想來自模仿小田原的總構形式，目的即在於將京都周邊設計成聚樂第的城邑。為此，豐臣秀吉特別將聚樂第周邊的土地廣賜給眾大名，並以對方的妻子為人質，強迫眾大名非得居住在此不可。而說到總構的功能，不僅僅是保護城池不讓外敵侵入，還包括看守內部的人質，不讓他們輕易逃脫。

豐臣秀吉之所以會下令為伏見城和大坂城修築總構，據判斷主要是為了傳位秀賴預做準備，幫他把二座城廓的防禦機制打造得更周全。但人算不如天算，翌年的秀次事件使得聚樂第遭到摧毀，伏見城遂取代聚樂第成為豐臣政權新的根據地，也連帶促使豐臣秀吉必須將形同監禁之所的諸大名府，遷到伏見城的總構範圍內。

就在這時候，發生了慶長大地震，原本即蓋在地盤不穩之水邊的伏見城，頓時化為一片瓦礫堆。

豐臣秀吉很快地便將整個伏見城搬到附近的木幡山重建，並於慶長二年（西元一五九七年）五月，以太閤身份遷居新伏見城的天守。同時，秀賴也從大坂城搬到此地與他同住。而先前在朝鮮一役勞苦功高的眾大名，也因為在此番重建工程鼎力相助，使得豐臣秀吉內心感動不已。

當關白秀次身亡後，整個豐臣政權的重心便轉移到

111

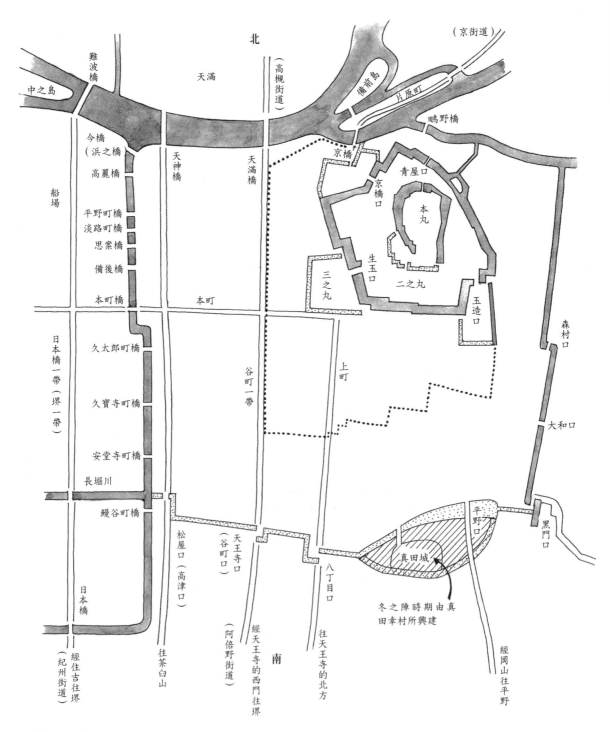

北

（京街道）

天滿

（高槻街道）

備前島

片原町

鴨野橋

中之島

難波橋

今橋
（浜之橋）

高麗橋

平野町橋

淡路町橋

思案橋

備後橋

本町橋

天神橋

天滿橋

天滿

船場

京橋

京橋口

青屋口

本丸

三之丸

生玉口

二之丸

玉造口

森村口

日本橋一帶（堺一帶）

久太郎町橋

久寶寺町橋

安堂寺町橋

長堀川

鰻谷町橋

本町

谷町一帶

上町

大和口

松屋口（高津口）

（谷町口）

天王寺口

八丁目口

平野口

黑門口

真田城

冬之陣時期由真田幸村所興建

日本橋

（紀州街道）

經住吉往堺

往茶臼山

（阿倍野街道）

經天王寺的西門往堺

往天王寺的北方

南

經岡山往平野

━━━ ◎水渠

⋯⋯⋯ ◎壕溝

‥‥‥‥ ◎所圈起來的區域據說是「三之丸」的範圍

伏見城。隨之而來的便是重建體制。當時，決定由德川家康、毛利輝元、宇喜多秀家、前田利家、上杉景勝等各具勢力的大名所組成的五大老，加上由石田三成等五位官僚所組成的五奉行，共同以合議的方式來執行政權、管理國家。為何會有如此重大的變革呢？根據推測，可能和太閣的身體日漸耗弱有關。

太閣在慶長三年（西元一五九八年）的春天，還曾經在醍醐寺與北政所及多位側室舉辦盛大的賞花會。可是在那之後，他因宿疾再次發病。但即使如此，諸如將高野山金剛峰寺金堂搬到伏見城重新打造一事，他仍親力親為到場監督，以致病情益形惡化。最後，他躺在病榻上，緩緩交待著德川家康、前田利家和毛利輝元等人不忘照顧秀賴的未來，並於八月十八日正式嚥下最後一口氣，病逝於伏見城，享年六十二歲。

在他的辭世和歌中寫道：

「吾生浪花事，夢中復尋覓，生如朝露，逝若露消。」

從歌詞當中我們不難體會，對太閣來說，在有生之年得以成為天下共主、入主大坂，並從無到有打造一座城廓與城市，是多麼無與倫比的美好回憶啊！

當太閣的死期愈來愈逼進時，大坂再度展開大型的工程。

這是太閣特別為死後可能引發世局的混亂做準備，主要目的在威脅東國的大名勿輕舉妄動。採用的手法同樣是以大名的妻子為人質，命對方乖乖待在總構內新建的宅邸。至於西國大名的人質，則已安置在伏見。

為達此目的，必須將大坂位於總構內的一萬七千戶街屋拆除，並在船場的西方重新打造一座鄉鎮。對於這些遭受損失的大名和商人，便以發放金銀米作為補償搬遷的費用。

太閣去世之後，原本住在大坂城本丸的北政所，便移居到西之丸的御殿並落髮。連當時在朝鮮的軍隊，她也將之召回國內。

翌年正月，豐臣二世秀賴與負責照顧他的前田利家一起離開伏見城，搭乘著座船順著淀川而下，進入大坂城的本丸。從此，豐臣秀賴便與母親淀殿成為大坂城的新城主。

德川家康入主西之丸，並且在關原一役贏得勝利

豐臣秀吉過世之後，實際上接掌豐臣政權的人，乃是五大老當中排名第一的德川家康。而身為五奉行之一的石田三成，因擔心德川家康會趁此機會擴大勢力，曾密謀對他進行暗殺計畫，但並未成功。而在大坂城保護秀賴的前田利家，成了唯一一個有實力和德川家康對抗的人物，可惜沒多久，前田利家就死了。當晚，石田三成遭到加藤清正等部將襲擊，被迫逃往大坂城北方備前島上的德川家康宅邸避難。最後，石田三成不得不宣布退隱，回到他位於近江（滋賀縣）佐和山的居城養老。

既然反抗勢力已一一消滅，德川家康便堂而皇之進入伏見城打理政務。到了九月，更直接遷居至大坂城的西之丸（西城）。而原本住在西之丸的北政所，已經早一步主動離開京城。於是，豐臣秀吉的家業、天下與大坂城，同時落入了德川家康之手。為了因應德川家康的進駐，西之丸又另外蓋起了一座天守，使得大坂城頓時陷入有二座天守又有二個主人的尷尬

狀態。

雖說石田三成這條命是德川家康撿回來的，但並沒有動搖他打倒德川家康的決心。他找上五大老當中位於會津（福島縣）的上杉景勝，兩人聯手策畫了一個機制，企圖從東、西兩方夾擊德川家康。

計畫尚未出擊，卻已被德川家康看出景勝有叛亂之意，於是在慶長五年（西元一六〇〇年）六月，德川家康親自出城率領眾大名聯軍，浩浩蕩蕩討伐會津。聽到消息的石田三成索性順水推舟，提早實踐討伐德川家康的計畫。他羅列德川家康多條罪狀，以此號召眾大名參與行動。其罪狀之一，便是擅自在西之丸興建天守。後來，石田三成趁機將德川家康留守在西之丸的勢力趕出去，並奉五大老之一的毛利輝元為西軍的主將，直接迎他入西之丸。

接著，西軍出擊伏見城，將德川家康留守在城裡的部將打得落花流水，不僅成功地攻下城池，建築物還起火燃燒。可是到了九月十五日，西軍在關原與德川家康正面交鋒時慘敗，石田三成也因此遭到殺害。追究其原因，主要關鍵在西軍內部出現分裂，有部分勢力改弦投效東軍旗下所致。甚至，主將毛利輝元在關原一役也沒有上陣。

當德川家康允諾毛利輝元不會對他施行任何處罰之後，毛利輝元便乖乖將大坂城的西之丸拱手讓出。於是，德川家康再度大搖大擺地返回西之丸。這時候，輔佐豐臣秀賴的片桐且元正好負責大坂城門的警備工作，卻也公然大開城門迎接德川家康進駐。局勢演變至此，德川家康已然成為天下共主，而秀賴和大坂城卻淪為他眼下的人質，方便他就近監視。

戰爭結束後，德川家康將豐臣秀賴的領地縮減到剩下攝津、河內及和泉三國（含大坂府及兵庫縣的部分地區），俸祿也降至六十五萬七千石。其餘的領地則全數歸德川家康所有。對於毛利家族，德川家康也一反承諾，不僅奪走了他大部分的領地，甚至逼得對方讓出廣島城（黑田官兵衛仿造聚樂第的結構，用圈繩定界方式

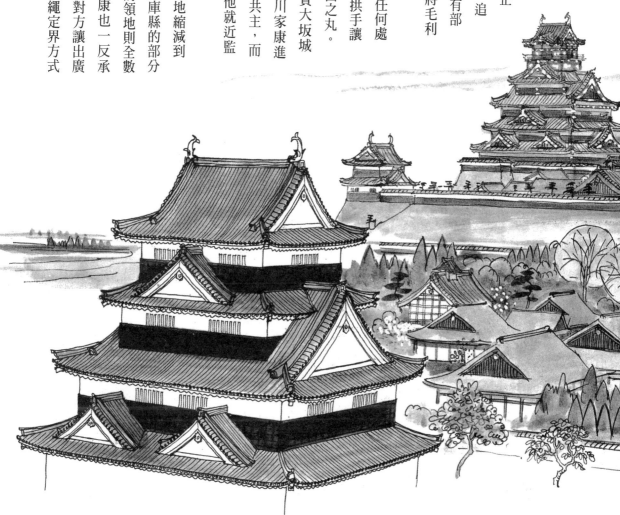

所打造的名城）。另外，凡是加入西軍的大名，領地都遭到沒收，一部分納入德川家康自己的領地版圖，一部分用來犒賞德川家的家臣，並酬庸以立場傾向東軍的大名。

慶長八年（西元一六○三年），德川家康正式由天皇任命為征夷大將軍，並在江戶展開了幕府生涯。為了穩固幕府的大本營，他重新將江戶城打造成一座石造城廓，積極建設地方。另外，他也再度翻新伏見城，以作為幕府在近畿的根據地。甚至，他還在京都重新興建二条城。一如過去豐臣秀吉的做法一樣，德川家康把每項工程都交待給眾大名去分配執行。像這類的施工方法便稱為「天下普請」。

德川家康當上將軍的半年後，他把自己的孫女千姬（秀忠之女，七歲）嫁給了大坂城的秀賴（十一歲），為的只是履踐當初在豐臣秀吉病榻前許下的承諾。不過，就在兩年後的慶長十年（西元一六○五年），德川家康把將軍的位子讓給了秀忠，並自封為「大御所」，目的即在昭告天下：將軍一職永為德川家所世襲。對於始終殷殷期盼秀賴早日成人，德川家康可能就會將統治天下的大權還給豐臣家的遺族來說，他們的心願已然遭到背叛。

116

整頓大坂城邑與築城河工事可說是同步進行。當城內正在進行二之丸與外護城河的土木工程時，城外也正在北方打造一個新市街。由於德川家康把天滿一地賜給了本願寺，便命對方積極建設寺內町；而在往來京都專用的碼頭這邊，也選擇在京街道起點的備前島（現在的網島町），靠近片町的地方興建商街。

另外，在豐臣秀吉彌留病榻之際，除了下令在大坂城外圍打造總構外，城鎮也必須配合進行總體改造。於是，位於總構（東橫堀川）內的街屋全被拆除，取而代之的是一棟又一棟用來囚禁人質的大名府。同時，在總構西側的船場釋出大批建地，政府並補貼金額，供重新興建商街之用。新蓋的街屋比以往都好，使用的不僅是檜木的角材，還是上、下二層樓式，連屋簷的高度都有統一規畫。日本自此才出現由相同形式的街屋所排列而成、整齊畫一的城市景觀。在此期間，本願寺也完成了分院（總寺已在先前遷移到京都）的設置，並在分院的西邊挖出一條環繞的西橫堀川作為屏障。

至於天滿這邊寺內町的進度如何呢？當位於總構內的佛寺一遷移妥善，隨即便展開寺町的建設。同時，在天滿的北方和西方，挖掘出一道環繞的人工護渠。

一般認為，德川家康完成豐臣秀吉的遺願，使城廓和城邑連成一氣，並將大坂打造成大型的都市，這乃是關原之役發生前不久的事。那時候，就連四天王寺也面臨重建的命運。

當時，德川家康把大坂分成三個區域，由三位奉行各自主管轄區內治安維護的工作。這三塊區域分別是：東橫堀川以東的上町區、東橫堀川以西的船場區，以及淀川以北的天滿區。

經由此番城廓與城邑的建設，大坂市街得以快速蓬勃發展。而每一回的大型工程動輒聚集數萬人力，也使得糧食物資的需求量變得十分可觀，這些均有賴眾大名從各自領土募集而來。在稻米的部分，若不是直接運進大坂的糧倉存放，便是賣掉折合金銀，做為大夥兒停留在大坂和京都的旅費，或進行普請工程期間的資金。畢竟，萬一從家鄉帶來的人手不夠時，可能得花錢雇臨時工；要不然，在切割石頭或搬運方面，也得聘請專業的工匠和運輸業者來幫忙，這些都得花上不少錢。

幸而，幾次戰爭所導致大量人力與物資的流動，反而刺激了大坂的民間景氣，使大坂的經濟逐步邁向繁榮

興盛。

當時，訪問大坂的葡萄牙傳教士弗洛伊斯便曾留下這段記載：

「在大坂要什麼就有什麼，即使是堺沒有的東西，在大坂也很容易找到。」

於是，以大坂為中心所發展出來的水陸交通網絡，至此已然告成。

　　＊

儘管德川幕府上任之後已將政治重心移到江戶，但並未動搖大坂身為日本經濟重鎮的地位。它不僅沒有走下坡，反而日趨發展。

在京橋的南方，櫛比鱗次地排列著一間間蔬菜批發商店；北邊則是熱鬧的淡水魚市場；沿著淀川往下游走，可以

118

看到隸屬於諸大名的成排糧倉；在船場的河岸邊則有木材廠，專門蒐集遠從近江（滋賀縣）、丹波（京都府、兵庫縣）、四國和周防（山口縣）等地經由水路運送而來的木材。此外，由於大坂的木工和造船工特別多，因此造船業也頗為興盛。

邁入江戶時代之後，大坂甚至贏得「天下台所」的封號。只不過，在秀賴時代來臨之前，大坂原本就已經是日本第一的城市了。當時的人口更是突破了二十萬大關。

在豐臣秀吉建設大坂之初，弗洛伊斯曾這麼以為：

「只要豐臣秀吉一死，他所精心打造的大坂城市大概也會跟著走入歷史。」不料，事實卻完全相反。

秀忠一繼任將軍位置，便著手進行江戶城的興建計畫，其中也包括了城邑的建設。待江戶城的工程一結束，大御所德川家康便急著興建自己的居城駿府城。為了這次的工程，他還要求秀賴也要比照其他大名，從領地調派人手供差遣役用。到了慶長十五年（西元一六一〇年），大御所又為了他的兒子義直，大興土木打造名古屋城。連續的兩次築城計畫，都是由眾大名合力完成的天下普請作業，也同樣都以西國大名為主力，導致和豐臣家淵源較深的西國大名無不個個叫苦。

另一方面，大御所還頻頻催促豐臣家修繕或重建大坂的神社和寺院。他看穿淀殿有意繼承太閤的遺志，貫徹他晚年所致力的這些事業，於是慫恿淀殿拿出太閤的龐大遺產來進行工程。大御所還任命秀賴的家老片桐且元為奉行官，由他代為執行這項任務。其中最大的一項工程，便是重建方廣寺大佛殿。

方廣寺大佛殿原本是豐臣秀吉建造的，但先前的一

場大地震導致以木頭為骨架的大佛損傷了，後來一直未加以修復。這回，秀賴原本計畫用銅來鑄造大佛，不巧卻在此時發生了一場大火，連原本好端端的大佛殿也燒光了。

於是，重建大佛和大佛殿的任務，便落得參與名古屋的築城工作同時進行。在德川家康的指示之下，由片桐且元擔任奉行，德川家康的御用大木匠師中井正清擔任木匠工頭，正清就是當初打造大佛殿的靈魂人物中井正吉的長男。在此同時，中井正清也參與了名古屋的築城計畫。

慶長十六年（西元一六一一年）後陽成天皇讓位，由後水尾天皇繼任。為了參與即位大典而必須進京的大御所，想起早此三年秀忠就任將軍時，秀賴並未進京觀禮，於是便要求秀賴這回務必進京。在當時那個年代，進京象徵著下對上的朝拜。換句話說，等於要豐臣氏對德川氏低頭，承認自己為臣屬。向來重派頭的淀殿當然不答應，後來大御所用了一個藉口說服她──讓加藤清正等將領一路隨身保護秀賴進京。於是，秀賴終於實踐了進京一事，並在二条城與大御所會面。當大御所看到年已十九、長大成人的秀賴時，內心或許不免會對德川將軍家的未來感到憂心。

翌年慶長十七年（西元一六一二年）年底，名古屋

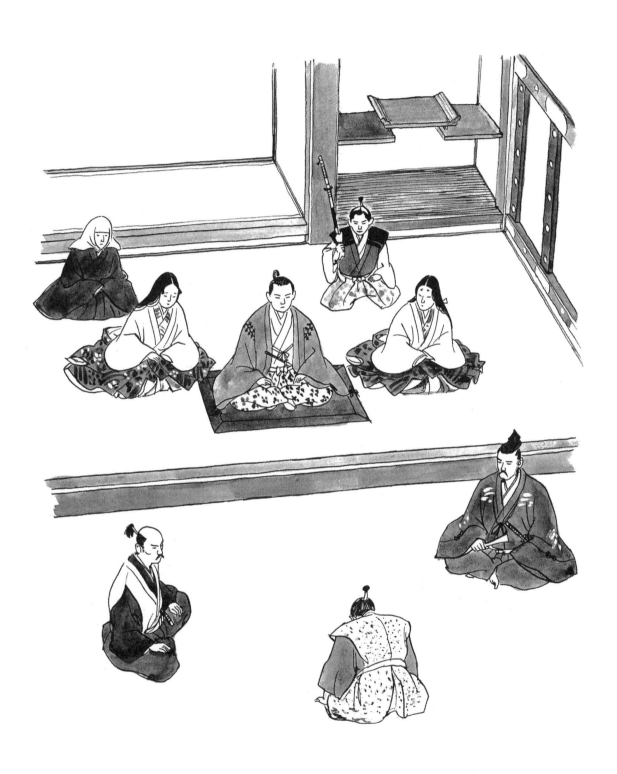

城終於完工了。這座城廓有著巨無霸的天守，光一個樓層的面積便足足接近大坂城天守的二倍大。說穿了，這棟建築無異是德川幕府對豐臣氏展現自身優勢地位的一種象徵。

另一方面，利用太閤遺產所興建的大佛殿，也於慶長十九年（西元一六一四年）完工了，其莊嚴隆重的樣貌堪與過去東大寺的大佛殿相媲美。片桐且元擬在同一天盛大舉行大佛的開光祭典與大佛殿的落成法事，挑好良辰吉日之後，便呈報給大御所核准。不料卻遭到大御所反對，引來雙方你來我往一陣議論。這時候，德川氏有人發出抗議的聲音，原因是在方廣寺梵鐘的銘文當中，竟然出現詛咒德川氏的不祥字句；再加上大佛殿的棟札上，也未註明重要推手中井的大名，令德川一族大罵不成體統。最後商討的結果，只得將大佛殿的法事往後延。

負責營造的奉行片桐且元，為了表明謝罪之意特地前往駿府（靜岡），但卻未能如願獲得大御所接見。他在返回大坂之後，提出如何消弭德川氏不信任感一事的解決方案：一是讓出大坂城，二則委曲淀殿當作人質移居江戶。這個提議引來包括淀殿在內的秀賴親近人士大發雷霆，決定殺了片桐且元。片桐且元亦感受到自身性命有危險，便暗中從自己負責看守的二之丸玉造

口大門溜走。事情發展至此，豐臣一族終於暫時擺脫幕府的監視，放鬆一下警戒。

當大御所一聽到片桐且元離開大坂城的消息後，便立刻打定主意攻占大坂，並發出命令給各國大名準備出兵。理由是大坂城既然敢驅逐幕府所任命的奉行且元，就表示豐臣氏有意造反。

儘管過去蒙太閤提拔的大名不少，但一來像加藤清正等老將皆已相繼去世，二來許多大名後來不是紛紛與德川氏掛勾，便是成了幕府的要員，實際上站在豐臣氏這邊的大名已所剩無幾。

不過，由於關原之役幾次戰爭，加上各式各樣的因素，造成當時有不少失去主子四處流浪的武士（浪人），不約而同都來到大坂城。

其中包括了原本身任信濃（長野縣）松本丸主的石川三長。如今遺留在日本各地的天守，歷史最為古老的松本丸天守，便是由石川三長所主導興建的。另外，信濃上田城主真田昌幸之子幸村，關原一役戰敗便遭到德川家康幽禁在高野山上，所幸脫逃之後便投效大坂城。除此之外，豐臣氏還擁有原本隸屬於統治大和（奈

良縣）地區筒井家的一千家臣，以及黑田長政的部下後藤又兵衛、加藤嘉明的部下壕團右衛門等猛將。還有大批受到太閤遺產黃金懸賞之誘惑，集結而來加入軍隊的浪人。甚至，當時被列為禁教的基督教信眾，也有不少人專程來到大坂城。

當時，真田幸村與後藤又兵衛等人，積極主張應趁幕府軍陷入長途旅行疲憊、軍心渙散之時，主動出擊攻對方於不備，如此才有機會獲勝。但最後商議的結果，仍決定遵從淀殿與秀賴的親信大野治長（秀賴乳母之子）

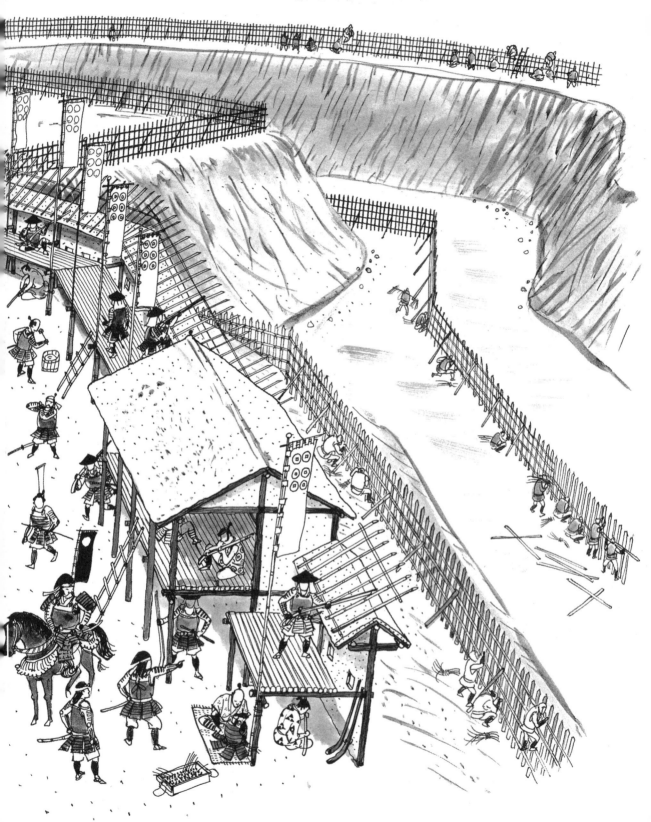

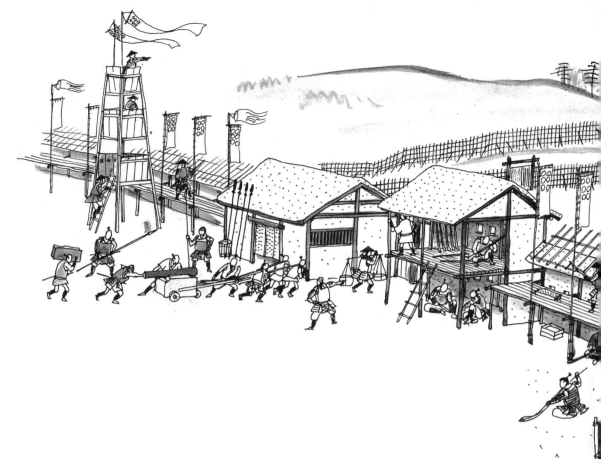

等人的建議，採取圍城之戰的策略。

想要攻破大坂城，唯一的管道便是從南方延綿無盡的上町台地著手。於是，真田幸村在總構東南方展開了外城（真田丸）的興建工程，目的是在戰爭爆發時，萬一幕府軍朝著南方總構攻上來，豐臣軍可以從側面予以反擊。他利用台地的邊緣挖出環繞的半圓形壕溝，並堆積土壘以興建土牆和瞭望的櫓，然後在土牆的前方、壕溝當中及外圍，分別豎起三道防禦柵欄。

在南面總構的西側，則挖掘新的壕溝，並將壕溝做成內、外二段式，中間相隔的土壘立著八寸（約二十四公分）寬的角柱，表面並釘上木板作為屏障。除此之外，自壕溝往內的方向，每距離十間（約二十公尺）便設置一座櫓。關於櫓的設計，每一間（約二公尺）各鑿有六個狹間，每個狹間分別架設著三支步槍。在櫓和櫓之間加蓋井樓，並在屏障內側支柱的上方，搭建一個寬十尺（約三公尺）的平台，每座平台上均排滿了槍枝。

另外，每隔不到一町（約一二〇公尺）的距離便安置一座大砲，並在壕溝裡撒滿利刃和箭頭。這時候，城內的兵力差不多也到達近十萬人。

冬之陣——幕府軍的攻擊

慶長十九年（西元一六一四年）十一月十九日，德川家康與秀忠站在四天王寺西邊的茶臼山上遠眺大坂城，一邊與藤堂高虎等將領研究該從哪個方向攻擊。之後，便對內下達指示，必須在城廓的周圍蓋起十多座要塞，並設置哨兵駐守，同時還要在城廓的周圍蓋起十多座要塞，並設置哨兵駐守，同時還要封鎖道路。

翌日，大夥兒聚集在德川家康位於住吉的陣營，攤開大坂的地圖反覆再三地磋商軍機，最後敲定了將大坂城護城河的水放乾，然後從北邊的天滿、西邊的船場及南邊的天王寺三個方向，以二十萬大軍同時攻擊。

行前的準備工作包括：備妥沙包二十萬袋、芒草和蘆葦，並在淀川的上游進行攔堵的工程，將河水導引至支流。另外，將竹子捆紮成束，好作為攻城行動中用來抵擋城內發射槍彈的護具。同時，還要用鐵打造大型的盾牌，一一發放給大名使用。

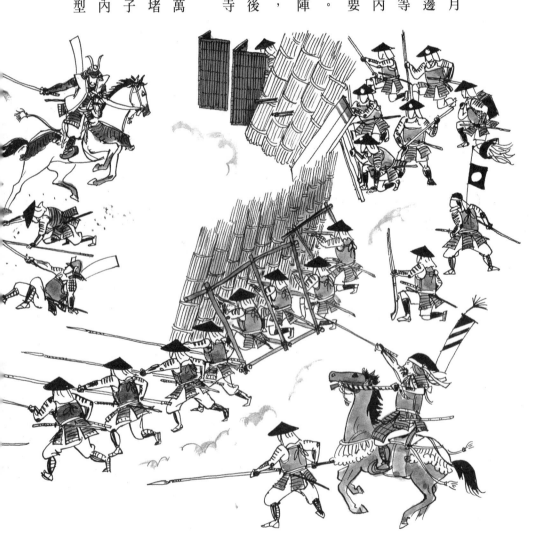

幕府軍首先攻擊的目標，是位於船場西邊隸屬於城方所有的營寨。在奪下這些營寨之後，又於城北天滿的西方野田和福島一帶，大破城方的水軍。連位於城廓東北方的鴫野、今福地區，也無可倖免地出現戰況。起因是當時秀賴本人正好位於山里的菱櫓之上，他發現了幕府軍士兵的蹤影，便命後藤又兵衛開槍射擊，進而引發這波戰事。

眼看著幕府軍一步步逼進城廓，於是在開戰十天後，城方便決定施行堅壁清野策略，開始放火燒船場，並將橫跨東橫堀川的橋梁，燒到只剩下一座本町橋，使城內完全陷入封閉的狀態。

前田家、越前松平家和井伊家等將士，以幕府軍的先鋒部隊之姿，對真田丸發動攻擊，卻在遭遇到城方的回擊後慘遭擊潰。

這時候，幕府軍方面動用了數百名石見銀山的礦工，或朝著城內方向開挖地道，或在東橫堀川邊搭建浮橋（用船併結而成的臨時橋），或令他們準備沙包好用來填護城河。

另外，在御用木匠中井正清這方面，正積極打造攀越屏障用的梯子，和拉倒柵欄用的耙子，以分配給眾大名使用。不過，就算幕府軍能憑著這些工具跨過總構的壕溝，仍無法穿越嚴防的外護城河與內護城河。

冬之陣——雙方和談同意掩埋溝渠

對於大坂城的固若金湯，德川家康先前已有心理準備，因此冬之陣展開沒多久，他便派遣隨從本多正純負責與城內的織田有樂（織田信長之弟，淀殿的叔父）、大野治長交涉和談事宜。不過，由於本多正純所提出的條件是將護城河填平，令城方難以接受，使得交涉遲遲無法進展。最後，解決這件事的關鍵竟是大砲。

當時的砲彈雖然不會綻裂，但由於份量很重、破壞力十

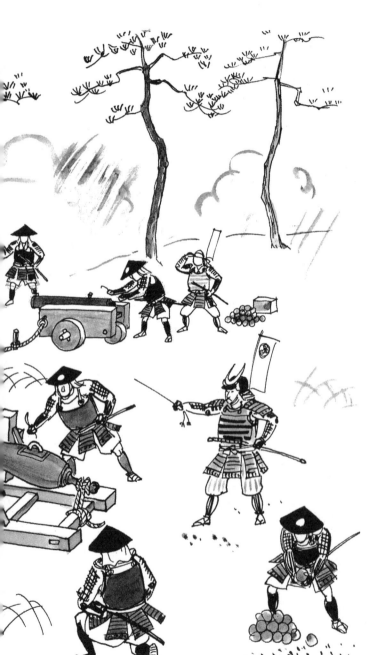

足，還是能達到威嚇敵人的作用。德川家康是在冬之陣展開前，才向荷蘭和英國購入這種巨型的大砲，並派兵學習操作方式。

當幕府軍漸漸逼進總構的壕溝邊緣，便迅速地在南邊的天王寺口和東南的玉造口，分別以沙包堆成屏障、豎立環繞式柵欄、搭建井樓，以方便對城內開槍攻擊。

同時，還間歇搭配數座大砲的齊聲砲轟。

另外，幕府軍尚在城北的備前島發動一百門的砲彈

攻擊，把敵方的屏障和櫓一一轟垮。而位於城廓西北方京橋口的片桐且元，則算準了秀賴到山里的豐國明神社參拜的時間，對城內開砲。砲彈打中了聳立在山里上空天守的內層柱子，柱子垮了，把人在裡頭的淀殿嚇得直發抖。

諸如此般將大批砲彈運用在戰爭上，並採取同步攻擊的策略，在日本史上還是頭一遭。傳說當時隆隆的砲聲，就連京都也聽得到。

戰爭打到最後，雙方決定進行和談。

於是，城方派出了常高院（淀殿的妹妹，

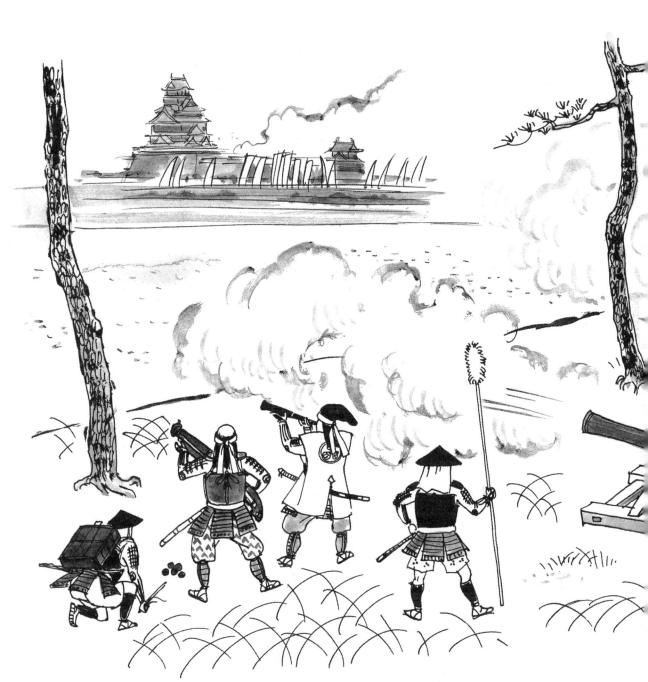

也是秀忠夫人的姊姊）等人，幕府方面則以阿茶局（德

川家康的側室）、本多正純為代表，雙方在幕府軍京極忠

高（常高院之子）的陣營裡進行磋商。

　有關和談的條件，決定由幕府方面負責拆除總構的

設施，而二之丸和三之丸的城牆與柵欄等，則交由城方

自行撤除。這些決策內容並經御所（將軍秀忠）及大御

所（前將軍德川家康）親自用印確認。

　拆除總構的工程，從深夜一直持續到翌日才結束。席

間，出身仙台的伊達政宗向大御所獻計：「為了避免日

後又有人推舉秀賴出面造反，何不趁此機會將二之丸和

三之丸的溝渠全部填平，以絕後患？」面對眾大名關注

的眼神，德川家康老僧入定地表示他不想這麼做，但是

暗中卻將原定隔天才出發的行程提前，趕在當晚前往京

都。臨走前，並交待本多正純：「不光是總構，連二之

丸和三之丸的溝渠也給我埋了！直到三歲小孩都可以自

由地爬上爬下為止。」

　於是，在本多正純的指揮之下，幕府方面繼拆除總

構之後，又投入三之丸溝渠的掩埋作業中。城方在發現

這項舉動之後驚異萬分，對於幕府方面逕自違反約定提

出抗議，奈何對方卻絲毫沒有停下來的跡象。到了翌年

慶長二十年（元和元年，西元一六一五年）正月，對方

更展開了掩埋外護城河的工程。由於護城河很深，光是

填入砂土既費時又耗工，於是索性把二之丸的千貫櫓及

有樂、治長的房舍等建築物全拆了，然後把木料丟進護

城河裡。

　正月十九日，將軍秀忠眼見拆除工程即將完工，便

離開大坂前往伏見城。到了二十四、二十五日，各國大

名也紛紛踏上歸鄉之路。本多正純在準備撤離時，還特

地繞經本丸的櫻門前離開。至此，由太閤所一手打造的

大坂城，便只剩下孤零零的本丸和內護城河部分。

夏之陣——豐臣軍出城迎戰

幕府軍離開大坂城之後還不到一個月的時間，於慶長二十年（西元一六一五）三月五日，二条城的京都所司（負責監督管理武士機構侍所的長官——譯註）代板倉勝重來到駿府向德川家康稟報：「大坂方面又策畫造反了！」

詳細情形據說是：「他們正在囤積稻米和大豆。而且，原本填平的溝渠又再度挖開，淺一點的地方已經到腰，深的地方甚至還超過一個人的肩膀。浪人也愈聚愈多，到處都有謠言傳說他們準備火燒京都呢！」

關於這件事，秀賴派遣使者前來駿府說明原委：

「那是因為轄區的攝津和河內（兵庫縣和大阪府）之前成了冬之陣的戰場，導致農民為了逃命全跑光了，加上旱災，年貢根本繳不出來，沒辦法只好自行買進稻米和大豆了。」

儘管如此，大御所還是在四月四日發出命令，讓眾大名準備出兵。就在眾大名各自整頓軍容，並浩浩蕩蕩集結到京都後，大御所便對秀賴發出最後通牒：「在外界關於你圖謀造反的謠言平息之前，你暫且以大和（奈良縣）代替攝津和河內為領國，並且將大坂城讓出來，改住到郡山城去。那麼，五到七年之內，我就會把大坂城恢復原狀還給你。」

秀賴在與城內將士商討之後，答覆如下：「要我離開父親太閣大人傾盡多年心力所興建的城廓，搬遷他地暫住，萬萬做不到！另外，要我將初來乍到的浪人武士趕出城外，我也於心不忍。倘若因此招惹閣下不高興，我們也有提著頭顱上戰場的心理準備，就請閣下放馬過來吧！」

在此之前，其實豐臣氏這方已悄悄派遣大野治房（治長之弟）出城前往大和，將筒井家所屬的郡山城和城邑，以及御用木匠中井家所在的法隆寺村，甚至包括堺的商鎮，全部放火燒了。為的就是報復這些曾經蒙受豐臣家保護、現在卻投靠德川家勢力的叛徒。

五月五日，由十五萬名士兵所組成的幕府大軍正式從京都出發，分成河內、大和二路進擊。六日，在大坂城東南方二十公里處的國分、道明寺，或是往北一點的若江、八尾地區，與城方所派出來的真田隊等士兵正面交鋒，雙方展開激戰。後來，城方所屬的軍隊撤退至大坂城。

到了七日，一大早即出城的豐臣軍，與從天王寺口、岡山口方向朝著城廓前進的幕府軍，在正午時分展

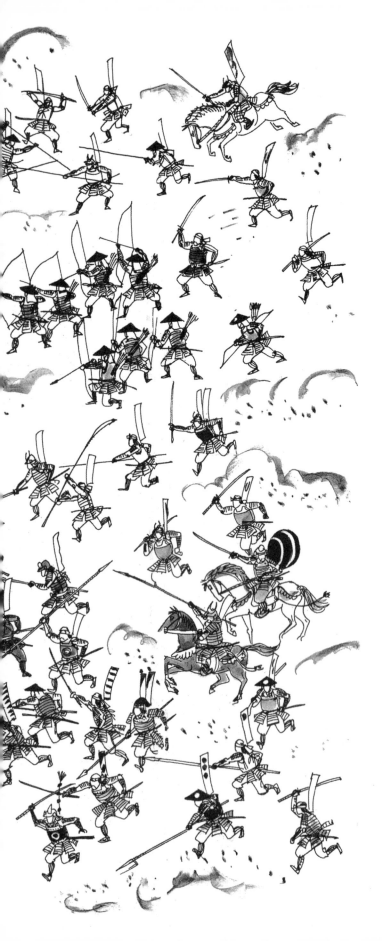

開最後的決戰。在這場敵我難分的混戰當中，剛開始雙方勝負難分，但愈到後來，豐臣軍終究寡不敵眾，將士一個個相繼陣亡。這時候，有個人的表現十分亮眼，那就是真田幸村。他所率領的真田隊從身上的盔甲到旗幟

等兵器，全是清一色的紅。他們一路衝鋒陷陣，直搗德川家康指揮的大本營，甚至一度威脅到德川家康的性命。奈何最後兵力耗弱，連幸村本人也戰死了。

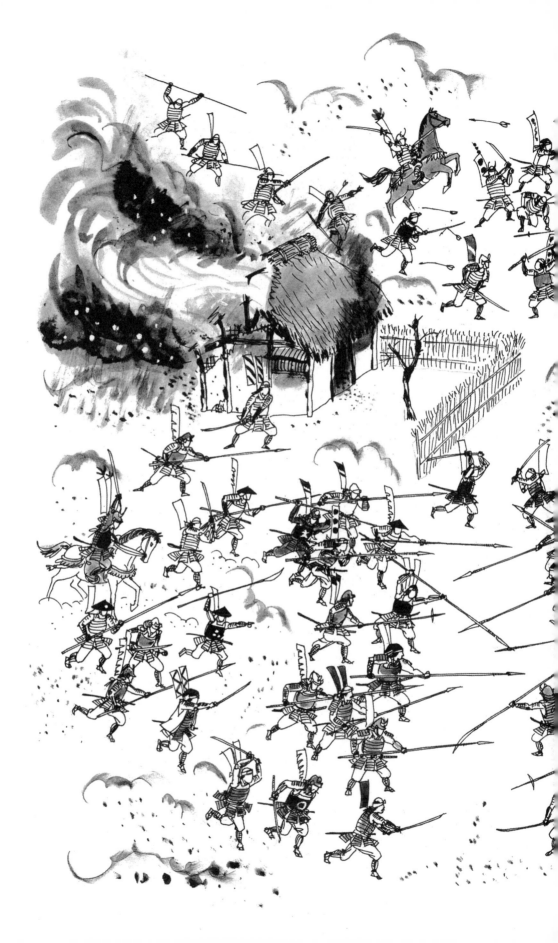

夏之陣——大坂城起火，豐臣氏滅亡

秀賴和少數人留守在本丸，原本打算率兵從櫻門攻出去，卻遭到家臣阻止。隔沒多久，德川方面埋伏在城中的內應便於三之丸的台所放火，同時，自京橋口攻入二之丸的幕府軍先鋒越前隊（藩主松平忠直的父親即德川家康的次男，過去曾是豐臣秀吉的養子），也加入縱火行列，眼看著火勢早晚就要延燒到本丸了。

於是，秀賴只好帶著生母淀殿與妻子千姬等人爬上天守，正決定自我了斷之際，遭到家臣制止，並將他

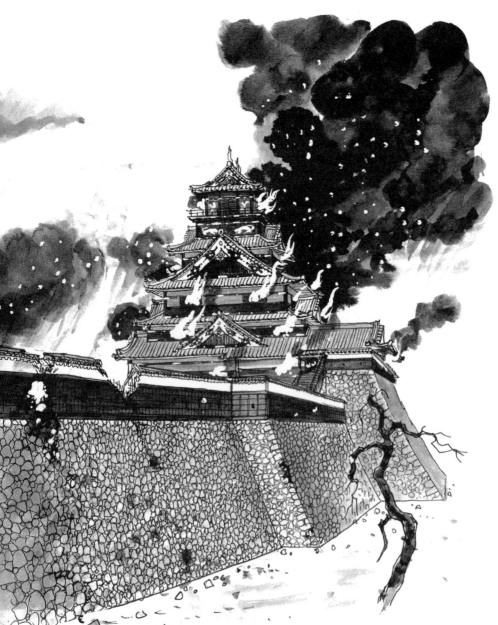

們從天守帶下來，循著月見櫓下方來到山里躲避火勢，最後藏身在靠近東側下段帶狀曲輪邊緣的朱三櫓。就在這時候，大野治長將千姬救了出去，把她送到茶臼山的

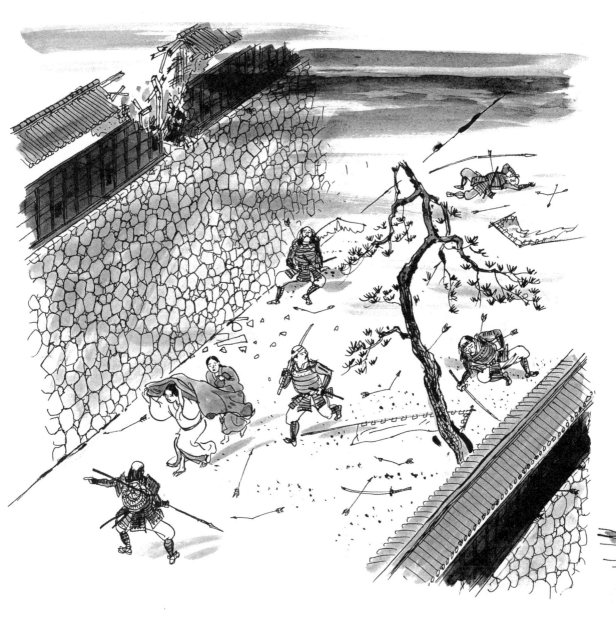

德川家康陣營，並派遣隨從傳話給本多正純，希望他可以在德川家康面前代為哀求饒了秀賴母子的命。

午後四時左右，越前兵攻入本丸內，大坂城終於徹底淪陷了。後來，焰硝藏（火藥庫）引起大爆炸，漫天飛散著碎片殘瓦，火舌也逐漸包圍了整座大坂城。這棟曾經以富麗堂皇聞名於世的建築物，終於被無情的戰火吞噬，一直持續燃燒到半夜。

從城裡逃出來的人，紛紛跳入河川欲過渡到北方的天滿，但最後不是在岸邊被殺，便是溺死在河裡，整條河川上布滿了浮屍。城廓

的四周，儼然成了一座萬人塚。

翌日，在放眼所見已面目全非的大坂城中，幕府軍井伊隊的士兵對著尚未燒盡的朱三櫓齊聲開砲。秀賴等人明白大勢已去，集體在裡頭自我了斷，同時放火引燃櫓。這是發生在慶長二十年（西元一六一五年）五月八日的事。這年秀賴二十三歲，淀殿四十九歲。距離築城之初，黑田官兵衛如此煞費苦心地丈量圈繩，彷彿只是為了幫助千姬日後的逃脫罷了。

秀吉展開築城大業已有三十二個年頭。回想起築城之初，黑田官兵衛如此煞費苦心地丈量圈繩，彷彿只是為了幫助千姬日後的逃脫罷了。

秀賴與其側室育有一個八歲的兒子，名喚「國松」，以及一個七歲的女兒。他們在大坂城淪陷的當時，雖然幸運地逃往京都，後來仍遭到逮捕。國松被處死，女兒則被迫削髮為尼，送進鎌倉的東慶寺。事情發展至此，豐臣家族已然和大坂城一起走入了歷史。

在本丸燒毀之後，幕府軍曾於火災現場的瓦礫堆中，發現二萬八千枚的金子與二萬四千枚的銀子。

二之丸

東面 護城河

136

德川幕府重建大坂城

至伏見城，對他們公布所謂的武家諸法度。其中，有一項條文為：「堅固的城池是招致戰爭的主要因素，故今後禁止興建新的城廓。即使是進行修繕，也必須向幕府提出申請，

外，領地內的其他城廓一律拆除。同時，還將眾大名召

戰後，幕府對眾大名發布命令：除了各自的居城以

◎粗線：德川時代（現在）
　細線：豐臣時代

北

護城河

天守

壞溝

壞溝

二之丸

西面　護城河

水面

本丸

◎地勢剖面圖

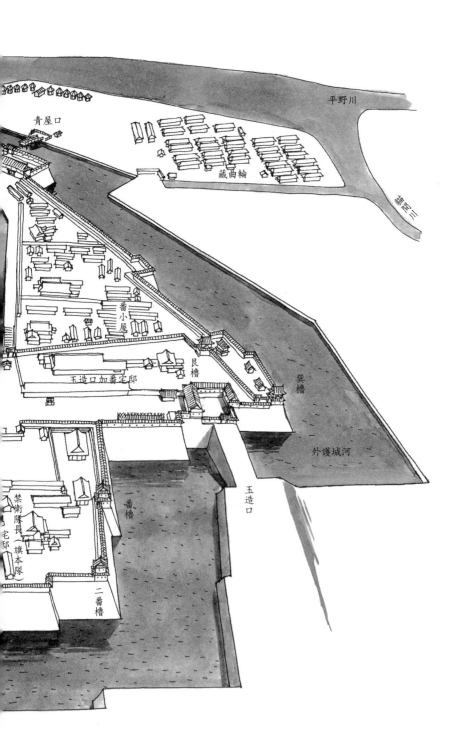

核准者始可進行。」這項條文即是所謂的「一國一城令」。

標，諷刺的是，最後卻因豐臣家的滅亡才真正得以實現。這項一國一城令，也象徵著過去築城時代的結束。

翌年（元和二年，西元一六一六年），德川家康在駿府城結束了他長達七十五年的生涯。辭世前，對於幕府

將大名居城以外的城廓全拆除（城割），以確保天下和平，這原本是豐臣秀吉在成為天下共主時立定的目

平野川

青屋口

藏曲輪

猫間川

番小屋

玉造口加番宅邸

艮櫓

巽櫓

外護城河

玉造口

禁衛隊長（旗本隊）

宅邸

一番櫓

二番櫓

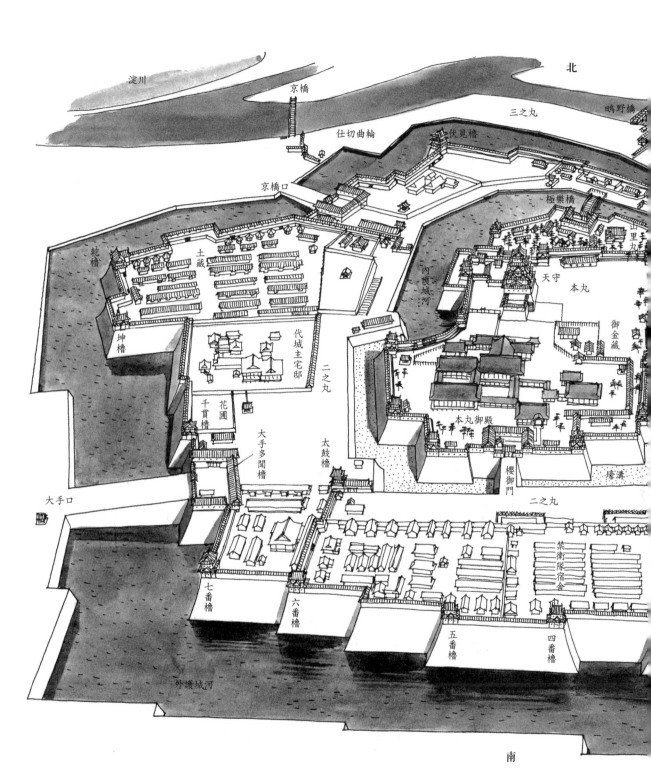

北

淀川

京橋

鴫野橋

三之丸

仕切曲輪

伏見櫓

京橋口

極楽橋

乾櫓

土蔵

内護城河

天守

山里丸

本丸

坤櫓

代城主宅邸

二之丸

御金藏

千貫櫓

花園

大手多聞櫓

太鼓櫓

本丸御殿

大手口

櫻御門

蓮溝

二之丸

禁衛隊宿舍

七番櫓

六番櫓

五番櫓

四番櫓

外護城河

南

的將來仍隱然感到憂心忡忡。

*

在夏之陣結束後，德川家康便把大坂城賜給了松平忠明（德川家康之孫）。松平忠明也隨即在這片飽受戰火蹂躪的土地，開始重建城市，並在豐臣時代位於城廓最外圈的三之丸進行整地，擬將它建設為商業圈。

元和五年（西元一六一九年），幕府將松平忠明改派往大和郡山，把大坂納入自己的直轄領地，並著手重建大坂城。在此之前，幕府向來皆以伏見城為控制西日本的權力中樞，如今卻決定以大坂城取而代之。於是，伏見城只得落入被拆毀的命運，拆除的石頭全被搬到大坂來築城。而伏見的商人也隨著政策轉彎，被迫集體遷往大坂居住。

將軍秀忠甚至還親自前往大坂城，與藤堂高虎面對面進行研究。後來決定改變豐臣時代的規格，將護城河的規模擴大為舊城的二倍。藤堂高虎雖是豐臣秀長的重臣，但實力深獲德川家康的肯定，自從秀長亡故之後，藤堂高虎便被德川家康拔擢為大名，成為德川家康身邊不可或缺的軍師。就連大坂之戰發生時，藤堂隊也被安排在德川家康的身邊，藤堂高虎甚至還參與德川家康與

秀忠的高層軍事會談。所以，既然是幕府所主導的築城任務，想當然爾，圈繩定界的重責大任自然落到了藤堂高虎的身上。以往豐臣秀吉的身邊有個黑田官兵衛，現在藤堂高虎在德川家康心目中所扮演的角色，也等於是黑田官兵衛一樣。

至於營造奉行方面，則委由過去時常擔任幕府工程的奉行官小堀政一（遠州）來負責。小堀政一的父親同樣是秀長的重臣。根據判斷，秀長之所以特別容易誕生知名的築城專家，原因是秀長長年來參與了不少築城工程，包括大坂城、淀城、大和郡山城、大和高取城及和歌山城等。

這次大坂城的重建工程，則交由伊勢（三重縣）、越中（富山縣）地區以西的諸國大名來分擔。歷年來，西國大名總是免不了在幕府的築城任務上被點名，原因固然是這些大名遠從豐臣秀吉築城以來，便擁有豐富的砌石牆經驗；但另一方面，他們有不少人和豐臣家族關係密切（從幕府的角度來看，這群人無異是所謂的「外樣大名」，也就是旁系、邊緣化的意思），因此站在幕府的立場，背後不無趁機削弱對方經濟力的企圖。

元和六年（西元一六二〇年）起展開的第一期工程，包括冬之陣遭破壞的外護城河西、北、東三面護渠的石牆堆砌，以及二之丸的營造工程。另外，在本丸方

面，也開始進行堆土作業。目的一來是為了打造一片寬廣的建地，好供後續興建大型御殿之用，二來也是為了將豐臣秀吉時代所留下來的石牆徹底掩埋之故。

元和九年（西元一六二三年），秀忠退隱，由家光繼任將軍。為了舉行儀式專程進京的兩人，順道來到大坂城，並住在本丸暫時搭建的御殿裡。秀忠在這時候發布命令，展開本丸的丈量作業，並於翌年（寬永元年，西元一六二四年）和後年分二次完成本丸與內護城河的營造工程，本丸正式的御殿於焉誕生。寬永三年（西元一六二六年），秀忠與家光相繼造訪大坂城。寬永五年（西元一六二八年），開始進行僅剩的二之丸南面外護城河興建工程，並於翌年完工落成。

歷經十年打造起來的新大坂城，外觀已和豐臣時代大為不同。

無論內、外護城河均加以拓寬，且寬度皆為原始的二倍大。護城河兩岸的石牆，特別採用體積大小一致、表面磨平的石頭來堆砌。在石牆的最上方，還依藤堂高虎的提議擺設了狹間石（石頭上鑿有槍眼）。

除了山里曲輪形同獨立之外，本丸的設施已全體融合為一座曲輪。新建的御殿僅剩下一座，面積比豐臣秀吉時代更闊綽，並作為將軍的公館。蓋在城廓西北方的天守台，其單一樓層的面積便是豐臣時代規模的倍數。

地上五樓加上石牆內的一樓，使得天守看來十分壯觀。在本丸的四周，則交相排列著三重櫓及多門。

至於二之丸方面，由於護城河拓寬，反而使二之丸的面積較過去縮減了一些。不過，新建的櫓蓋得比以往巨大，在南側也增加了不少數量。在二之丸內，尚設置負責大坂城守衛工作的大名及士兵的宅第。

無論是天守、櫓或是外牆，全都披上一層石灰底，並統一漆成白牆式的建築，和過去豐臣時代的風格截然不同。對於想要達到向大坂人炫耀幕府權勢的目的來說，此番規模已經足夠。

當德川幕府心目中理想的大坂城完工之時，也正是豐臣秀吉苦心修築的舊大坂城走入歷史的時候了。但是對居住在大坂的老百姓來說，他們心目中的大坂城，永遠屬於太閣豐臣秀吉所有。

宮上茂隆

我平常教授日本史的教科書上，在提到豐臣秀吉興建大坂城的章節裡，刊載了一張今日大阪城的石牆照片。從圖中可以看出我教了二十多年的教科書，到現在仍不免會有錯誤。文章中記錄了大坂城的天守有「九層」，其實這是後人誤解了大友宗麟見聞記的內容。根據其他可靠史料顯示，實際上天守應該是「七層」或「八層」（之所以會有七層和八層的說法，相信讀者從本書中的解釋已可明瞭）。另外，教科書還印有蒙塔那斯

（Anoldus Montanus）所繪製的《日本誌》插圖，但實際上那張圖畫的並非豐臣秀吉所建的大坂城，而是德川重建的新大坂城。

除了《日本誌》之外，相關歷史書還曾出現許許多多插圖，這些圖畫都被當作豐臣氏大坂城的史料，問題是其中較具可信度的，可以說僅有「夏之陣圖屏風」一幅而已。

對於過去所發生的事情或狀態，我們想要正確的了解，實在不是一件容易的事。相信你我都有經

驗：即使是昨天才發生的社會事件，也會因為各家電子媒體和報紙所切入的角度不同，而出現報導的差異。更何況是在密室進行的政治會談，詳細內容根本沒有人知道，外界大多只能臆測推斷。但儘管如此，我們還是努力設法想要了解過去的事。關於這一點，或許只能說是人類特有的一種本能吧。

想要盡可能正確地還原過去歷史上所發生的事，唯有謹慎選擇可信度高的史料，並且將這些史料徹底的發揮與利用。而最擅長做這件事的，便是歷史學家。

我本身是學建築史的學者，我們的工作就和歷史學家一樣，努力地想要還原昔日有關建築方面的變遷。但是，想要還原過去的建築或是建築技術（尚包括由建築物集結而成的聚落或都市），不能光靠文獻，殘存至今的古老建築物也要

當作史料般一併進行研究。

本書一方面試圖為讀者追溯日本遠從戰國時代至安土大坂時代、乃至江戶時代初期有關城廓的歷史，尤其是大坂城的歷史；另一方面，則以繪圖的方式，企圖重現當年那個屬於豐臣氏的大坂城基本面貌。

至於光靠本丸圖的平面圖或是夏之陣圖屏風這些資料，如何能重現立體的建築物呢？這是因為過去日本的木造建築採用的是傳統技術，不同於現代的建築物，它有一定的方法和規格必須遵循。

建築技術隨著木作工具與木匠組織之變化而日益進步，然而，變化的時期有限。不僅構造上種類稀少，變化的幅度也不大。就連建築物的大小和各部位構件的尺寸，也有近似於固定規格的設計，那是考量了人的高矮和木造結構的合理性而來。在古時候的日本，幾乎不可能發生像現代社會這般情況，隨處可見外觀、構造均各有特色的建築物。因此，只要對日本的建築史有所認識，甚至僅針對大坂城那個時代或前後時代的建築物，乃至其使用方式進行前後時代研究，即可由本丸御殿的平面圖，推測出各個建築物的使用機能，並將建築物的立體樣貌完整地描繪出來。

幸運的是，有關室町時代末期以後的住宅建築，儘管遺留下來的數量不多，仍甚具參考價值。不過，其中有不少建築物均位於寺院內，加上城廓的御殿又僅剩下次要建築物，如二條城悠柴的二之丸御殿（原始建築乃建於寬永年間，但根據判斷，在關原之役後移建的可能性很高），因此，我很難從中判斷與豐臣秀吉的大坂城究竟有多高的相似度。

關於天主（天守）這種新型態的建築物，若說是出自織田信長個人的構想，這在日本建築史上倒是罕見的例子。因為技術是來自大木匠師，照理說，天守的構造絕不可能是純粹想像那般天馬行空。目前，我正在根據可靠的史料嘗試考證復原安土城的天主，以及和大坂城有兄弟關係的大和郡山城的天守。為此，凡是在關原之役後各地群起興建的天守，皆成為我重要的參考資料，因此我必須針對現存的實物進行調查，已消失的則進行復原的研究。另一方面，對於負責興建大坂城天守的法隆寺木匠團隊，以及寺院的建築也必須仔細研究。唯有透過這些資料，才能確實了解天守的高度是怎麼來的，它的構造方法又是如何，這樣才能模擬出建築物的復原圖。

話雖如此，但在過程當中仍

有不少地方令我感到費解，儘管現在復原圖是完成了，仍免不了會有我想要調整變更的部分。總之，想要更完整地重現歷史，唯有不斷繼續往下探究。

從我一路走來研究至今，包括這次編纂這本書，都得感謝許許多多人士的幫忙。

有關於大坂城的資料，我最先研讀的是小野清氏的著作《大坂城誌》（明治三十二年）。

而促使我去調查本丸圖的關鍵，乃是刊登在《日本城廓全集》的一張本丸圖照片，以及櫻井成廣氏針對本丸圖所做的解說。

關於本丸圖的正本，我已經在中井家（現在的戶長為忠重氏）親眼見過了。

在深入檢討本丸圖時，我參考了政府調查團（團長村田治郎先生）進行綜合性學術調查所製作的

城池實測剖面圖，以及考古發現的有關石牆報告（由當時的天守閣主任岡本良一先生執筆）。

為了求見以上的珍貴資料，我專程拜訪負責大阪城天守閣的秋山進午先生（繼岡本先生之後擔任主任）。記得當時，人在室內的我，仍能從窗戶看見青屋口那曾經遭受空襲的工廠殘骸。

憑藉這些資料的輔助，我開始進行本丸圖的考證工作，並藉此繪製了豐臣秀吉時代本丸地形的復原圖。當時我所推測的舊本丸地表水平面，相較於後來在大阪城天守閣（現主任為渡邊武先生）進行好一陣子的本丸探鑽作業調查結果，幾乎可說分毫不差。

而我之所以能完成天守、本丸御殿、本丸地形的復原圖，得歸功服務於本人主持的竹林舍建築研究所的古川敏夫與木岡敬雄兩位的

協助。

為了完成本書，我特別請穗積和夫先生將我那些復原設計圖重新描繪成插畫。當他的作品完成後，我才發現插畫與建築的復原圖還真是大異其趣呢！不過插畫有個好處，它不僅讓讀者更容易理解建築的真實樣貌，感覺也比較親和。

倘若讀者可以藉由此書的引導，進而更加關心歷史、關心我們的建築，那便是身為作者最大的快慰了。

若問到我本人是何時開始對建築產生興趣，那得追溯到小時候，當時每天上學的學校就緊臨真田幸村的居城上田城的護城河旁。

144

穗積和夫

從豐臣秀吉興建大坂城以來，截至去年昭和五十八年為止，正好滿四百年。大阪還因此盛大舉行慶祝四百年的祭典。很可惜的是，這本書趕不上在祭典那時候發行。儘管過程很辛苦，最後我總算將整本書的插畫完成了。在大坂之戰後，經由德川氏之手所重建的大坂城，再也看不到屬於豐臣氏一磚一瓦的痕跡。為了嘗試用插畫的方式來重現那個海市蜃樓般的豐臣氏大坂城，幾乎花掉我去年一整年的時間，好不容易才完成這本書。甚

至，當我走在大阪的街道時，經常會忍不住在潛意識裡回到了四百年前的大坂，無論是方向感還是距離，全都迷失在那個屬於豐臣秀吉的時代。就這樣，我養成了邊走邊確認自己腦中地圖的習慣。

關於大坂之戰時所使用的大砲或街道的新嘗試，也算走出了既有的風格，落實成為一種新的畫風。對於讀者朋友在這段期間所給予的支持和鼓勵，本人不勝感激，同時也因此更體認到自己所擔負的重責大任。

（日文或稱「大筒」），雖然也有一說指出應該是以大型的種子島槍用手臂夾著擊發的；但在本書我所描繪的，卻是以「佛狼機」（葡萄文的franco，意指大砲──譯註）這種古時候的大砲作為模擬對象。儘管忠實

呈現歷史是最重要的，但身為畫家的我，終究不能忘記自己所賦與的任務，那就是作為一本繪本該有的趣味性。在這方面，得特別感謝我的老友，也是研究日本古代槍砲的第一把交椅，小橋良夫先生。他能充分理解我的需求，並適時提供大量而有效的建議，甚至出借寶貴的資料供我參考，在此表達我誠摯的謝意。

當這本《大坂城》完成之後，這套一期五本的「日本經典建築」系列也算大功告成了。而身為插畫家的我，對於這類描繪古代建築物

西曆	和曆	大事紀
		以作爲退隱後的居城。
1593	文祿2年	8月豐臣秀吉的側室淀殿在大坂城二之丸生下秀賴。
1594	文祿3年	3月豐臣秀吉同時爲施工中的伏見城和大坂城打造總構。
1595	文祿4年	2月豐臣秀吉自大坂遷居伏見城。7月豐臣秀吉將關白秀次放逐到高野山，並命對方自盡。8月豐臣秀吉搗毀聚樂第。
1596	慶長1年	閏7月近畿地區發生大地震，伏見城崩塌，大坂城連千疊敷在內亦受到損壞。伏見城移往木幡山重建。9月豐臣秀吉與明朝使節在大坂城會面。
1597	慶長2年	1月日本軍隊再度登陸朝鮮（慶長之役）。5月豐臣秀吉與秀賴共同遷居新落成的伏見城。
1598	慶長3年	3月豐臣秀吉與秀賴等人在醍醐寺舉辦賞花會。8月豐臣秀吉逝世於伏見城；前後期間，仍下令在大坂城總構內興建大名府。
1599	慶長4年	1月秀賴自伏見城遷居大坂城。
1600	慶長5年	2月德川家康在大坂城的西之丸興建天守。9月石田三成等西軍放火燒伏見城，後來在關原會戰卻吃了敗仗，東軍大勝。德川家康成爲天下共主，秀賴則降爲大名。
1602	慶長7年	5月德川家康下令眾大名興建二条城，並翻新伏見城。12月方廣寺大佛殿燒毀。
1603	慶長8年	2月德川家康受命爲征夷大將軍，於江戶展開幕府生涯。7月德川千姬嫁予秀賴。
1605	慶長10年	4月德川家康辭去將軍一職，命秀忠繼任。
1606	慶長11年	3月德川家康下令眾大名展開江戶城石牆普請作業。
1608	慶長13年	眾大名紛紛打造各自的居城，傳聞光一年內全國便出現二十五座天守。
1609	慶長14年	1月秀賴著手重建方廣寺大佛殿。
1610	慶長15年	2月德川家康指定眾大名參與名古屋城的普請。
1611	慶長16年	3月德川家康在二条城接見秀賴。後陽成天皇讓位給後水尾天皇。
1614	慶長19年	7月德川家康以方廣寺的鐘銘爲由，宣布大佛殿落成法事須延期舉行。10月爆發大坂冬之陣。12月幕府與豐臣氏締約和談；幕府軍掩埋大坂城的溝渠，只留下本

（左欄時代標示：安土、大坂時代 / 江戶時代）

西曆	和曆	大事紀
		丸和內護城河。
1615	慶長20年	4月爆發大坂夏之陣。5月大坂城淪陷，秀賴與淀殿自盡（豐臣氏滅亡）。
1615	元和1年	6月幕府由松平忠明任大坂6月幕府頒布一國一城令，明文禁止興建新的城堡。
1616	元和2年	4月德川家康殞歿。
1619	元和5年	7月幕府廢伏見城，以大坂城取而代之，松平忠明被派往大和郡山。9月秀忠赴大坂城，計畫重建事宜。
1620	元和6年	1月幕府指定北國、西國眾大名重建大坂城二之丸，並修復外護城河西、北、東三面石牆。
1624	寬永1年	1月幕府興建大坂城本丸和內護城河。
1628	寬永5年	2月幕府興建大坂城二之丸及外護城河南面。翌年，歷經十年的重建工程大功告成。
1665	寬文5年	1月因落雷導致大坂城天守燒毀。
1843	天保14年	幕府要求大坂、西宮、堺的商人捐款，並花費十五年時間翻修大坂城。
1868	明治1年	1月幕府軍在鳥羽伏見之戰吃了敗仗，撤回大坂城。長州兵趁勝追擊攻打大坂，建築物起火燒毀了大半。
1871	明治4年	新政府在大阪城設立駐軍。
1885	明治18年	將和歌山城二之丸御殿移築至大阪城本丸。
1931	昭和6年	11月由大阪市民捐款興建的天守竣工，城內部分土地變成公園。
1941	昭和16年	12月太平洋戰爭爆發。
1945	昭和20年	6月美軍一場大空襲使得大阪城建築嚴重受損。8月戰爭結束，美軍駐留大阪城。
1947	昭和22年	9月本丸紀州御殿燒毀。
1948	昭和23年	8月美軍將大阪城還給大阪市。
1953	昭和28年	3月設立大阪城修復委員會。6月大手門暨十三棟主要建築物列入重要文化財。
1955	昭和30年	6月大阪城一帶的土地列入特別古蹟保護。
1959	昭和34年	12月進行大阪城綜合學術調查，發現埋藏在本丸地底下的石牆。
1983	昭和58年	10月舉辦大阪築城四百年祭典（展開大阪21世紀計畫）。

（右欄時代標示：近代）

大坂城相關事件年表

<table>
<tr><th></th><th>西曆</th><th>和曆</th><th colspan="1">大　事　紀</th></tr>
<tr><td rowspan="11">室町時代</td><td>1467</td><td>應仁1年</td><td>5月發生應仁之亂。</td></tr>
<tr><td>1496</td><td>明應5年</td><td>9月本願寺蓮如在大坂創建石山御坊。</td></tr>
<tr><td>1532</td><td>天文1年</td><td>8月山科本願寺失火，總寺遷往石山。</td></tr>
<tr><td>1543</td><td>天文12年</td><td>8月葡萄牙船抵達種子島，引進槍砲。</td></tr>
<tr><td>1549</td><td>天文18年</td><td>7月方濟各・沙勿略來到鹿兒島，宣傳基督教。</td></tr>
<tr><td>1560</td><td>永祿3年</td><td>5月織田信長在尾張桶狹間擊敗今川義元的軍隊。</td></tr>
<tr><td>1562</td><td>永祿5年</td><td>1月石山寺內町發生火災，二千間店鋪遭焚毀。</td></tr>
<tr><td>1567</td><td>永祿10年</td><td>8月織田信長攻下齋藤龍興所屬的美濃稻葉山城，改名岐阜，並重新築城。10月松永久秀進攻三好，放火燒東大寺大佛殿。</td></tr>
<tr><td>1568</td><td>永祿11年</td><td>9月織田信長與足利義昭共赴京城。10月義昭升任將軍。</td></tr>
<tr><td>1569</td><td>永祿12年</td><td>2月織田信長爲義昭興建二条城。</td></tr>
<tr><td>1570</td><td>元龜1年</td><td>6月織田信長在近江姉川大破淺井朝倉的聯軍。9月本願寺號召各國門徒，舉兵與織田信長大戰（石山會戰開始）。</td></tr>
<tr><td rowspan="11">安土、大坂時代</td><td>1571</td><td>元龜2年</td><td>9月織田信長放火燒比叡山延曆寺。</td></tr>
<tr><td>1573</td><td>天正1年</td><td>7月織田信長將義昭放逐（室町幕府滅亡）。8月織田信長出兵滅淺井氏、朝倉氏。</td></tr>
<tr><td>1574</td><td>天正2年</td><td>3月羽柴秀吉受封淺井寺的舊領土，並入主近江長浜城。</td></tr>
<tr><td>1575</td><td>天正3年</td><td>5月織田信長與德川家康在三河長篠擊敗武田勝賴。</td></tr>
<tr><td>1576</td><td>天正4年</td><td>1月織田信長在安土築城，並遷居此地。7月毛利氏的水軍在大坂木津川口擊敗織田信長的水軍，並將軍糧囤放在石山城裡。</td></tr>
<tr><td>1577</td><td>天正5年</td><td>10月豐臣秀吉出征攻打中國。</td></tr>
<tr><td>1578</td><td>天正6年</td><td>11月織田信長的水軍利用鐵甲船在大坂木津川口擊敗毛利氏的水軍。</td></tr>
<tr><td>1580</td><td>天正8年</td><td>閏3月本願寺與織田信長和談，撤退至紀伊鷺森。當時，御堂和寺內町全起火燃燒。</td></tr>
<tr><td>1582</td><td>天正10年</td><td>6月織田信長遭明智光秀突襲，死於京都本能寺。豐臣秀吉在山崎與光秀對決，擊敗對方。織田信長手下大將群聚尾張清洲城，開會決議將大坂城賜給池田恒興。</td></tr>
<tr><td>1583</td><td>天正11年</td><td>4月豐臣秀吉在近江賤岳擊敗柴田勝家，勝家在越前北庄自盡。5月豐臣秀吉將池</td></tr>
</table>

<table>
<tr><th>西曆</th><th>和曆</th><th>大　事　紀</th></tr>
<tr><td></td><td></td><td>田恒興的勢力移往美濃。6月豐臣秀吉辦完織田信長的周年忌，之後入主大坂，並著手進行本丸的普請作業。</td></tr>
<tr><td>1584</td><td>天正12年</td><td>1月豐臣秀吉開放大坂城山里的茶室供參觀。3月豐臣秀吉在尾張小牧與織田信雄、德川家康聯軍陷入長期對峙。8月豐臣秀吉搬遷到大坂城新建的御殿。12月豐臣秀吉與織田信雄、德川家康和談。</td></tr>
<tr><td>1585</td><td>天正13年</td><td>3月豐臣秀吉出兵鎮壓紀伊的根來與雜賀的地方暴亂。4月豐臣秀吉開放已完工的大坂城天守、御殿，供本願寺來訪的使者參觀。5月豐臣秀吉將大坂天滿一地賜給本願寺。6月豐臣秀吉命弟秀長出兵平定四國。7月豐臣秀吉升任關白。</td></tr>
<tr><td>1586</td><td>天正14年</td><td>1月豐臣秀吉將黃金茶室搬到御所，獻茶給天皇。同時展開大坂城二之丸與外護城河的普請工程。2月豐臣秀吉興建聚樂第。3月高耶勒、弗洛伊斯等基督教傳教士在大坂城與豐臣秀吉會面。4月大友宗麟在大坂城與豐臣秀吉會面。豐臣秀吉決定在京都東山興建方廣寺大佛殿。10月家康在大坂城與豐臣秀吉會面。11月正親町天皇讓位給後陽成天皇。12月豐臣秀吉任太政大臣，蒙賜豐臣姓氏。</td></tr>
<tr><td>1587</td><td>天正15年</td><td>3月豐臣秀吉由大坂出兵，討伐九州的島津氏。6月豐臣秀吉在九州頒布禁止基督教傳教的政令。9月豐臣秀吉遷居至新落成的聚樂第。10月豐臣秀吉在京都北野舉辦大茶會。</td></tr>
<tr><td>1588</td><td>天正16年</td><td>4月後陽成天皇出行聚樂第。7月豐臣秀吉下令實施刀狩令。（英國伊莉莎白女皇艦隊擊敗西班牙菲利普二世的無敵艦隊。）</td></tr>
<tr><td>1589</td><td>天正17年</td><td>5月豐臣秀吉側室茶茶（淀殿）在淀城生下鶴松。8月鶴松移居大坂城。</td></tr>
<tr><td>1590</td><td>天正18年</td><td>3月豐臣秀吉爲討伐小田原的北条氏而離京。7月北条氏向豐臣秀吉投降，豐臣秀吉入主小田原城，並將關東賜給德川家康。待豐臣秀吉平定奧州之後，全國統一。8月德川家康入主江戶城。</td></tr>
<tr><td>1591</td><td>天正19年</td><td>1月秀長去世。閏1月豐臣秀吉在京都打造土居。2月豐臣秀吉命令千利休切腹自殺。8月鶴松去世，豐臣秀吉決心出兵朝鮮。10月豐臣秀吉在肥前名護屋築城。12月豐臣秀吉將關白大位讓給秀次繼承，自封爲大閤。</td></tr>
<tr><td>1592</td><td>文祿1年</td><td>1月豐臣秀吉命眾大名出兵朝鮮。3月豐臣秀吉出發名護屋（文祿之役）。7月豐臣秀吉的母親去世。8月豐臣秀吉興建伏見城</td></tr>
</table>

【日本經典建築】01

大坂城——天下第一名城

原著書名——大坂城：天下一の名城

作　　者——宮上茂隆

繪　　者——穗積和夫

譯　　者——張雅梅

封面設計——霧室

內頁排版——徐蕙蘭設計工作室

特約編輯——曾淑芳

總 編 輯——郭寶秀

行銷業務——力宏勳

發 行 人——凃玉雲

出　　版——馬可孛羅文化
　　　　　104台北市民生東路二段141號5樓
　　　　　電話：886-2-25007696
　　　　　E-mail：marcopub@cite.com.tw

發　　行——英屬蓋曼群島商家庭傳媒股份有限公司城邦分公司
　　　　　104台北市中山區民生東路二段141號11樓
　　　　　客戶服務專線：(886)2-25007718；25007719
　　　　　24小時傳真服務：(886)2-25001990；25001991
　　　　　讀者服務信箱：service@readingclub.com.tw
　　　　　郵撥帳號——19863813　戶名：書虫股份有限公司

香港發行所——城邦（香港）出版集團有限公司
　　　　　香港灣仔駱克道193號東超商業中心1樓
　　　　　E-mail：hkcite@biznetvigator.com

馬新發行所——城邦（馬新）出版集團
　　　　　Cite (M) Sdn.Bhd.(458372U)
　　　　　11, Jalan 30D/146, Desa Tasik Sungai Besi, 57000 Kuala Lumpur, Malaysia

輸出印刷——前進彩藝有限公司

三版一刷——2016年10月

定　　價——350元

國家圖書館出版品預行編目資料

大坂城：天下第一名城 / 宮上茂隆 文；穗積和夫
繪圖；張雅梅 譯 -- 三版_-- 臺北市
：馬可孛羅文化出版：家庭傳媒城邦分公司發
行，2016.10
　　面；　公分_--（日本經典建築；1）
譯自：大坂城：天下一の名城
ISBN　978-986-93358-8-1(平裝)

1.古城　2.建築藝術　3.日本

924.31　　　　　　　　　　105018028

NIHONJIN WA DONOYONI KENZOBUTSU WO TSUKUTTE KITAKA3

OSAKAJO-TENKAICHI NO MEIJO

Text copyright©1984 by Shigetaka MIYAKAMI
Illustrations copyright©1984 by Kazuo HOZUMI
Original Japanese edition published by Soshisha Co., Ltd. In 1984
Traditional Chinese translation rights arranged with Soshisha Co., Ltd.
through Japan Foreign-Rights Centre & Bardon-Chinese Media Agency
Complex Chinese edition copyright © 2016 by Marco Polo Press, A Division of
Cité Publishing Ltd.
All Rights Reserved.

城邦讀書花園
www.cite.com.tw

ISBN：978-986-93358-8-1 （平裝）

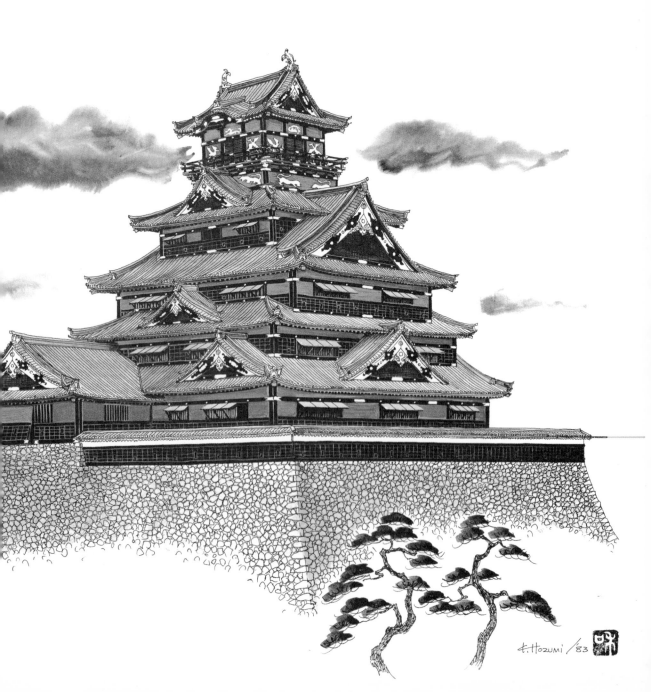

E.Hozumi /'83

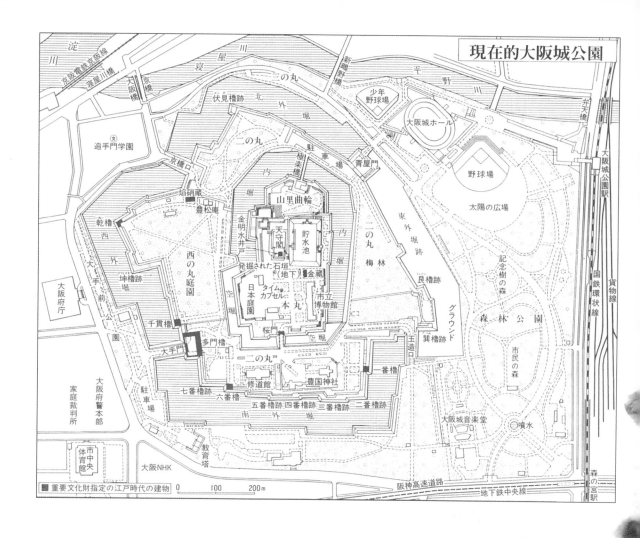

現在的大阪城公園

淀川
京阪電鉄京阪線
寝屋川橋
大阪橋
京橋

平野川
新鯉野橋
弁天橋
大阪城公園駅

伏見櫓跡
北外堀
二の丸
少年野球場
大阪城ホール

追手門学園
二の丸
京橋口
内堀
駐車場
青屋門
野球場
太陽の広場

極楽橋
山里曲輪
記念樹の森

焔硝蔵
豊松庵
乾櫓
西外堀
坤櫓跡
堀
金明水井戸
天守閣
貯水池
内堀
二の丸
梅林
東外堀跡
国鉄環状線
貨物線

西の丸庭園
発掘された石垣
(地下)
金蔵
長櫓跡
森林公園

大阪府庁
空堀
日本庭園
タイム
カプセル
本丸
市立博物館
グラウンド
市民の森

千貫櫓
多門櫓
桜
空堀
巽櫓跡
玉造口

大阪府警本部
家庭裁判所
大手門
修道館
豊国神社
一番櫓
大阪城音楽堂
噴水

駐車場
七番櫓跡
六番櫓
五番櫓跡
四番櫓跡
三番櫓跡
二番櫓跡

市中央
体育館
教育塔
南外堀
森の宮駅

大阪NHK
阪神高速道路
地下鉄中央線

■ 重要文化財指定の江戸時代の建物　0　100　200m